班门

Door of
Architecture & Arts

Volume 4
NO.4

《班门》编委会 编

北京联合出版公司
Beijing United Publishing Co.,Ltd.

UCD

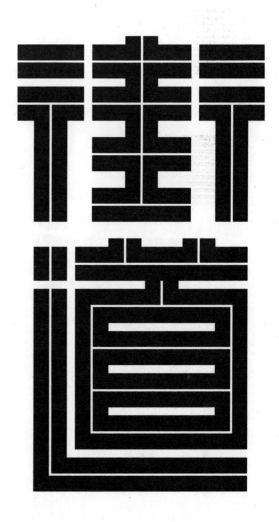

出　　品　北京城建设计发展集团

　　　　　北京联合出版公司

卷首语

2016年6月，《班门》问世，迄今已七年有余。这一由北京城建设计发展集团与北京联合出版公司共同打造的系列图书，致力于通过深度文章帮助读者品读抽象的建筑概念，用艺术与设计的气息浸润读者的精神，在浩如烟海的书丛中觅得了一席之地。多年来，我们始终坚守在《班门》的阵地，传递沉淀在《班门》基因中的设计理念：木、砼、铁、石，以材料构建"班门"；方、圆、线、角，以形式勾勒"班门"；声、光、气、性，以物性点化"班门"。随后，我们开始了新一轮的营造，从城市公共空间视角切入，串联起一个个构成城市生活的基本单元，先后出版了"地铁""公园""广场"专辑。如今，我们将目光聚焦于集生活、社交、商业、休憩于一体的城市空间——街道。城市是人们工作、聚会、交流思想、购物，或者简单放松和享受自我的场所。一座城市的公共领域——公园、广场和街道，都是各类活动的舞台和催化剂。城市的开放性主要体现在公园、广场、街道等各种类型的公共空间及其承载的城市公共服务功能。广场是早期城市居民公共生活之源，所有的街道都自然导向广场这个焦点。但是，后来街道迅

速改变了这种价值的流向，相对于广场而言，街道的隐蔽性和多样性为人们提供了自由惬意的新空间。伟大的街道是伟大城市的标配。如果说广场之于城市，如中庭之于家宅，对应的是配备精良的会客厅，那么街道则是城市的血管与肌理，更像有生命的物体，见证城市成长，影响城市成长。

最早的步行时代，街道是城市的主要活动空间之一。在西方，尽管街道的形貌、比例及象征意义在不同时期有着较大的差异，但城市公共生活特质基本未变。而东方街道有一个从封闭到开放的过程，中华文明孕育出千百条小巷、胡同、里弄以及其中的市井生活。

街道作为公共空间，与人们的日常生活紧密联系。尤其是那些承载城市记忆和情感的街道，更是城市更新的重要线索。没有汽车的年代，街道和道路是属于行人的空间，人们可以在这里游玩、购物、闲聊交往、欢娱寻乐，完成"逛街"的全部活动。现代城市街道空间忽略了"人"的精神要素，渐渐成为纯粹的交通空间，在一个由电视和网络主宰，而不是由政治权力操控的世界，从前热爱街头的群体纷纷开始迷恋一个在他们看来比现实世界更真实有趣的虚拟世界，重新回到室内，继而淡出历史。因此，人们难免怀念过去和谐传统的街道生活。在城市建设飞速发展的今天，设计师在满足功能需求的同时，还应该充分考虑人的精神需求，创造富有人文气息和生活气息的城市街道空间。

《班门·街道》仍是以"门"为界，"门"介绍建筑大师的技艺与作品，传承其思想，传递其情怀：我们将从街

道核心体系出发，阐述街道发展脉络，分析城市道路规划现状，展望未来城市道路规划设计发展趋势；跟随阿兰·B.雅各布斯走上街头，了解伟大街道的营造规则，探索街道何以伟大；讨论街道边界的自然特征、美学规律，以及人文特色。

"门内"发掘兼具设计思考与人文关怀的设计师，解读街道来龙去脉。他们或根据不同城市的肌理，基于街道设计导则，提出一系列街道设计解决方案，获得认识、评价街道的工具；或为我们解读哥本哈根斯特勒格大街、新加坡乌节路、香港旺角商业街、东京表参道、重庆万州吉祥街、深圳背街小巷的改造故事，对街道空间的使用与设计做出积极有效的探索；或从街道上的文字景观出发，描摹一条街道背后的故事；或铺开《清明上河图》，带我们一览宋代街头叫卖、杂耍卖艺等热闹场面……

"门外"跨越学科界限，关注街道的日常，希望以生活美学的眼光重新发现街道：穿过熙熙攘攘的西羊市，拐进充满市井气的北广济街，感受西安的生活场景和文化底蕴；将摄影机扛到街道，打破室内剧的狭小世界，开启一场"街道在电影中"的影像之旅；通过老照片见证上海滩百年前的风云；听理塘旅投前任总经理杜冬讲述自己与理塘的多年交集。

艺术是生活的升华，设计是艺术的呈现。"纸上博物馆"中，我们将一起走进巴黎地下深处的神秘世界——这里，是另一个巴黎。

全新"班门"标志参照明刻本《鲁班经》雕版字体设计，挺拔有力的笔画与极具空间感的结构，传达出传统汉

字之美。重新钩摹的矢量线条结合微妙的笔画处理，与具有现代感的英文名称Door of Architecture & Arts组合，一古一新，相互呼应。设计师对概括本期主题的"街道"二字以及区分不同性质内容的"门""门内""门外""纸上博物馆"的字体做了整体设计，简洁、几何感的笔画，呈现出建筑的空间感。融入街道形态的"街道"二字与由北京城建设计发展集团绘制的街道地图共同构成封面的主要元素。封面使用具有水泥墙面质感的纸张印刷，为印刷品增添了些许街道的触感。

《班门》编委会在文字的田野上辛勤耕耘，试图营造一片肥沃、丰饶的土地。我们将与读者一起，穿梭于建筑设计、生活美学和心灵的街道。

班門

Door of
Architecture & Arts

Volume 4
NO.4

MASTERPIECE

PRACTICE

KALEIDOSCOPE

纸上博物馆
VISION MUSEUM

班
門

Door of
Architecture & Arts

Volume 4

NO.4

MASTERPIECE

Door of
Architecture and Arts
—
Masterpiece

街道公共空间的
人性化回归

胡一可

天津大学建筑学院教授，博士生导师

张冰姿

王雯丽

由目之所瞩，到身之所容，

再到心之所向，人们逐渐理解了与之相处一生的街道，

并去追寻更加智慧、健康的人性化生活空间。

人对城市的第一印象往往来自街道，徘徊于十字路口，你是否会被其中某个生活场景打动？行色匆匆抑或自由漫步，闲适娱乐抑或健身锻炼——人赋予街道另一种生命，街道也为人带来了交流的机会。从城市居民日常生活入手做街道设计，已经成为专业规划领域的基本态度。

从专业角度看，街道是一个公共空间体系，城市规划师、建筑师、景观设计师是从业的主体，他们在物质空间营造方面对街道进行规划与设计，进而将其转化为"生活化"场景。一条街道要成为今天的样子，需要在城市物质空间规划的基础上经历策划、设计、建造、管理与经营等诸多环节。规划设计者会讨论街道的要素、空间构成、功能等问题，甚至讨论街道与周边环境和城市结构的关系。也有学者从社会学或人类学的视角看待发生在城市中的种种。然而，遗憾的是，很多现代人也许从未真正理解与自己相处一生的街道。

街道是城市最基本的公共产品，是以线性为主的公共空间体系，也是城市历史、文化的重要公共空间载体——这是 2016 年中国第一部街道设计导则《上海市街道设计导则》对于街道的定义。城市街道可被划分为商业街道、生活服务街道、景观休闲街道、交通性街道及综合性街道等类型。街道空间在交通功能上包括人行道、非机动车道、机动车道、公交车道等部分 (图1)；在步行与活动空间上则分为街边绿地、步行通行区及设施带。按照空间设施分类，街道设有休憩设施、信息设施、照明设施等。从学科来看，街道作为物质空间的规划设计是在建筑学、城乡规划学、风景园林学这三个学科和专业框架下展开的，也与

《城市步行和自行车交通系统规划标准》

·微公园：
在中心城区，可灵活利用交叉口转角空间、绿化设施带或建筑退线空间设置微公园。

·绿化：
1　路段及交叉口宜形成连续的林荫。在交叉口视距三角形范围内，行道树应采用通透式配置。应选择分枝点高的乔木，间距不得小于4米。
2　本标准推荐交叉口内行道树连续种植，为行人、自行车等候提供遮荫纳凉的高品质环境，且须满足行道树对驾驶员视距无影响的要求。
3　本条款要求选择分枝点高的乔木，常绿树分枝点高度应为2.8米以上，落叶乔木分枝点高度应在3.2米以上。

**《城市步行和自行车
交通系统规划标准》**

·交通信号灯
·行人标志
·非机动车标志
·交通标线

《城市道路交叉口设计规程》

公共交通：
交叉口附近设置公交停靠站应根据公交线路走向、道路类型、交叉口交通状况，结合站点类型规模、用地条件合理确定，应保证乘客安全，方便候乘、换乘、过街，有利于公交车安全停靠顺利驶出，且不影响交叉口的通行能力。

**《城市步行和自行车
交通系统规划标准》**

·自行车停放空间：
城市道路交叉口、地块机动车出入口等对机动车驾驶人视距有较高要求的地点，应施划自行车禁停区域。

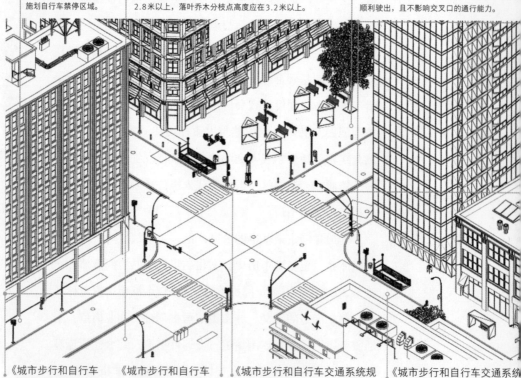

**《城市步行和自行车
交通系统规划标准》**

·人行道设置：
人行过街道应遵循行人过街的最短路线布置。当交叉口斜向行人过街需求较大时，可设置斜穿交叉口的人行过街横道。

**《城市步行和自行车
交通系统规划标准》**

·过街设施：
过街设施应与沿街建筑功能、道路几何特征、交通流特性、交通组织方式等相协调。城市道路平面交叉口应设置行人过街设施。

《城市步行和自行车交通系统规划标准》

·人行道设置阻车柱应满足以下设置要求：
1　交叉口人行道边缘、地块机动车出入口边缘等行人流量集中点应设置阻车柱，阻车柱的间距宜为1.3米~1.5米，高度宜为0.6米~0.7米。
2　缘石坡道、与路面等高的安全岛等待区，应设置阻车柱。

《城市步行和自行车交通系统规划标准》

·机非隔离设施包括设施隔离和标线隔其设置应满足以下要求：
1　交叉口非机动车交通流量较大时应置设施隔离；
2　在交叉口处、路段行人过街处，栏杆、分隔柱等隔离设施宜沿行人向由低向高设置。

图1
《城市步行和自行车交通系统规划标准》和《城市道路交叉口设计规程》要点（作者自绘）

交通工程、管理学、社会学等紧密相连 (图2)。但归根结底，街道是城市居民生活、展示的舞台，规划与设计的结果要指向人。大众对街道的感知可以通过"城市事件——活动场景——人群行为——身体动作"这条主线梳理，由大到小多个层次展开。

中国古代的街道为何种情境呢？中国最早的街道记载可以追溯到西周营国制度的建立，街道的出现通常伴随着城市的出现。《考工记》记载："国中九经九纬，经涂九轨……经涂九轨，环涂七轨，野涂五轨……环涂以为诸侯经涂，野涂以为都经涂。"

秦汉时期，封建社会的经济生活进一步得到发展。城市中"市"的规模和面积也在不断地加大。班固（东汉）的《两都赋》假想长安富庶热闹的景象，其中既有对空间格局的描述——"披三条之广路，立十二之通门。内则街衢洞达，闾阎且千，九市开场，货别隧分"，也有对大量人流涌入，活动密集状态的描述——"人不得顾，车不得旋，阗城溢郭，旁流百廛"，随后是对各类人群的精准刻画。"市内部的街道两边商肆林立、人流穿行，而街道宽度相对划分里坊的干道狭窄得多，仅16~18米。店铺内的商业行为延伸到街道当中，相互结合成商业性质的街道生活。由此，市坊区分的规划体制产生了居住和商业分离的街道分工和街道空间，不同性质的街道，其宽度、功能和街道生活内容有明显的区分。"[1]

到了唐代，中国进入社会稳定、经济繁荣时期，应封

1　沈磊，孙洪刚. 效率与活力：现代城市街道结构 [M]. 北京：中国建筑工业出版社，2007：10.

·贴线率

通过建筑控制线与贴线率管控，形成与街区功能、街道活动需求相适应的街道空间界面。商业型街道两侧建筑贴线率宜为60%~80%。（《2020成都市街道设计导则》）

·建筑功能

商业与生活服务街道的首层应设置积极功能，形成相对连续的积极界面，可以让公众进入，产生必要或偶发性活动，增加人在广场的驻留。与积极界面相邻的退界空间应公共开放。当积极功能较少时，优先布置在街角。（《上海市街道设计导则》）

·界面尺度

沿街建筑底部6~9米以下部位应进行重点设计，提升设计品质。沿街建筑底部6米（较窄的人行道）至9米（较宽的人行道）是行人能够近距离观察和接触的区域，对行人的视觉体验具有重要的影响。（《上海市街道设计导则》）

街道应保持空间紧凑。支路的街道空间宽度以15~25米为宜，不宜大于30米；次干路的街道界面宽度宜控制在40米以内。（《上海市街道设计导则》）

·建筑前空间——空间功能

建筑前区宽度应统筹考虑人行道空间条件与沿线功能需求。对于无退界的临街建筑，应建立协商平台，在保护行人通行的前提下，规范沿街商户借用人行道。（《上海市街道设计导则》）

建筑前区是位于人行道边缘与临街建筑之间的街道空间，是行人驻留与活动的主要空间。商业街道、历史风貌街道、生活服务街道等沿街建筑底层为商业办公、公共服务等功能时，鼓励开放建筑前区空间，与人行道和街道微型公共空间进行一体化设计增加交往空间。（《武汉市街道要素规划设计导则》）

·人行道——宽度

我国城市道路人行道最小宽度为2米，商业街、火车站、长途汽车站及轨道车站附近路段人流密度大，携带行李物品较多，因此应适当加宽，优先保障行人通行，宽度不足时可适当缩减行道树设施带和绿化设施带空间，满足人行道宽度要求。（《城市道路工程设计规范》）

基地内建筑面积小于或等于3000平方米时，基地道路的宽度不应小于4米；基地内建筑面积大于3000平方米且只有一条基地道路与城市道路相连接时，基地道路的宽度不应小于7米；若有两条以上基地道路与城市道路相连接时，基地道路的宽度不应小于4米。（《民用建筑设计通则》）

·人行道——铺装

社区服务道路之间的交叉口可设置为全交叉口。全铺装交叉口路面可采用人行小方石铺装，取消路缘石高差，但应通过铺装路缘石区分步行区域和混行区域。应设置隔离桩避免机动车进入步行区域。（《上海市街道设计导则》）

人行道铺装应满足防滑要求。人行铺装用现浇混凝土、透水沥青、混凝土砌块或摩擦系数较大的铺装材料。（《上海市街道设计导则》）

图2

建筑学、城乡规划学和风景园林学框架下的城市街道规划设计
（作者自绘）

建筑立面

加设置建筑挑檐、骑楼、雨棚等，为行人和非机动车遮阳避雨，提供建筑前的停留驻足空间。（《上海市街道设计导则》）

于道交叉口和对景位置的建筑应进行建筑立的重点设计，强化街道空间的引导性、识别性美学品质。（《佛山市街道设计导则》）

设计的方式包括增加相应部位的设计细节和市、进行局部构件高度、材质和色彩变化式。（《上海市街道设计导则》）

·建筑入口

改建交叉口附近地块或建筑物出入口应满足下列要求：距平面交叉口停止线不应小于100m，且应右进右出。（《上海市街道设计导则》）

宽度大于9m的道路一般为城市道路，车流量较大，为此不允许住宅面向道路开设出入口。（《住宅建筑规范》）

住宅至道路边缘的最小距离，应符合右表。（《住宅建筑规范》）：

	路面宽度 与住宅距离		<6米	6~9米	>9米
住宅面 向道路	无出 入口	高层	2	3	5
		多层	2	3	3
	有出入口		2.5	5	—

可达性 – 身体可达性
可达性 – 知觉可达性
安全性 – 交通安全性
安全性 – 活动安全性
安全性 – 防卫安全性

·建筑前空间
——附属设施

进入步行空间的交通标志牌、店招等各类设施净空应大于2.5米，避免妨碍行人的正常通行。斜拉索应通过色彩鲜艳的索套进行警示。（《上海市街道设计导则》）

变配电箱及建筑空调室外机组当设置于室外场地时，应与城市道路同步设计，并与城市整体环境相协调。此类设施应避免设置于街道交叉口附近等显著位置，并不得影响建筑前区的通行和活动。设备周边宜采用绿化遮挡或其他美化措施。（《南京市街道设计导则》）

·人行道——路缘石半径

在非交通主导类街道，鼓励路缘石外延缩短过街距离，为行人提供充足的驻足等待空间。若路侧施划有临时停车位，应在路口相应一侧进行路缘石外延处理，缩短行人过街距离、增加行人等候空间，同时避免了停车占用过街通道的可能性。（《北京街道更新治理城市设计导则》）

依据城市道路设计速度、车道类型，提出福田区路缘石半径设计指引如下：无右转交通流的交叉口转角路缘石半径宜为0.5米～1米，支路与支路、主次干路交叉口转角路缘石半径宜为6米～9米。公交车或货车转弯交叉口路缘石半径宜为8米～10米。在交叉口转角交通岛内侧的右转专用车道，右转车道内侧路缘石转弯半径宜为25米～30米。（《福田区街道设计导则》）

道路交叉口条件		路缘石半径（米）
城市主、 次干路	设施隔离的非机动车道	5~8
	非设施隔离的非机动车道	8~10
城市支路	设施或标线隔离的非机动车道	5
	与机动车混行的非机动车道	5~8

（《城市步行和自行车交通系统规划标准》）

建制度和社会发展需要，城市布局更加紧凑，街道宽度加大。到了唐代中晚期乃至清代，由于工业生产的进步，商品经济的繁荣，人们的商品经济意识不断高涨。商品经济开始与原有古典里坊制的市制相冲突，古典里坊制面临严重危机。中、晚唐时期就有坊内设置店铺和夜市的记录。严格说来，现代意义上真正的街道形成于唐宋之际，北宋东京是我国城市发展史上的一个转折点。唐代卢照邻的《长安古意》描述长安大道："玉辇纵横过主第，金鞭络绎向侯家。"街道伴随城市而生，《清明上河图》所描绘的北宋都城开封及汴河两岸的繁华景象，是中国人心中的经典。北宋中叶，市肆真正大举入坊，形成了中国城市规划史上第二次市制改革。纸币的出现使得商品贸易更加便利，人们对于商业活动的需求加大。北宋时期，原有的里坊制被街巷制所取代。从里坊制到街巷制的变化表明中国古代城市规划由内向封闭型向外向开放型转变，城市风貌也由早期的生硬单调向热闹活泼转变，商业街在城市中变得更加普遍。

1949年后，政府首先废除保甲制度，逐步建立起"单位制＋街居制"的双重管理机制。到了20世纪90年代，地方政府与社会力量结合，成为再造城市街道的核心动力。在城市大规模的改造和建设过程中，原有的城市肌理被打破，街巷组织被重构，随之消失或转移的是这些街巷所承载的生活。从封建王朝到现代国家，街道空间形态经历了封闭（坊市制）——开放（街市制）——封闭（单位制）——开放（街居制）的变化，所承载的城市功能也日益完善。[2]

2　刘佳燕, 邓翔宇. 权力、社会与生活空间: 中国城市街道的演变和形成机制 [J]. 城市规划, 2012, 36（11）: 78-82, 90.

街道划分城市空间是人类共通的举措。在古埃及象形文字中，圆形或椭圆形的中心画一个十字便代表"城市"。圆形或椭圆形代表墙，十字代表街道布局，十字形街道将城市分成四个均等的部分，这是埃及最早的城市结构。中世纪西欧的城市公共空间通常出于不同成因而有三种类型：第一种，因为长年的战争，人们通常选择在水源充足、易守难攻的地方建立城堡，高大的防御城墙围合出活动空间；第二种，出于宗教原因，在强大的教权统治之下，人们的活动通常围绕教堂展开，超尺度的教堂控制着城市的公共活动空间；第三种，为了经济的恢复和发展，一些手工艺者进行商业活动，形成了分门别类的商业街巷。从制度来看，西方是领主庄园的封建专制制度，加之宗教影响，城市布局偏向组团聚合、局部独立分离的状态。但是城市也有很多环境宜人、尺度亲切的公共交往空间，所以城市布局在聚合上也有组团彼此纠缠的特点。19世纪中后期，人们对于街道应当是笔直还是曲折展开了热烈的讨论。由于工业革命和城市发展的快速进程，人们需要更加简约高效的城市街道，这时出现了很多千篇一律的直线栅格式街道。霍华德田园城市的提出，针对的也是城市迅速膨胀而产生的问题。进入20世纪，汽车的普及给人们生活带来了极大的便利，街道的通行功能进一步被强调，"某种程度上街道甚至被强化和简化为如同电梯、铁路、高速公路一样的单一工业产品"。20世纪以来，现代功能主义的主张仍然受到很多质疑和反驳，人们认为街道不只具有交通功能，也承担着人们生活的意义，所以它并不只是图纸上粗粗细细的线条。20世纪八九十年代至今，人们逐渐意识到，对小汽

车的过度依赖导致人的活动空间遭到极大破坏，人们开始考虑人车矛盾，研究人车共处的方法。建筑规划师试图通过"共享街道"和"交通稳静"等创新技术，在同一个街道空间内协调和缓解人车冲突。现代"马路"的出现，拉开了追逐速度和效率至上的序幕。近现代工业和新式交通工具的发展，彻底突破了传统街道空间的稳定格局。

就城市及建筑而言，东方的院墙系统和西方的实体系统差异较大。中国的街道在自然宇宙、血缘伦理道德、宗教政治的影响下，更多体现为以街道空间为中心、向周边生活空间扩散、边界不甚清晰的"集体性场域空间"：既不是用"墙"简单围合的线性空间，也不是划分明确的公私领域。街道的通过性和流动性更强，更加偏向于动态。而西方的街道拥有连续而完整的界面，给街道带来了较大的封闭性，街道中的活动功能更加丰富，街道的中心性更强，更偏向于静态。中国人更在意街道与居所之间的私密转换，而以意大利为代表的街道及广场空间更像是城市客厅，街道空间公共与私密之间的配比关系直到今天仍然显示着东西方的差异。

街道，身之所容

街道既是城市物质空间的骨架，又是容纳城市活动的"容器"[3]。狂欢节是巴西重要的文化节日，而里约热内卢的桑巴大道之所以被称为狂欢节大道，正是因为每年的狂欢节、足球、宗教及各项节事活动均汇聚于此。桑巴大道长

3　胡一可，丁梦月.解读《街道的美学》[M].南京：江苏凤凰科学技术出版社，2016:11.

约700米(一般的商业步行街长度在500~700米较为合适,最多为1000~1500米),无论节日巡游,还是欢庆盛典,各式表演都聚集了大量人流,是展示"事件——活动——行为——动作"的典型案例,桑巴舞、游行、化装舞会、音乐会等是其中的活动,而每种活动的人都具有某种行为,如舞蹈、健身、闲谈、休息等,这些行为对应了明确的身体动作。很多学者在做空间与使用人群关系的研究时都遵循这样的体系 (图3)。

街道,目之所瞩

街道体验不只包括活动,视觉也是重要的组成部分。街道的视觉体验不仅依赖于空间的格局,也会受到空间要素的影响。我们可以为每条街道的交叉口赋予坐标,并根

图3 巴西狂欢节

据视角将街道立面划分为底界面、顶界面及侧界面。当我们站在街道上向前方平视，进入视野的分别是顶界面悬挂的灯笼、条幅或电线，底界面的街道绿化、设施小品乃至盲道与井盖，以及侧界面的建筑表层空间，偶尔出现的公交车站及广告牌。这些要素与建筑相衬，点缀着街道，烘托出温暖的生活气息，这也是决定街道人气的重要因素。

消费心理学告诉我们，街道建筑要对街道形成一种围合感，并且宽度要和建筑高度成相应比例。国内较为知名的街道中，如成都宽窄巷子、北京三里屯太古里，都是典型的狭窄街区，即使是上海南京路步行街这样较宽的人行道路，也被百货大楼伸出的灯牌填满视线。如果马路变宽、街区变疏、要素变少，连续的建筑界面会让城市看起来很憋闷（表1、图4）。美国学者阿兰·B.雅各布斯（Allan B.

表1　街道物质构成要素图表

分类				内容
顶界面	说明			建筑的屋顶及街道地面上空遮蔽物的水平限定
	构成要素			灯笼、灯具、彩旗、横幅、遮光网、树冠、电线等
底界面	说明			构成街道基本景观的路面等水平限定
	构成要素	街道绿化	植物	乔木、灌木、藤本、草本、地被等
			植物种植设施	微地形、草坪、灌丛、种植池、树池、花架（包括悬挂的花钵）等
		街道设施与小品	基础设施	地面铺装、座椅、路灯、垃圾箱、桌子、饮水台等
			交通设施	路面提示、指路牌、信号灯、地铁换乘站、公交车站、停车点、门牌、行人安全岛护栏、自行车架等
			安保设施	警务岗亭、监控摄像头、栏杆、围墙、灭火器等
			文娱设施	儿童游乐设施、体育设施、邮筒、报刊亭、报纸架、水池（水景）、景墙雕塑小品、牌坊等
		其他	市政管网	地上杆线、井盖、路缘边沟、雨水口、截水沟、灯杆、灯具、交通信号机视频监视器、交通信息诱导装置、交通信息检测器等
			残疾人设施	盲道、盲人触摸式指示牌等
侧界面	说明			由沿街建筑、构筑物的沿街立面构成的竖向限定
	构成要素	第一轮廓线	绿化	垂直绿化等
			建筑界面	门、窗、柱、柱廊、雨棚（雨搭）、窗、围栏等
		第二轮廓线	街道标识	指路牌、公告栏（宣传栏）等
			街道广告	门面匾额、商店招牌、霓虹灯、灯箱或灯笼、电子显示牌（屏）、实物造型等独立或附属式广告等

Jacobs）曾验证过，城市核心区每平方英里内街道交叉口的数目与城市魅力之间关系密切：以城市生活魅力著称的欧洲城市威尼斯，其城市核心区有1725个街道交叉口，阿姆斯特丹有578个，而典型的"汽车城市"洛杉矶有171个，巴西利亚只有92个。[4]

街道，心之所向

简·雅各布斯（Jane Jacobs）出版于1961年的著作《美国大城市的死与生》（*The Death and life of Great American Cities*）批评了此前"功能至上"的城市规划方向，试图重建人们对城市多样性与丰富性的理解，雅各布斯指出应切实考虑城市中的人们如何生活，这一理念在今天尤为重要。人们需要使用街道并对其产生信赖感和亲切感，有归属感的街道才会有人气，有活力。随着经济的不断增长，人们的精神和物质需求影响了资本运作，在文化和商业的驱动下，很多街道空间在追求活力的路上出现了奇观化倾向。在万物互联的时代，为了获取某种时尚，进而满足用户的"极致体验"，是否就可以磨灭街道最初的属性和使命？不同城市的特质与街道究竟存在怎样的关系？

2019年开业的长沙"超级文和友"，通过搜集超过百万件老物件，试图还原独具特色的老长沙街景，打造"沉浸式文化体验"。在数字化时代，这样的营销策略无疑是成功的，"超级文和友"成为风靡一时的现象级打卡点，靠着抖音、微博的网红营销，文和友在迎来线上流量爆炸的

4　谭源. 城市本质的回归：兼论可渗透的城市街道布局[J]. 城市问题，2005（5）：28-32.

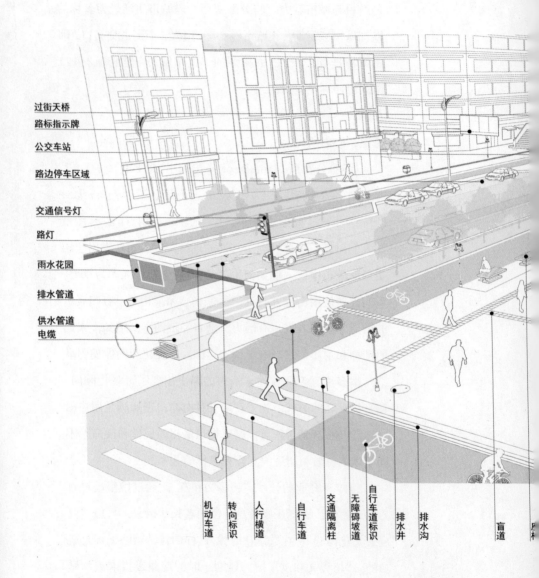

过街天桥
路标指示牌
公交车站
路边停车区域
交通信号灯
路灯
雨水花园
排水管道
供水管道
电缆

机动车道
转向标识
人行横道
自行车道
交通隔离柱
无障碍坡道
自行车道标识
排水井
排水沟
盲道

图4 城市街道空间构成要素示意图 (作者自绘)

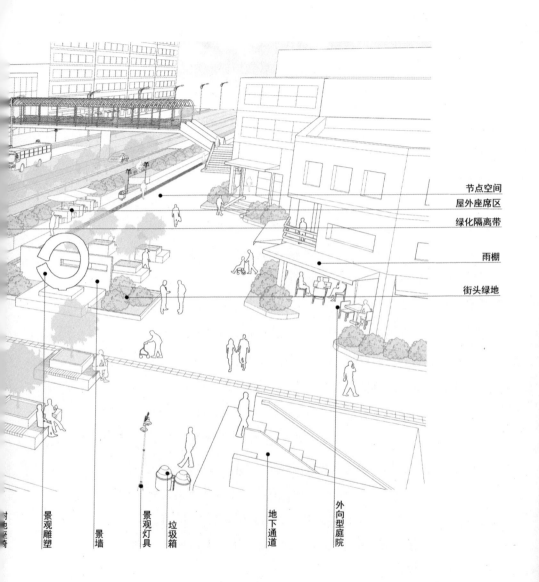

节点空间

屋外座席区

绿化隔离带

雨棚

街头绿地

景观雕塑

景墙

景观灯具

垃圾箱

地下通道

外向型庭院

同时，也引申出对于"士绅化"（gentrification）的讨论。士绅化是一种城市变化现象，又称"中产阶级化"，形容一个社区逐渐被中产住户或资本入驻而改变面貌的过程，由鲁斯·格拉斯（Ruth Glass）和简·雅各布斯提出。文和友开到广州，也试图复刻广州当地文化，但是将市井文化变现，复制旧有的元素和重建彼时的场景，街道的人情味就得以复原了吗？商业与互联网固然能够凭借其强大力量复原已经逝去的生活场景，而这一行为也消解了城市不经意散发出的人情味。

西方步行商业街最早出现在德国。1926年，林贝克大街（Limbecker Straße）禁止车辆通行，成为商业步行街，获得了很好的商业效益。自此之后，街道作为城市的主要外部空间，带来的商业机会有目共睹。因此，"超级文和友"等"人造景观"的诞生并非偶然，而是城市经济发展下的必然进程，问题的关键在于，我们为什么需要"市井博物馆"和"仿真街道"？"附近"的消失并不意味着人们对生活环境不再有需求，因为生活的层次感与仪式感正是从"附近"出发的，家附近常常走过的、街道边偶尔去拜访的小店共同组成了人对周围环境落地的、系统性的认识。当一切都可以在线上完成时，已经被士绅化审美充分渗透的年轻人，就无法再去亲近真实原生态的市井文化；只有当市井文化散发的"土味"和"平民味"被包装起来，人们才又提起兴趣。

街道，新技术与新方法

在城市更新背景下，街道是城市公共空间新技术和新

方法应用的主要阵地，空间句法、热力图、POI（Point of Interest，关注点）数据和计算机视觉技术等对于街道发展有巨大的推动作用。空间句法可以确定空间使用强度和城市结构之间的关系，在特定的街道连通方式下，街道不同段落和位置的人流量受到空间结构的很大影响，换句话说，如果店铺开在相对"冷清"的位置，对于经营而言也许是灾难性的。热力图能够标示出不同时间段人在城市街道中的分布，POI数据可以很好地说明服务设施的分布（如零售、餐饮、KTV、药店等），这些都是说明城市街道哪里受欢迎的重要信息。城市表现背后有一张巨大的数据地网，上面嵌入了一系列牵一发而动全身的"要素"。地图等开放数据的可获得性日益提高，从而进一步增强了街道功能评价的可行性；新兴的街景图片（street view pictures，SVPs）等以人的视角为基准视角的海量数据，为街道研究提供了重要的数据源。[5]计算机视觉技术近年来已经由工程工业领域走向城市空间领域，用于城市设计或城市公共空间优化。不同于传统的肉眼观察感知或单张图片分析的方法，该技术意在通过对连续的摄录视频（摄像头数据）进行帧间差值分析以得出精确的"行为−空间"关联图像，准确客观地分析并还原人群的空间行为模式，进而从人群空间行为的层面指导城市街道空间设计，推动城市公共空间精准化设计与研究的发展。[6]与此同时，眼动追踪、脑电图等生物

5　龙瀛，唐婧娴. 城市街道空间品质大规模量化测度研究进展[J]. 城市规划，2019，43（6）：107−114.

6　胡一可，丁梦月，王志强，张可. 计算机视觉技术在城市街道空间设计中的应用[J]. 风景园林，2017，24（10）：50−57.

技术的应用可以从心理层面，甚至生理层面证明人在街道中的各种体验和心理变化由何而起，为街道空间品质的智能测度提供了新的手段。这些技术在一定程度上可以解决主观判断带来的影响，让研究信息更加精确。[7]

　　智慧和健康是未来街道发展的两大主要方向。就智慧街道而言，数字技术和智慧城市给城市物质空间带来机会，也伴随挑战。如果说带有科技感的导示牌、路标等只是在既有框架下街道空间及设施的升级，那么数字科技则是在丰富体验的基础上进一步"升级"了街道，虚拟现实、增强现实、数字孪生等技术结合物质空间为人们带来沉浸式体验，为街道披上"光影"以至"幻象"。就健康街道而言，近年来，街道对心理和生理健康状况所产生的影响广受关注，比如如何减少机动车交通、污染与噪声，形成步行友好、适宜游憩的街道；如何在街道中置入"健身"功能，形成户外锻炼的网络；如何在街道中配置功能性的急救设施及医疗救助服务，使其成为急救通道。这些问题与我们的生活息息相关，也是街道义不容辞的使命。如今应用软件及小程序成为街道的"插件"，街道摇身一变成为多种活动的物质媒介，而城市在设计规划中也会更多考虑"人"的使用，可以说街道的功能与使用已经在潜移默化地改变。

街道，人性化回归

　　街道设计首先为"人"，而"人"的构成又是具体的，

7　　李蕾. 21世纪电影中的重庆街道意象[J]. 重庆邮电大学学报（社会科学版），2011, 23（3）：95-98.

应当看见老人、女性、儿童等弱势群体。老年人对公共空间的功能需求较为单一，集中在超市、菜场、医院和一个能够晒太阳、下棋、跳广场舞的空地。但是在实际使用中，需要更多考虑老年人的身体问题。对儿童而言，友好空间不仅是一个儿童游戏场，更多的是孩子们每天上下学朝夕相处的空间。性别差异同样能够反映到空间里，不同性别群体在使用公共空间时所关注的要素有非常大的差异。面对女性，我们应当考虑其与男性群体的生理差异，以及她们所承担的社会家庭角色。商场往往会为母亲设置母婴室，公共场所也需要为女性设置更多的厕所，当女性独自夜行时，安全性则是她们最为关注的问题。而即使是不需要外力的健全人，也需要考虑到特殊时期可能出现的种种情境。街道不只为"人"，更为"生命"，如何建设宠物友好型街道也是当下的热门问题。流浪猫狗因为躲避不及被车辆碾压的事故时有发生，而遭遇恶劣天气时，我们有必要为它们提供一个躲避空间。这些问题在街道的整体设计中看似并不起眼，却是人文关怀意义上我们必须考虑的一环。一条步行道，需要顾及对所有人友好，这就是"通用设计"的理念。一个理想的城市环境，应当假设所有人都能过上健康、正常的生活 (图5)。

　　可以看出，由目之所瞩，到身之所容，再到心之所向，人们逐渐理解了与之相处一生的街道，并去追寻更加智慧、健康的人性化生活空间。除了既往的体验，人们对街道以及公共空间的期望还会依托新技术、新方法，追寻更加细腻、更加生活化的场景。事实上，人与街道的关系也映射了人与城市的关系。街道集市在当下再度流行，夜游、市

图5 无障碍街道标识

集、演艺等活动在街道场域中进一步"活化"了城市，这实际上反映了人们对于"附近"的重建。今天我们的城市生活面临着功能性过剩、生态性不足的问题，我们需要更多变化性与随机性。线上社交并不能完全满足人们对于社会的需求，见了陌生人不知道如何打招呼，见到朋友不知道如何开启一段对话，这是年轻人的困惑，更是时代的症结。而街道正是解决这种"他者的消失"的切入点。一条功能完备、过于舒适的街道也许能够通过封闭性为人们带来安全感，却也把我们从世界当中隔离。如何通过街道重建我们身边的街区是更值得关注的议题。公共空间不会消亡，街道如何成为认识世界的抓手，如何引导人到户外休闲、交流、锻炼，如何与线上封闭舒适的虚拟空间抗衡，值得我们深思。

《伟大的街道》
及其魔力时刻

魏 枢

上海大学建筑系副教授，博士，
国家一级注册建筑师，注册城乡规划师

伟大的街道中蕴藏着一种魔力，
我们把这看作它最不可思议的属性。

《伟大的街道》
[美]阿兰·B.雅各布斯　著
王又佳 / 金秋野　译
中国建筑工业出版社
2009年1月

　　伟大的街道中蕴藏着一种魔力，我们把这看作它最不可思议的属性。简单地将所有必需的要素罗列在一起并不能解释这一切，把那些起作用的物质因素，或其他称心的条件统统拿来也还不行。这里包含着魔力和符咒、想象力和灵感，而这些才是最伟大的街道中至关重要的东西。

<div align="right">

——《伟大的街道》，阿兰·B.雅各布斯

</div>

　　阿兰·B.雅各布斯谦虚地称自己只是教师，从专业角度展开教学，而不是学者。但事实上，他堪称美国城市规划，尤其是城市设计的拓荒者，在实践和理论两个方面都颇有建树。

　　雅各布斯具有建筑学和城市规划的教育背景，硕士毕业于美国宾夕法尼亚大学，曾受教于刘易斯·芒福德（Lewis Mumford）。雅各布斯长期从事城市规划的设计实践，他的不少方案获得了芒福德的高度赞许："如果你没有成功地

实现它们，我的鬼会跟着你。"[1] 1968—1975 年间，雅各布斯担任美国旧金山规划局局长，将城市设计的方法引入地方政府的规划实践。他和同事唐纳德·艾伯雅（Donald Appleyard）于 1982 年发表的《走向城市设计宣言》（"Towards an Urban Design Manifesto"）是城市设计领域里程碑式的论文，影响巨大。雅各布斯先后获得过古根海姆奖（Guggenheim Fellowship）、伯克利卓越贡献奖（Berkeley Citation）、凯文·林奇奖（Kevin Lynch Award）等奖项。

1975 年，雅各布斯来到加州大学伯克利分校环境设计学院城市与区域规划系任教，此后曾两次出任系主任。雅各布斯带领学生走上街头，以实地考察和城市阅读作为公共空间设计研究的方法，并在此基础上写成《观察城市》（Looking at Cities, 1985）一书。在一门道路改造的课程设计中，为了帮助学生分析和理解什么是好的街道、什么是不好的街道，雅各布斯广泛考察和收集世界各地不同类型街道的案例，先后完成了《伟大的街道》（Great Streets, 1993）、《复合型林荫大道的历史、演进与设计》（The Boulevard Book: History, Evolution, Design of Multiway Boulevards, 2003）等书。这些源于专业学科教学的成果，言近旨远，充满深切的人文关怀，已成为城市规划领域的经典著作。

雅各布斯认为街道是城市公共生活的中心，充满"魔力"。伟大的街道开放包容，饶有趣味，是城市生活多样性、丰富性和完整性的体现。它们既是市民活动和公众参与的

1　胡以志. "伟大的街道造就伟大的城市"：对话艾伦·雅各布斯教授[J]. 国际城市规划，2009(1):108.

舞台，在科技、商业和政治的浪潮下永不停止地喧哗和骚动着；也是个人的漫游场所和梦想空间，供我们冷眼旁观，暂时躲避世事。在街道上，可以神魂颠倒，可以做白日梦，自由想象那些但愿发生，但或许永远不会发生的事情。

街道纵览

《伟大的街道》中案例众多，但作者的目的并非确立一个普适性标准，而是用饱含感情的文笔和画笔，描述和分析自己的所闻所见，希望从中发现一些规律。在案例选择上，雅各布斯有严格的标准：他只选择自己亲眼观察过并亲身体验过的街道。

第一部分中，雅各布斯将伟大的街道分为九大类。"我们曾经居住过的伟大街道"以他自己曾经居住过且念念不忘的匹兹堡罗斯林街（Roslyn Place）作为案例，其他类型则包括至今尚存的中世纪伟大街道、气势恢宏的伟大街道、作为伟大街道而存在的大运河、昔日的伟大街道、兰布拉斯（Ramblas）大街、伟大的居住性街道、仅由树木成就的伟大街道和伟大街道的协奏曲。第二部分中，作者大量选择在他看来可能还不能称为伟大，但某些方面表现杰出的街道，分析其各方面的要素，希望能为读者或设计者提供借鉴。

雅各布斯对于这些街道的描述非常精彩，他不但注重街道的物质空间特征，包括空间尺度、步行可达性、物质环境的舒适性、建筑界面品质、景观效果、细节处理、管理维护状况等，更重视那些让人印象深刻的空间场景，街道与人互动的精彩瞬间，如偶然的邂逅、独特的光影、丰

富的活动、神秘的场景等，一言以蔽之，他关心的是伟大的街道之所以伟大的魔力时刻。

雅各布斯用亲切的笔调，回忆了罗斯林街家长里短的温柔时光。红砖建筑围合的精巧空间，说是街道，其实就是一个居住区的组团空间。阳光透过无花果树葱茏的枝叶，给街道带来斑斑驳驳的光影，连社区邻居相互之间的小小争执似乎也显得温情脉脉。某些有趣的事件也给街道增添了些许魔幻的气质，让人想起V. S. 奈保尔（V. S. Naipaul）在《米格尔街》（*Miguel Street*）中描写的那些略显怪异、带有诗意又不乏幽默的场景。"在某一时刻，或许是在接近中午的时候，或许是在下午，克利·斯泰纳（Curly Steiner）家的某个孩子，或者是克利本人，会出来修他们家那辆体形庞大、颜色漆黑的古老的凯迪拉克，就像过去三年来他们一贯做的那样。神奇的是，这辆车在大多数的时候都能够启动。"[2]

巴塞罗那的兰布拉斯大街（图1）在雅各布斯心里具有特殊的地位，作者对它的偏爱是显而易见的，以其为名，单独设置了一章。兰布拉斯大街采用了非常独特的交通组织形式，可以说是为步行设计的。宽阔的步行道位于道路的中央，两排高大的悬铃木为它提供了遮阴的华盖，机动车的路线则位于步行道两侧。柏林的菩提树下大街（Unter den Linden）也采用了类似的手法，只是步行道更为宽阔，街道的围合感也稍弱。兰布拉斯大街路线很长，连接了城市的重要节点，但宽度和路线上的微妙变化，使其富有节

2　雅各布斯. 伟大的街道 [M]. 王又佳，金秋野，译. 北京：中国建筑工业出版社，2009:15.

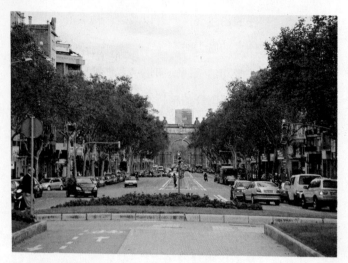

图1　巴塞罗那兰布拉斯大街

奏和韵律。兰布拉斯大街的尺度与周边曲折蜿蜒的路网形成鲜明的对比，为城市提供了位置感与秩序感。道路两侧建筑高度在5~7层之间，立面形式非常丰富，整体上又很协调。

　　在一些地方，河流也可以视为一种特殊的街道，威尼斯是其中的典型代表。(图2)大运河不但是威尼斯重要的水上交通线路，更是城市的灵魂所在，将威尼斯的街区、建筑与城市生活联系为一个整体。城市的空间界面和各种活动都沿着水系展开，滨水建筑和滨水空间勾勒出运河的形状，明快的色彩与精巧的细部形成了丰富的城市界面。拜占庭风格的建筑、哥特式建筑、文艺复兴与巴洛克时期的建筑各擅胜场，共同汇聚在滨水岸线上。水波荡漾，太阳的光影、建筑、水边的咖啡座、售货摊、贡多拉小船、长篙、小桥等似乎均处于永不停止的运动之中，令人目眩神迷。"运河能唤起一种永恒感，人们的想象可以在其中栖

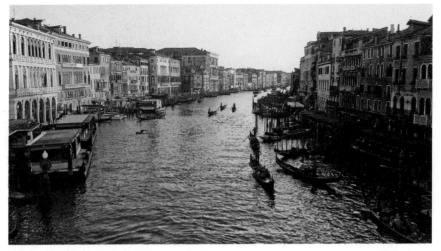

图2　威尼斯大运河

居。"³ 单是总督府的倒影、阳台上的天竺葵和小店里神秘的面具就足以让人产生浪漫的幻想，更不用说众多画家和诗人的威尼斯往事了。去过威尼斯的人，谁又能忘记曾经流连在圣马可广场和叹息桥的时光呢？

阿兰·B. 雅各布斯用细致入微的观察，敏锐地抓住了不同街道的重要特征，并通过庖丁解牛式的剖析，探寻现象背后更为本质的东西。在不同的物质环境特征下，街道与人如何形成了多样性的互动关系，是雅各布斯最为关注的核心问题。在他眼中，罗马只有短短 300 米左右但极为精彩的朱博纳里大街（Via dei Giubbonari）和花之田野广场、在巴塞罗那格拉西亚大道（Paseo de Gracia）(图3) 与高迪的不期而遇、巴黎圣米歇尔大街（Boulevard Saint-Michel）(图4) 转过街角就能看到的春天的咖啡馆、英国巴斯

3　雅各布斯. 伟大的街道 [M]. 王又佳，金秋野，译. 北京：中国建筑工业出版社，2009:15.

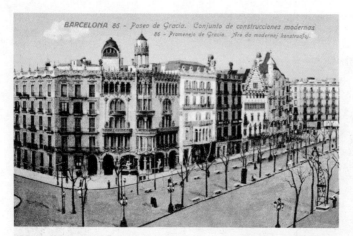

图3　巴塞罗那格拉西亚大道

图4　巴黎圣米歇尔大街

充满活力的街景、意大利博洛尼亚优雅的拱廊街、维也纳汇聚了大量公共建筑的环城大道（Ringstrasse）（图5）、伦敦摄政街（Regent Street）（图6）优美的弧形街道、阿姆斯特丹层层嵌套的运河与街道、爱丁堡看得见风景的王子街（Princes Street）、时尚繁华的纽约第五大道（图7）等，皆是城市生活的舞台，上演着让人目不暇接的都市戏剧。

　　对于著名街道存在的缺陷，雅各布斯也直言不讳，如巴黎香榭丽舍大街曾经的辉煌与20世纪90年代面临的问

图 5　维也纳环城大道

图 6　伦敦摄政街

图 7　纽约第五大道

题，罗马科索大街（Via del Corso）稍显沉重封闭的建筑立面与略显混乱的交通，等等。

都市漫游者的观察与图解

自从现代都市诞生以来，都市漫游者的身影就在城市里四处游荡。爱伦·坡的《人群中的人》描述了作者跟踪一个怪诞的老人在伦敦游荡了整夜的奇异旅程，以冷峻的笔调描写了都市繁华区与贫民窟的魔幻时空。现实中的爱伦·坡也曾在北美城市间不停漂泊，最后在孤独中去世。在波德莱尔笔下，都市和都市漫游者第一次成为诗歌的主题。《巴黎风貌》组诗以都市漫游者的角度，描述了巴黎永不停歇的日与夜。在巴黎，"大白天里幽灵就拉扯着行人"[4]，"喧闹的街巷在我的周围叫喊"[5]，到黄昏，"剧场在喧闹，乐队在呼呼打鼾"[6]，在巴黎的梦中，"楼梯拱廊的巴别塔，成了座无尽的宫殿"[7]，晨光熹微，"暗淡的巴黎，揉着惺忪的睡眼，抓起了工具，像个辛勤的老汉"[8]。

在爱伦·坡与波德莱尔的启发下，瓦尔特·本雅明提出了都市漫游者的概念，代表了大都市现代化进程中的一种文化意象，也成为城市研究的一种方法。都市漫游者以疏离而又投入的态度观察城市，一方面他们总是像局外人一样，在人群中若即若离，与都市生活的日常秩序格格不入；另一方面，他们又似乎有着侦探般敏锐的观察力，能迅速

4　波德莱尔.恶之花[M].郭宏安，译.桂林：广西师范大学出版社，2002：292.
5　同上，301.
6　同上，304.
7　同上，311.
8　同上，315.

抓住那些稍纵即逝的决定性瞬间，发现问题的本质。本雅明自己就是一个典型都市漫游者，也堪称都市文明的拾荒者，出没在街头巷尾，体验空间异化和商品奇观带来的震惊，打捞诗意与灵感的吉光片羽。

从20世纪60年代开始，很多城市研究者出于对现代主义规划理论的不满，从书斋走向都市田野，用实证的方式去研究城市运行的成败得失，出现了大量关于街道和公共空间的相关研究。简·雅各布斯在《美国大城市的死与生》一书中，对日益僵化的现代主义规划理论和当时美国大规模的城市更新提出了强烈的批判，强调城市生活的多样性，可谓振聋发聩。简·雅各布斯通过对她所在社区格林威治村的细致观察，发现了"街道眼"和"街道芭蕾"等现象，她认为高密度、功能复合、人与人之间相互熟悉等因素会保证一直有眼睛盯着街道，使街道生活更加安全和充满活力，如同一场生动的城市芭蕾舞表演。凯文·林奇结合大量的实地考察与调研，从空间感知的角度，将道路视作城市意象的主导元素，提出了研究城市形态理论的新视角。唐纳德·艾伯雅通过实地调研，发现街道空间对居民生活的多样性和宜居性有重要影响。威廉·H. 怀特（William H. Whyte）、扬·盖尔（Jan Gehl）等学者通过在都市中的漫游与观察，从城市的细微处出发，提出了以人为本的空间设计理论，已成为城市研究的经典。这些以田野考察为导向的研究成果，带动了美国乃至全世界城市规划范式的转型，影响深远。

都市漫游者强调现场个人感受的城市研究方法，也并非没有质疑之声。到了20世纪70年代后期，阿兰·B. 雅各

布斯发现，城市观察作为调查和研究的重要方法，已不为当时很多城市规划专业者所青睐，"与更为量化的、以统计分析为导向的方法相比较，观察法作为严谨决策的依据，被认为太主观了"[9]。

阿兰·B.雅各布斯还是决心要发扬都市漫游者的伟大传统，想要通过亲眼所见、亲耳所闻和亲身所感，结合自身的专业素养和深入思考，挖掘出街道与城市生活中更为本质的东西。他坚信田野考察获得的第一手资料是不可替代的。当城市规划专业者通过观察与场所建立起直接的联系后，他们脑海中的市民形象和城市空间是鲜活的，他们制定政策和采取行动的时候往往也会变得更为谨慎和仔细。雅各布斯在世界范围内广泛地选取案例，从田野观察出发，建构起一系列的研究方法，对城市空间进行了鞭辟入里的思考，取得了丰硕的成果。

在阿兰·B.雅各布斯看来，对街道的物质环境特征进行直观的观察和体验是第一位的。这些环境要素包括街道的宽度、车行道和人行道布局、剖面形态、建筑界面、出入口、行道树、街道设施、景观小品、车流量、步行者行为模式等因素。只要能充分利用眼睛和大脑，即使是简单的步行和观看也能收获很多重要信息。如果能结合一些访谈和调研，街道城市研究不但是充满乐趣的，还会是富有创造性的。

在对城市街道有了一定的认知后，漫游者可以通过一系列的图解工具，对道路现状和使用情况进行深入的分析

9　雅各布斯.观察城市[M].王璐，汤颖颐，译.北京:清华大学出版社,2021:10.

与研究，包括文字描述、分析图、平面图、剖面图，甚至视频等方式。阿兰·B.雅各布斯非常善于利用图解和速写来进行街道研究。《伟大的街道》中，几乎每个案例都图文并茂，从匹兹堡到北京，阿兰·B.雅各布斯对他考察过的绝大部分街道，都采用了平面图、剖面图、分析图解的记录方式，结合交通量的现场统计和文字叙述，可以较为深入地研究道路交通状况。不同街道的平面图和剖面图采用了相同的比例，并标注了尺寸，读者可以直观地从尺度上比较。阿兰·B.雅各布斯注重速写在街道考察中的作用，他认为速写可以促进漫游者仔细观察和思考，也有助于理解街道的尺度、场景与空间品质。他的研究成果中，有大量的手绘街景图，有的逸笔草草，有的手法细腻，定格了街道观察者在城市中漫游的场景，富有极强的感染力。

阿兰·B.雅各布斯还常常采用城市形态学的研究方法，从空间肌理的角度对街道进行分析。在《伟大的街道》第三部分，作者将50个城市局部，方圆一英里范围内的城市肌理，用黑白图块的形式呈现在图纸上。经过适度抽象的空间图像，能够更为集中地体现出城市设计的哲学与理念。读者可以清晰感受到不同城市在平面形态、道路系统、空间尺度、街区大小之间的差异与联系。阿姆斯特丹与运河有机结合的不规则路网和纽约规则的几何形街区，很明显会形成完全不同的街道空间。道路交叉口的形状和数量，对城市空间的多样性有显著的影响。阿兰·B.雅各布斯认为，与小地块、密路网的空间结构相比，大街区、大路网道路系统的交叉口数量会显著减少，可能会提高汽车通行效率，但更大的可能是适得其反，并对步行环境和城市的

多样性带来灾难性后果。

　　相关的政策与规范，也是阿兰·B.雅各布斯在街道研究中常常思考的问题。他发现，历史上形成的很多伟大街道，在今天的设计规范下，是不可能建造起来的。很多街道之所以运行不佳，是因为管理制度发生了改变。作为一名在实践和理论两个方面都颇有建树的学者，他的街道研究不是仅仅局限在纸上的分析报告，而是一份面向未来与理想的实践纲领。阿兰·B.雅各布斯发现很多城市的规范制定都是针对某个单一的要素，如道路宽度或道路口设计，缺乏整体与综合的考虑。针对街道设计和管理中存在的问题，他提出了相应的设计指南与政策指导，期望规划者和决策者能将更多的城市道路建设成伟大的街道。

伟大的街道何以伟大

　　阿兰·B.雅各布斯撰写《伟大的街道》的目的，在于试着回答两个问题：其一，伟大的街道如何定义；其二，塑造伟大街道的品质到底由什么构成。作者虽然有一些答案，但最终并没有给出确定性的结论，同时发现这些都是没有固定解答的开放式问题。换言之，该书不是一本非此即彼的标准指南，也不打算建立一个评价系统来说服持不同意见者，而是一个带有鲜明个人倾向的城市经验数据库，期望为城市的设计者和决策者提供参考。

　　在阿兰·B.雅各布斯的街道研究中，以人为本的思想是一以贯之的。他认为，伟大的街道与尺度上的宏大无关，伟大更多是体现在人性化的特征与品质方面。纯粹为解决交通问题，为汽车而设计的街道也与伟大无缘。在雅

各布斯看来，"首先且最为重要的是，一条伟大的街道必须有助于邻里关系的形成：它应该能够促进人们的交谊与互动，共同实现那些他们不能独自实现的目标"[10]。其次，"一条伟大的街道在物理环境上应该是舒适与安全的"[11]。街道应提供适宜步行与活动的环境，在炎炎夏日能有适当的遮蔽，也不用担心撞上汽车或在人行道上被绊倒。再者，"最好的街道会鼓励大众共同参与"[12]。街道应成为城市生活的触媒，激发人们相互的交流与互动。然后，"最好的街道能够深深印在人们的脑海"[13]。具有独特个性的街道会给民众带来深刻、持久的美好印象。"最后一点，真正的伟大街道是有代表性的：它是某种类型的典范；它能够代表其他的街道；它是最了不起的。"[14]

为了创造伟大的街道，阿兰·B.雅各布斯认为某些环境品质是不可或缺的。建设适宜步行的空间是伟大街道的基础条件，也是必要条件。在阿兰·B.雅各布斯看来，人们能够自如且安全地行走，对于任何城市街道来说，都是一个基本要求。物理环境的舒适性是伟大街道的重要特征。根据气候的不同，人们会偏爱阳光明媚或树荫遮蔽的街道，落叶乔木带来的冬日暖阳和夏日阴凉常常会让人心情愉悦。清晰的边界，或者说空间的围合感是街道设计的关键要素。街道宽度与建筑檐口高度的比例关系并非金科

班门·门

◎《伟大的街道》及其魔力时刻

10　雅各布斯.伟大的街道[M].王又佳，金秋野，译.北京：中国建筑工业出版社，2009:7.

11　同上.

12　雅各布斯.伟大的街道[M].王又佳，金秋野，译.北京：中国建筑工业出版社，2009:8.

13　同上.

14　同上.

玉律，建筑高度、建筑进退关系、建筑质量、行道树等因素，都会对街道的空间围合感产生影响。伟大的街道，在视觉效果上应该要让人赏心悦目。良好的建筑立面、广告招牌、道路绿化、景观小品、色彩与光线等因素都有助于街道氛围的营造。最优秀的街道，公共空间的边界总是具有通透性的，鼓励不同人群的互动和参与。街道的空间品质，也是形成伟大街道的必备条件。建筑尺度和高度上的协调性、良好的维护与管理、优秀的设计和施工品质等因素也不容忽视。

伟大的街道是一个开放的系统，包容性与多样性是其本质特征，有时不经意的神来之笔会使一条不错的街道成为真正了不起的街道。道路的可达性、出入口及空间节点，建筑的多样性、道路的长度与坡度、树木植被、街道家具等细部处理，道路生活的多样性、与周边居住区及街道的关系，停车空间等因素，处理得当，都会对街道品质起到锦上添花，甚至是画龙点睛的作用。伟大街道的形成，往往还需要时光的沉淀。

除此之外，"伟大的街道中蕴藏着一种魔力，我们把这看作它最不可思议的属性。简单地将所有必需的要素罗列在一起并不能解释这一切，把那些起作用的物质因素，或其他称心的条件统统拿来也还不行。这里包含着魔力和符咒、想象力和灵感，而这些才是最伟大的街道中至关重要的东西"[15]。也就是说，伟大的街道是不能完全被量化的，它充满独特的个性，拥有打动人心的力量，包含着类似本雅

15　雅各布斯.伟大的街道[M].王又佳，金秋野，译.北京：中国建筑工业出版社，2009:307.

明所说的"灵韵"，很难通过简单的复制与拷贝得以实现。

同时，"不能低估了设计的力量！伟大的街道不会无中生有"[16]。街道设计与建设需要城市规划、建筑设计、景观设计甚至是广告设计等各个不同专业的参与，以及管理者、业主、使用者、广大市民等社会各方面力量的齐心协力与共同配合。很多伟大的街道，甚至是通过几代人薪火相传、匠心独运的营造与维护才得以最终形成的。

街道的未来

30年过去了，当今的世界与阿兰·B.雅各布斯撰写《伟大的街道》的时候已经有了很大的不同。如果说城市与街道如同波德莱尔笔下象征的森林，那如今这片森林已面目全非。新的生产方式带来了商业环境和消费模式的转变，城市街道正面临商业综合体和网上购物带来的巨大压力。全世界外向型、开放式的街道似乎都在萎缩，一站式的商业休闲综合体在蓬勃发展。政治、经济上的风吹草动，乃至各种突发事件，都对会对城市街道造成难以平复的伤害。在这个飞速变化的时代，"城市居民的欢乐与其说在于一见钟情，不如说在于最后一瞥之恋"[17]。

伟大的城市和伟大的街道看起来似乎是坚不可摧的，但同世间所有美好的事物一样，它们本质上都很脆弱。阿兰·B.雅各布斯早就预言，"技术让城市变得不再必要。发达的通信手段和新的生产方式，让人与人之间近距离的居住模式和面对面的交往方式成为老生常谈。新的生产方式

16　同上.

17　本雅明. 巴黎, 19世纪的首都 [M]. 刘北成，译. 北京: 商务印书馆, 2013:111.

让城市成为剩余之物，它为我们提供的安全保障已经可有可无,城市本身迟早都会消失"[18]。也许在不远的未来,城市空间中人类就将不再是主角。虽然还没有公开的宣言，很多设计师事实上已经从"以人为本"转向"以数据为本","为机器而设计"，对数据和流量的需求压倒了真实的、具体的、人的需求。

在这种背景下，阿兰·B.雅各布斯的研究显得弥足珍贵。"真正明白我们究竟失去了什么的人，正是那些愤怒地四处奔走、努力拯救仅存之物的人。"[19]他提醒我们，充满生机的街道生活不是唾手可得的幸福，而是需要精心呵护的人类文明本身。正如凯文·林奇奖委员会所说:"《伟大的街道》受到了广泛的尊重，被世界各地的学生和从业者普遍使用。它对城市设计产生了非凡的影响，为公共空间的营造提供了大量清晰易懂的实例和切实可行的原则。"[20]

18　雅各布斯.伟大的街道[M].王又佳，金秋野，译.北京:中国建筑工业出版社，2009:308.

19　亚当斯，卡沃丁.消逝世界漫游指南[M].姬茜茹，译.北京:北京联合出版公司，2020:278.

20　https://news.mit.edu/1999/lynchaward.

Door of
Architecture and Arts
—
Masterpiece

建筑的边界

曹汝平

艺术学博士，
上海大学上海美术学院特聘研究员，
上海市设计学Ⅳ类高峰学科高水平研究员

城市里的街道既是交通网络，

也是建筑、街区以及城乡区域划分的界限，

也是历史风貌的文化边界。

《街道的美学》
[日]芦原义信　著
尹培桐　译
江苏凤凰文艺出版社
2017年5月

　　童谣说：蜗牛，蜗牛，房子背着走。人居住的房子虽然不用像蜗牛一样背着走，但人们却要在房子或建筑的边界不停游走——以墙为界，进屋，出门，再进屋，再出门，已经成为人的生活日常。门外就是宽宽窄窄的街道，而街道又串联着其他房子、广场、公园、户外雕塑等各类街景。不仅如此，街道还关系到城市的历史、气候、心理和美学，这是日本建筑设计师芦原义信在《街道的美学》一书中讨论的主题。尽管很多内容都以日本的城市作为参照系，但涉及面十分广泛，全书除了充满人文情怀的游记式描写外，重点阐述了对街道与建筑互为表里的关系的思考。

建筑的边界是街道

　　鲁迅先生在《故乡》中说："其实地上本没有路，走的人多了，也便成了路。"与自然形成之路不一样的是，城市里的街道大多数是规划设计的结果，它们既是交通网络，也是建筑、街区以及城乡区域划分的界限；那些在历史长河中沉淀下来的老街巷，是城市交通的毛细血管，也是历

史风貌的文化边界。

　　边界左右，就是一栋又一栋不同类型、不同功能、不同时期的建筑。芦原义信从两个不同角度对建筑进行了界定。其一，建筑"通常是指包含由屋顶和外墙从自然中划分出来的内部空间的实体……内部空间由于是内部，可保护人不受自然的威胁及外界的侵扰，提供具有目的性或功能性的生活场所"。内部空间是建筑实体的根本，包括墙壁、地板、天花板或屋顶三个要素，构成了内部空间的"边界"。有功能性的内部"虚"空间才是真正意义上的建筑实体，老子《道德经》以车轮、陶器、房子为例，说明的正是"有之以为利，无之以为用"的虚实相生之理。而且，功能空间的布局、秩序、审美、历史、性别等文化属性，与经济发展、材料更新、技术进步、历史转型以及选址方位、隐私观念等密切关联。扩展到文化属性上，城市的"内部空间"（如广场、公园）与建筑的内部空间（如客厅、阳台）也有意义上的重叠之处。"城市客厅"即为这类意义的文化演绎。

　　其二，建筑"是创造边界，区分'内部'和'外部'的技术"。技术界定下的建筑重在内外不同空间的创造，其中包含有形和无形的边界。有形的边界即建筑的墙体，它用石、木、砖、瓦以及玻璃、钢筋混凝土等清晰地形成了人造空间与自然空间的界线。无形的边界产生于有形的边界，这是由人的行为方式所决定的概念。譬如，芦原义信提到日本人进屋脱鞋的行为，这个行为与人的文化心理状态相一致，门框的边界由此转化为一种无形的存在，门外的人和门内的人扮演着不同的角色。

　　瑞士地理学家克洛德·拉费斯坦（Claude Raffestin）对于"边界"与"界限"做了细致的概念厘定：边界是包括在界限（limes：沿着田野边缘的路）这个总的范畴内的界限，即划定了的界限，意味着建立了一种秩序，这条线不只是把"这边"和"那边"分隔开来，还把"以前"和"以后"分隔开来，从这个意义上说，界限不仅具有空间性，而且也有时间性。这一双重性在罗马城奠基的神话中就已经起作用。罗慕路斯（Romulus）国王在台伯河岸建成罗马城后，用一对公牛和母牛拉着犁，沿着城市的边缘犁出一道深沟，划出罗马的神圣"城界"（pomerium）（图1）。这样的犁沟行为带有明显的仪式感，在罗马后来的新城镇建设中被反复沿用。可见，任何界限、任何边界都具有目的性：它们出自一种意愿；它们从来不是专断行为的结果，而是先尽力通过宗教仪式获得人们的普遍认同，再通过政治程序而使之合法化。

　　拉费斯坦的界定，已经超越了建筑的物理空间，同时创造出更符合人的心理需求的"边界"。譬如，英、法园林设计中的哈哈墙（Ha-Ha wall）（图2）就是一个很好的例子，它的实际功能是篱笆，只不过这道"篱笆"藏在地面以下，虽然看不见明显的作为分割界限而立在地面上的竹木或石头，但同样起到了阻挡牛羊"越界"吃草的作用。同时，哈哈墙还消除了园林中的边界感，将园林内外的自然景色连为一体，尽可能地拓展了园林的观看视野，与观景者的心理预期颇为契合。

　　建筑因人而存在，也因人而不同。街道亦是如此。从建筑到由街道而生成边界，本质上都是对空间的再诠释，

或包容空间，或占据空间，或分割空间，包括人的身体，本质上也具有空间的属性。若以人的身体为参照，那么所有空间都具有能动的"生产力"，这样的生产力造就出新空间，进一步提升了人的存在感与价值感。这就是为什么列斐伏尔说空间是一种"物自体"的原因，它"通过旋转来确定循环，能够界划和定位空间"。

否定"墙"抑或肯定"墙"

在工业化之前，以墙体为内外空间边界的建筑，普遍与气候条件、建筑材料、区域文化或者风俗习惯联系在一起，它们为建筑内外部空间赋予了不同的文化性格。芦原义信认为，"西欧住宅的基本思想，在于它是城市或街道那样公共的外部秩序的一部分；相对地，日本住宅的基本思想，在于它是家庭私用的内部秩序"。不难看出，早先西欧住宅的外向型性格与日本住宅的内向型性格形成了鲜明对比。

工业化之后的中国，特别是进入21世纪以来，城市住宅的内部空间越来越倾向于日本式的内向性格，这一点比较明显地体现在脱鞋、换鞋行为上。但从外部空间来看，城市广场、公园、绿地、住宅小区与办公写字楼、酒店等都是城市公共空间的一部分，因此又表现出一种西欧式的外向性格。

两者其实都有相应的空间秩序。外向型的空间对应独立的个体，他们依据公平交往原则形成外部的公共空间秩序；内向型的空间对应亲人一样的个体，他们以血缘为纽带建立亲密、舒畅而安定的内部秩序。而人的健康存在，

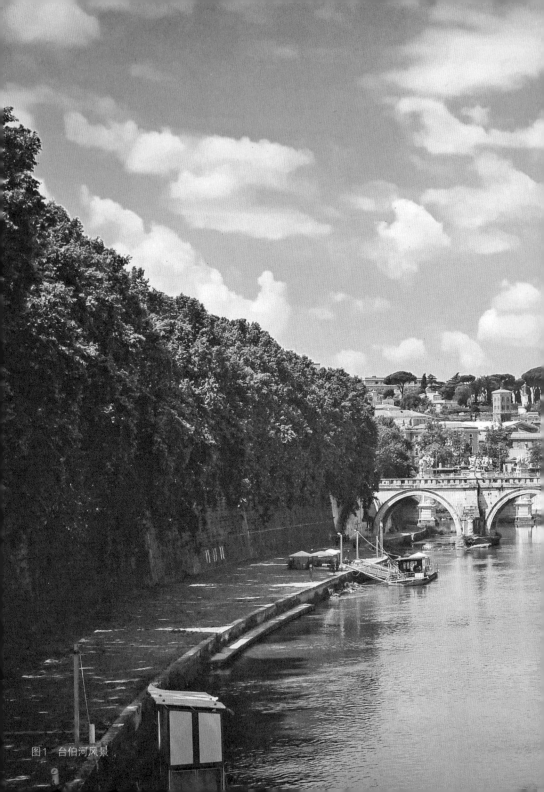

图1　台伯河风景

图2 哈哈墙实景

在很大程度上得益于能够容身的安全场所，原始人类的树栖、洞穴等方式都说明了安全躲避外在侵扰的重要性。在安全的基础上，个体就有了走向独立的可能。从物质的层面看，这种可能首先体现在对居住空间的诉求上，这是个体在成长过程中最直接触动生存体验的媒介，现代家庭中的儿童房是很好的例证。个体的独立还意味着精神的独立和逐步增强的主体性意识，因此"独立"就呈现出多重而复杂的意味，理想的生活状态只是其中一个方面而已。

与建筑外墙的安全屏障功能不一样的是，建筑内部的墙壁作为室内空间分割的一种边界物，更多是一种隐私的需要。当家庭成员之间的隐私减少到一定程度时，内墙的存在与否就不再是空间分割的主要方式，软隔断概念应运而生。这显然是工业时代的居住观，不再受制于气候、建筑材料等条件。

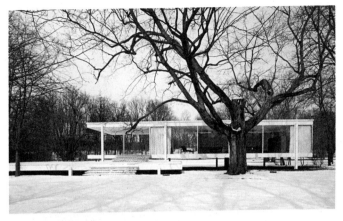

图3　菲利普·约翰逊设计的玻璃之家

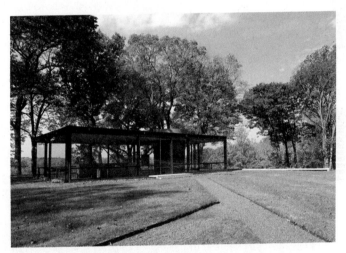

图4　密斯·凡德罗设计的范斯沃斯住宅

　　芦原义信提到菲利普·约翰逊（Philip Johnson）的玻璃之家（图3），其实是借鉴密斯·凡德罗（Ludwig Mies van der Rohe）的范斯沃斯住宅（Farnsworth House）（图4）设计理念的结果，两者的相同之处在于建筑的开放式框架结构。设计师意在营造一种身居自然的生活环境，这与东亚地区露柱墙的做法没有本质区别。建筑内部除了卫生间、

047

壁炉等必须用墙来实现的功能外，其他空间全部呈现出敞开的状态。约翰逊采用大块的玻璃构成建筑外墙，形成一个长方体的透明房子，房子内外之间的视觉约束几乎为零，内外空间区隔更多只是心理上的认知与接受问题，借用芦原义信的说法，这"是一种精神结构"。因此，范斯沃斯住宅和玻璃之家成了设计史上划时代的作品。

进一步讲，墙体产生的"精神结构"涉及不同层面的内容。

从人类自身的精神结构看，其内容至少包括精神信仰、科学认知与审美观念，而且这个结构还处在一个不断更新、融合与迭代的过程中。例如，人工智能让人的审美观念受到来自科学认知层面的挑战，原本属于诗人、画家创作活动的诗歌与绘画，现在可以由小程序自动生成。事实上，今天的ChatGPT已经实现了人与机器的交流。人与机器的边界在哪儿？如果房子真如柯布西耶所说是居住的机器，那么人与房子的边界又在哪儿呢？未来的建筑，可能像ChatGPT一样，充满了神奇的变量。

即便从城市历史角度看，其精神结构也是不断调整、融合的。先秦时期，城市很早就具备政治和军事防御功能，它的每一次重大转变都会加速自身脱离乡野和城堡的速度，城市形制及其文化日渐成熟，最终聚合成元大都、北京城。元世祖忽必烈时期，刘秉忠将《周易》《考工记》作为都城营建的指导思想，北京的精神结构由此建立。

但从本质上看，以城郭围合的城市，其精神结构与民间文化一样，依然具有生活和集体这两大特征，由此便形成了文化与精神上的稳定结构，而这个稳定的结构，就是

费孝通所说的"阻碍"。20世纪中期出现的反对城墙拆除的呼声，实际上包含了在现代化进程中如何重建文化–精神结构的问题。

可见，否定"墙"抑或肯定"墙"，既取决于现代建筑设计师采用的建筑技术和新材料，又要掂量需求者的"文化–精神结构"，目的就是建构一种新的人与建筑的关系。当两者的关系模糊了相互之间的边界而转换为自然的亲缘，大概才会出现巴什拉在《空间的诗学》中描绘的"幸福空间"吧。

图底反转与PN空间

在分析街道构成时，芦原义信采用了格式塔心理学（Gestalt psychology）中图形与背景的关系原理。作为空间理论分析的一种视角，作者将意大利的城市地图和日本古版江户地图进行黑白反转后，发现前者的地图反转后依然体现出地图的空间分布特征，特别是街道与建筑一样构成了城市空间的"主角"，但后者反转后只能当作用地划分图，街道只是地块分割线。

芦原义信因此分析说："这是很有意思的现象。意大利地图黑白反转，就意味着格式塔心理学中反转'背景'和'图形'的关系。意大利的街道和广场，具有轮廓清晰的'图形'的性格。"作者以意大利锡耶纳的广场为例，当在广场上举行赛马活动时，四周的建筑外墙窗户上就会有很多人探出头来观看，广场在"一瞬间"就"转化成赛马场的内墙"；如果再在广场上加盖屋顶，广场变成室内赛马场，则广场"周围建筑的外墙成了室内运动场的内墙"。

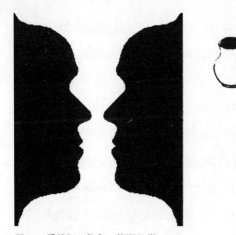

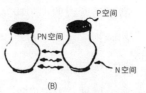

图5　爱德加·鲁宾，花瓶幻觉

图6　一个器皿和多个器皿的PN空间转换

（图源：《街道的美学》，第191页）

内外空间意识的转换只在一瞬间就完成了，这与格式塔心理学家爱德加·鲁宾设计的黑白反转图形"花瓶幻觉"（图5）高度一致。

上述"花瓶幻觉"是在正负形之间完成的形象转换，还有很多类似的平面图形，这是视知觉中最简单、最原始的图形组织形式。如果将一正一反的黑白图形扩展到多个组合，正如芦原义信列举的PN空间（图6）那样，那么"有用"的空间和"无用"的空间就被建构起来，图底转换原理的应用领域也从平面转向立体。作者提到的"由石结构建筑形成的意大利外部空间"，很显然就是（C）由多个器皿围合起来的P空间，也就是广场。而这样的围合空间，实际上是格式塔中最为核心的"封闭组合"原理所描述的情形。然而，芦原义信没能意识到这一点，仍然套用了从中国阴阳说中衍生出来的图底关系原理。从平面设计的角度看，阴阳太极图是一种典型的图底关系，只不过它阐明

的是"简易、变易、不易"之理，而非格式塔中的"整体、变调、恒常"之理。

从上述分析来说，意大利城市中的广场是熟悉而又必要的日常公共场所，它是一种由建筑围合而成的P空间。但广场"对日本人来说也许是陌生的"空间，因为日本的P空间更倾向于器皿内部的P空间，有清晰的界限，安全感更强。芦原义信因此得出一个观点——建筑学起源于意大利（西方）建筑外部空间。不过，结合东方建筑的历史，我认为这个结论失之偏颇。理由很简单，房子的内部空间才是建筑的核心功能区域，因此也可以说，建筑学源起于建筑的内部空间。其实，建筑学的重点不在地理意义上的东、西之分，而在于如何更好地协调结构（理性、科技……）与情感（感性、安全……）的关系，这才"是必须充分加以研究的空间"。

第二次轮廓线，或城市的皮肤

建筑的外部空间，或者说街道的左右两边，形成了城市的第一次轮廓线和第二次轮廓线。这两个概念的提出者是东京大学工学部的毕业生龟卦川淑郎。芦原义信做了展开：把建筑本来外观的形态称为建筑的"第一次轮廓线"，把建筑外墙的凸出物和临时附加物所构成的形态称为建筑的"第二次轮廓线"。西欧城市的街道是由建筑本来的"第一次轮廓线"所决定的，相对而言，韩国、日本等亚洲国家和地区的街道则多由"第二次轮廓线"所决定。

如此说来，第一次、第二次轮廓线的文化基因分属于西方与东方，同时也昭示了现代与传统设计的分野。从全

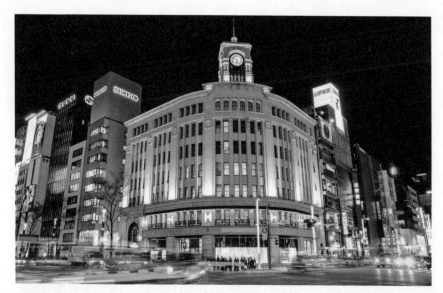

图7　东京银座夜景

球建筑与城市设计的现状看，第一次轮廓线已经成为主流手法，因为它更容易形成秩序感和清晰的结构，而第二次轮廓线本质上属于"虚线"，是居住者、使用者的"二次改造"，因此如何收纳、规整它或者改变"无秩序、非结构化"的样态，其实已成为街区改造、城市设计领域思考的问题之一。

　　芦原义信的观点很鲜明——尽量减少"第二次轮廓线"就能使街道更美观。可见，芦原义信的主张与现代主义设计的基本主张一致。事实上，他本人看重的是简洁的结构与秩序产生的美感，多样化带来的杂乱是现代设计极力摒弃的内容，他主持设计的东京银座索尼大厦、日本国立历史民俗博物馆、武藏野美术大学鹰台等即为例证。其实，芦原义信自己也认为，作为实体的街道，可以是一种被人用心灵来感知的结构形象，这种形象的记忆者如果是儿童，

那么这种形象在他们成年后就转换为"原风景"。借用奥野健男在《文学中的原风景》的话来说，它就像是灵魂的故乡，是相对于人类历史的神话时代的"原风景"。改建后的银座大街 (图7)，也许就不再是很多日本市民心中的原风景了。倘若那烟雨中的"南朝四百八十寺"依旧，在它们周围，想必除了信男信女的社交与信仰，还会有熙熙攘攘的集市。这样的烟火气息，对生活在其中的人们来说，显然也会成为一生中抹不去的"原风景"。

为柯布西耶做一点辩护

《街道的美学》对勒·柯布西耶粗狂的、缺乏人情味的建筑进行了批评。

在考察马赛公寓 (图8) 时，芦原义信用粗狂的"现代工业产品"来形容这栋建筑，内部"居住单元的宽度仅为4.19米，长度竟为其5倍左右"，在没有日本长屋那样的

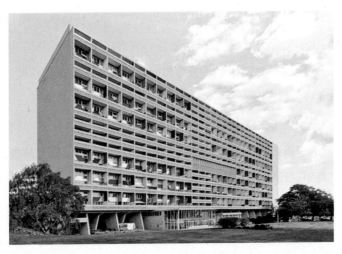

图8 马赛公寓

天井的情况下，"这种尺寸是无论怎样也不便使用的。如果要想了解该楼居民的感想，那么就会不断听到滔滔不绝的抱怨"。对专业设计师来说，实地考察的经验当然十分重要，不过考察者的参照系总离不开日本文化语境中的建筑，这多少会给批评者带来某种成见。

我的理解是，柯布西耶划时代意义的设计与社会发展的需求相适应，所以最好从实际需求出发，尽可能不要使用传统的、精英的视角看待他的作品，毕竟他本人的意愿和努力都落实在为"大众"设计上。他的"理想居住单元"在功能与比例协调（模数）方面确实高于人的情感，除了容纳更多的居民外，公寓大楼内还设置了超市、餐馆、酒店、洗衣房、理发室、邮局等诸多生活服务设施，甚至在楼顶还安排了幼儿园、健身房和公共活动场地，架空的底层可以满足居民的停车需求。

芦原义信尽管不那么喜欢马赛公寓，然而他还是从柯布西耶的《模度》一书中理解了设计师作为"超级雕塑家"的意义，即有意义的是建筑的"几何尺寸以及局部与整体的比例匀称"。这种意义后来还体现在印度旁遮普邦昌迪加尔城的规划设计上。有意思的是，柯布西耶在《模度》中恰好批评了"一些决定、应用及习惯偏向……让人不适，构成了束缚，任意复杂化了规则"的情况。此外，柯布西耶的理想之所以能够实现，与印度政治家，也就是尼赫鲁"期望这座新首府成为不逊于西欧的现代化城市"的考虑也有莫大关系。

当然，芦原义信也部分肯定了马赛公寓的设计，他所说的上下单元交错组合的单元，就是以L形互相错层咬合

的跃层户型。这样的户型结构让公寓中的每三层空间可以共用一条走廊，既节省了面积，又让每家每户获得一个南北通透的私密空间。这是很精妙的一种设计。

需要承认的是，室内面宽和进深所形成的非常规长宽比，确实给住户带来一种逼仄的感觉。

芦原义信也针对柯布西耶"依照几何图形从视觉上来确定建筑的总平面布置"表达了看法。他认为昌迪加尔的建筑"很难有形成街道的机会"，而且"建筑均为几何构图，十分明快，非几何构图、不明快者则不允许存在。空间虽说明快了，但换来的却是缺乏人情味"，再加上建筑内部"到处都是为了表现几何构图，我总觉得它不能说是为人使用的建筑"，而是"供观赏的雕塑"。

从芦原义信的字里行间中可以看出，他对几何化设计多少有些成见。奇怪的是，曾在哈佛大学师从马歇尔·布劳耶的他被人称为"正统的现代主义建筑师"。除前面列举的代表建筑作品外，他本人也曾设计过东京千代田区日本第一劝业银行这样的方盒子建筑，却对柯布西耶的作品宣泄了不少情绪。一个可能的理由是，由于出生在空间狭小的日本，所以芦原义信特别在意合理使用空间，特别是他在处理建筑的外部大空间时，总会想方设法把它划分为"小空间"，从而让空间更加充实，在充实中感受更富于人情味的空间，同时尽可能地将消极的空间积极化。

所以，他认为柯布西耶以几何化思维创造的空间实属浪费。

当他从雕塑家的角度看柯布西耶时，言语中似乎略带讥讽，认为柯氏设计的体量巨大的建筑雕塑"几百年之后"

依然存在，而且"他的确是今天建筑师当中有远见的伟大雕塑家"。柯布西耶本来就是雕塑家，这一点无可厚非，但离开历史背景的评价是否公平？要知道，20世纪50年代，柯布西耶的设计理念之所以被接受，还因为他给当时的城市建设提供了一个解决人口大量聚集、土地资源紧张等问题的方案，日本建筑设计师丹下健三、槇文彦等也循此思路解决了城市快速发展中的问题。可见，柯布西耶在现代城市规划设计方面有着不可替代的作用。

芦原义信在本书上篇结语的最后一段中还不忘"补刀"，补充解释为什么要这样评论柯布西耶的作品，"因为我在勒·柯布西耶的作品中无论如何也看不到人情味，他的作品存在着以形式美为出发点的美学观念，其中甚至连人的存在都否定了"。他说自己提倡"街道的美学"，从根本上是为了人，肯定人的存在。

不过，20世纪70年代的看法到了21世纪初，可能就没有现实基础了，因为柯布西耶的表弟皮埃尔·让纳雷（Pierre Jeanneret）在昌迪加尔的作品越来越受到人们的重视和肯定。而且芦原义信的观点还存在一个矛盾。他想以柯布西耶为鉴，将内外空间进行统一考虑，但又认为如果要建立"街道的美学"，就必须建立"内部"空间与"外部"空间的明确领域观念，分清"内部化"和"外部化"。

班
門

Door of
Architecture & Arts

Volume 4
NO.4

PRACTICE

全球十大都市街道设计导则

吴文治

博士，副教授，硕士生导师，
上海工程技术大学艺术设计学院副院长，
同济大学上海国际设计创新研究院研究员

　　街道是日常的生活场，是城市的万花筒。熙熙攘攘的街道，充满活力和精彩，不断上演着各种故事。激发街道活力与加强街道治理，从古至今都是市政管理者必须平衡的两个方面。20世纪末，现代街道设计导则应运而生。这并不是说，只有现代都市才有街道设计，才注重街道设计引导，只是说，当今的城市街道设计面临着更为复杂的人、车、环境关系。因此，安全性、可达性、环境协调性、多功能性和城市文脉等，逐渐成为大都市街道设计导则最为关注的问题。与此同时，世界各大城市通常根据地域特色、生活习俗和城市定位来编制街道设计导则，从而更好地提升城市街道品质。

一、街道设计导则

街道指道路和道路两侧建筑物所围合的空间，它是连接城市各个区域的公共空间，为机动车、各年龄段的行人等所有使用者提供通行及高质量的社交空间和一些必要的公共设施。自古以来，对于街道的定义和尺度规范都大不相同。一般来说，街道由马路、人行道、绿化、公共设施、道路周边建筑（如商店、理发店、小卖部等）组成，在业态上丰富多样，贴近日常生活。城市街道是人们重要的生活和社交空间，为人们提供必要的出行条件。同时，城市街道在漫长的发展历程中，逐渐形成了统一有序的设计体系，并在城市发展中成为提升人们生活品质与城市形象的重要载体。

近年来，国内外学者对街道进行了一系列的研究，逐渐开始重视使用体验和安全等各方面内容，并由此提出了"街道设计"一词。在此基础上，为了更好地指导街道设计，各大城市纷纷开始编制"导则"。街道设计和"导则"都秉承了以"人"为中心的理念，街道设计的街道形态、街道结构和街道空间都具有极强的内在逻辑性（图1）。

从城市街道的发展来看，我国早期受地形、政权、战争影响，其中轴线对称布局和规整的建筑分布为中国古代城市的布局特色，具有强烈的秩序感。随着经济的繁荣，商业街的兴起，各类沿街店铺出现，街道尺度愈加狭小，这让街道逐渐从原本单一的交通属性转向场所属性，更加注重街道通行体验。近代上海租界的出现也在一定程度上打破了方形道路的布局，道路功能性降低。直到改革开放，我国才逐渐形成系统的街道设计体系，并开展旧

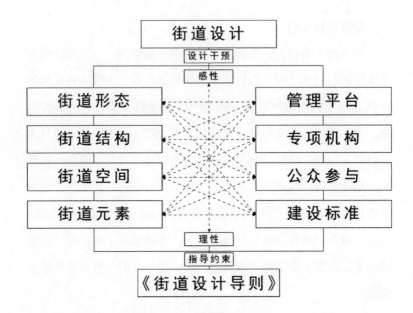

图1 街道设计与《街道设计导则》关系图（作者自绘）

城改造计划，逐步推进街道的更新与治理，注重人性化转型[1]。

国外则与国内大相径庭，大多城市为自发形成，路网呈现不规则向外辐射形态。国外道路发展可以分为7个时期（表1）。古埃及城市为首个使用"棋盘式"路网的城市。古希腊德尔斐的阿波罗神庙和奥林匹亚圣地为当时极具代表性的圣地建筑群。罗马人则致力于改造地形，以方格形路网为主。14世纪，文艺复兴和巴洛克建筑理论开始影响街道设计。20世纪中期，战后工业急速发展，大量地区呈现城市化特征，并向城市群发展。总的来看，国外路网布局多样化、地域化、自由化[2]。

1 董鉴泓.中国城市建设史[M].北京：中国建筑工业出版社,2004:7.
2 沈玉麟.外国城市建设史[M].北京：中国建筑工业出版社,1989:12.

表1　国内外街道设计的发展历程及特点 (作者整理)

国内		国外	
时期	特点	时期	特点
春秋时期	经济繁荣，城市拥挤，出现了商业性街道。	古希腊	崇尚自然神，善于利用各种复杂的地形和自然景观来建设街道。
秦汉时期	配合地形、政权和战争的需要，其平面主要呈现不规则矩形。	罗马帝国	具有殖民地城市的特征，大多采用了方格形的布局形式，强调实体空间与自然背景的和谐相融。
隋唐时期	城市中轴线对称的布局手法将统治阶级和一般民居分开，整体极其规整。	中世纪	自发形成，并以环状、放射状的路网局部为主，含有少量的方格网状布局。
宋朝时期	以宫城为中心，呈现井字形方格网，含有少量丁字相交。	14世纪	开始拓宽直道路，提升公共设施的卫生条件，侧重运动感与景深。
明清时期	强调中轴对称，街道多为笔直方正。	17世纪后半叶	呈现向外辐射的态势，其"几何形"的道路布局为该时期的典型代表。
近代	以旧城为主，由小型方格形路网组成，道路宽度较窄，商业发展较好。	近代	呈现中心向外辐射的整体布局形式。
现代	路网融合各时代特点，以棋盘式、环路、放射状相结合的模式。	20世纪60年代	"人行化"逐渐成为城市复兴中的重要内容。

　　国内外街道在发展演变的过程中，都不约而同地受到日常生活、社会发展、经济更迭等影响，形成了独特的街道布局和交通方式。随着生活水平的提高，城市人口密度、职能构成等都在不断变化，当前的城市街道与城市定位、经济发展、人口数量等直接相关，具有较强的研究价值。上海、北京、广州作为一线城

市，路网呈现中心向外发散的形态，具有中心带动周边发展的特征。东京由于自然土地资源较少，道路需要为城市运转提供通行条件，路网极为密集。纽约和洛杉矶作为以汽车为主要通行方式的城市，近年来由于街道活力的缺失，开始加大对慢行空间的建设，若干机动车道被改为广场及自行车道。阿布扎比则因为城市人口较少，低密度路网特征显著。

纵观国内外街道设计的研究，可将其研究特点分为四类。一是随着城市的发展，街道设计不再局限于道路本身，而是将整个街道空间体系放入城市生态链中进行一体化设计，愈加重视对环境氛围的营造。二是基于人本角度，考虑人、生态、交通工具之间的层级关系，注重街道空间带给人疗愈、轻松、欢乐等衍生效果。三是基于环境治理，致力于通过街道建设，改善城市整体环境。四是通过对历史街道的氛围营造，扎根本土，传承文化历史，体现城市特色风貌。但是，相较于国外的研究而言，国内在街道人性化设计方面还较为薄弱，还需不断借鉴国外经验并深入探索实践，形成统一有力的枝干，向前迈进。

因此，为了更好地指导街道设计，全方位提升街道各要素层级，各大城市纷纷开始编制"导则"。"导则"编制的完整性与街道设计实施的完整度决定了街道品质。街道设计与"导则"之间的关系主要体现在三个方面。一是在街道设计实施过程中，"导则"提供规范流程、制定设计标准，约束设计行为，使其分阶段、高标准有序推进。二是街道作为城市中"交通+社交"双核心区域，其所反映的是市民的生活水平和城市综合发展能力。在某种意义上，"导则"汇聚了城市市民的生活需求及城市发展的目标，

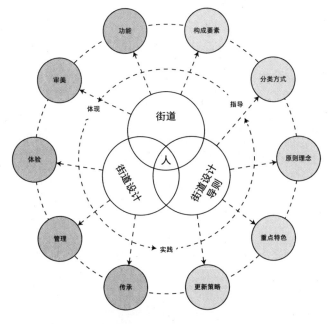

图2　街道、街道设计与"导则"关系示意图（作者自绘）

城市公共人居环境的提升必须依托街道设计来实现既定目标，并不断赋予和完善其新功能。三是街道设计作为"导则"的反映面，反映出其在街道管理与实施过程中的优势与不足，并为其提供更加有效的评价机制。

　　总的来看，街道有其自身的发展历史和生成逻辑，街道设计则是通过设计介入，来引导街道朝着时人需求的方向发展，这时候，"导则"作为一种街道设计阶段性经验的集成，发挥着不可替代的作用。换句话说，街道、街道设计、"导则"是三个密切相关但又侧重点不同的概念。这三个概念的核心交集是围绕着"人"以及人的需求展开的。它主要从分类方式、原则理念、重点特色、更新策略等出发，对街道的功能、审美、体验进行指导性设计（图2）。

二、国内外大都市街道设计导则

　　全球各大城市在编制"导则"的过程中，均会根据自身情况来选择不同的侧重点，其中安全性、以人为本、城市文脉是最受关注的三个方面，以"人"作为设计核心。首先，在街道设计中，人行道、公共设施、绿化等都应在确保行人、机动车、非机动车等通行安全的基础上进行设计布局；其次，从景观可持续性、道路可达性、通行舒适性等方面对街道整体进行改造，如公共设施

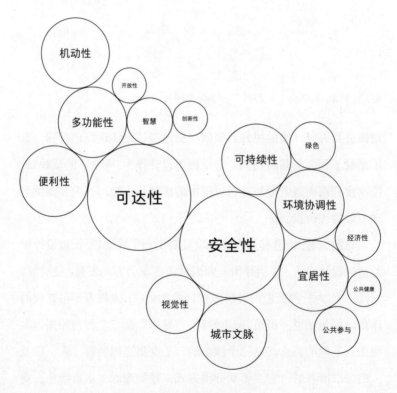

图3　十大城市"导则"理念总结示意图（作者自绘）

的分布、人行道的宽度设置等，注重市民的使用体验及便捷程度[3]；再次，注重室外材料的耐久性、可持续性、道路之间的高度差及排水问题；最后，延续城市文脉，关注文化传承是近年来各"导则"突出的重点，这说明每个城市都越来越重视保护其独有的历史、传统、文化、习俗、语言，并以此来营造独特的街道风貌。

(图3)

《上海市街道设计导则》

上海街道作为最具代表性的中西文化融合的现实载体，洋溢着独特的上海风情，街道的各要素对于城市发展都有着不同程度的推动作用。《上海市街道设计导则》由上海市规划和国土资源管理局、上海市交通委员会、上海市城市规划设计研究院于2016年正式颁布。这是国内第一部街道设计导则，内容分为城市肌理与街道、街道分类、从道路到街道、安全街道、绿色街道、活力街道、智慧街道、街道与社区、街道设计和实施策略，共十章。依托国际化大都市发展的大背景和上海总体城市规划，注重"人性化"转型与创新，强调对街道空间内与人有关的元素进行引导。《上海市街道设计导则》按照道路红线宽度、沿街活动、车道数量、设计车速、空间容量等要求对街道进行分类。将"完整街道"作为核心概念，将"以人为本"作为核心目标，整体侧重安全性、可达性、环境协调性、宜居性、可持续性、开放性、多功能性、城

3　李威，刘岱宗. 安全的城市街道设计：国际理念及在中国实践下的思考[J]. 交通与港航，2019, 6(03): 22–26.

《上海市街道设计导则》　　　　　《北京街道更新治理城市设计导则》

市文脉、绿色、智慧等方面。[4]总的来看，《上海市街道设计导则》以市民的日常生活与交通出行为建设重点，多角度对街道进行规划，致力于为市民打造体验更丰富、功能更全面、文化更有特色的街道。

《北京街道更新治理城市设计导则》

北京市规划和自然资源委员会、北京市城市规划设计研究院于2018年9月联合颁布《北京街道更新治理城市设计导则》。《北京街道更新治理城市设计导则》中，将首都街道的特征总结为三点：（1）首都风范——方正平直、庄重恢宏；（2）古都风韵——胡同街巷、棋盘肌理；（3）时代风貌——活力时尚、生态多元。同时，将首都街道定义为各类基本功能的载体、城市公共生活的客厅；街道的价值是国家首都形象的窗口和城市多元文化的界面。

4　　上海市规划和国土管理局，上海市交通委员会，上海市城市规划设计研究院.上海市街道设计导则[EB/OL].2016.

导则明确写出了转变内容，分别是从"以车优先"转向"以人优先"，从"道路红线内管控"转向"街道空间整体管控"，从"政府单一管理"转向"协同共治"，从"部门多头管理"转向"平台统筹管控"，进一步明确了以人为本和责任主体等内容。从北京的街道设计导则来看，历史文化、以人为本、协同管理同样是重点关注的方面，旨在为市民打造具有"首都风范"的特色街道。[5]

《广州市城市道路全要素设计手册》

2018年由广州市住房和城乡建设委员会、广州市城市规划勘测设计研究院共同颁布的《广州市城市道路全要素设计手册》共有七章，分别是愿景、手册应用方法、城市道路分类、道路设计模块、道路设计要素、评估与更新、定义与附录。引言中对导则颁布的背景、城建发展、社会发展、问题梳理等内容进行了说明。其中，第五章"道路设计要素"分节详细介绍了慢行系统要素、机动车道要素、城市家具要素、植物绿化要素、建筑立面要素、退缩空间要素，具体明确了道路各要素的设计要点与规范。第七章"定义与附录"中将"广州市历史文化名城保护——传统街巷名录"单独列出，可见广州对于历史文化风貌的重视。

广州作为中国南方最重要的城市之一，对于生活质量极为重视，街道拥有众多的街边小店，并以此形成了市场集合。因此，《广州市城市道路全要素设计手册》将设计原则和理念总结为公平路权、活力街区、塑造风貌、功能符合、协同设计、人性设施、

5　北京市规划和自然资源委员会，北京市城市规划设计研究院.北京街道更新治理城市设计导则[EB/OL].2018.

《广州市城市道路全要素设计手册》

生态友好等⁶，希望能够在规范街道设计的基础上，进一步优化市民的沿街生活空间、公共活动空间和交通出行体验。

《纽约市街道设计手册》

纽约作为世界上最繁华的城市之一，对于街道的各部分内容都有着不同程度的需求。2009年，纽约市交通局正式颁布《纽约市街道设计手册》，内容分为使用指南、几何造型、材料、照明和家具，共五章。第三章"材料"中，对车行道、人行横道、人行道的材质进行了分类说明；第四章"照明"中，详细写出了街道照明、行人照明、交通信号照明等内容，将不同类型照明设施的材质、颜色、照度、成本等内容一一列出，帮助使用者更好地理解。⁷ 由此可见，《纽约市街道设计手册》对于细节的把控是极为重视的，这也为其他城市提供了重要借鉴。

6　广州市住房和城乡建设委员会，广州市城市规划勘测设计研究院. 广州市城市道路全要素设计手册[M]. 北京：中国建筑工业出版社，2018:5.

7　New York City Department of Transportation. Street Design Manual[S]. 2009.

《纽约市街道设计手册》　　　　　《阿布扎比街道设计手册》

《阿布扎比街道设计手册》

阿布扎比城市规划委员会于2009年正式颁布《阿布扎比街道设计手册》，开始了对街道的安全、标准、绿色等内容进行规划与设计。《阿布扎比街道设计手册》内容分为基础、人造方法、设计优先级、设计过程、街道设计元素、街景设计、案例项目、维护和管理、评估与更新、定义和参考，共十一章。《阿布扎比街道设计手册》依据交通特点对街道进行分类。运用分类矩阵，将街道分为主干路、次干路、支路、辅路、步行区、临街车道、机动车道七大类来进行具体的规划设计。[8]阿布扎比的街道通常有空旷、枯燥、同质化等问题，运用这种街道分类方法能够更加细化街道的设计、提升街道的安全性，并在改善步行环境的同时全方位提升街道各要素。

8　Abu Dhab Urban Planning Council. Abu Dhabi Urban Street Design Manual[S]. 2009.

新德里《街道设计导则》

新德里《街道设计导则》

2010年，印度道路大会正式颁布印度新德里《街道设计导则》，导则主要分为对街道设计指南的需求、现有框架、街道设计的基本目标、新德里的街道等级制度和分类功能、设计工具包——必要的组件、设计工具包——额外的组件等内容，同时附录中有街道使用权中的雨水管理系统和雨水收集等内容。新德里《街道设计导则》将"完整街道"作为核心概念，致力于兼顾所有使用者的要求，并提出了六大空间设计原则的设计理念，整体侧重安全性、可达性、宜居性、创新型、机动性、视觉性等。[9]总的来看，新德里街道整体较为宽敞，但路面交通工具和沿街商铺种类较多，在整体规划上较为薄弱。颁布新德里《街道设计导则》，是希望能在规范路面建设的基础上，进一步打造可持续、环保、有特色的城市街道。

9　Delhi Development Authority, Unified Traffic and Transportation Infrastructure Center.
Street Design Guidelines "for Equitable Distribution of Road Space" [S]. 2010.

《洛杉矶市中心设计指南》

《洛杉矶市中心设计指南》

洛杉矶市街道标准委员会于2009年正式颁布《洛杉矶市中心设计指南》，内容分为引言和概述、可持续设计、人行道和边界、地面处理、停车场和通道、体量和建筑外墙、公共开放空间、建筑细节、街道景观改善、标志、公共艺术、市民和文化生活，共十二章。从街道的分类方法来看，《洛杉矶市中心设计指南》综合交通功能、区域特征等多元因素对街道进行分类，将其分为商业区、居住区、混合区和工业区等。设计理念则侧重安全性、可达性、环境协调性、宜居性、经济性、机动性、多功能性、视觉性、公众参与和便利性等。[10] 可以看出，《洛杉矶市中心设计指南》旨在打造更加符合城市特点和区域规划的街道，使其更加适合市民使用。

10　City Council Districts, City Planning Commission. Downtown Design Guide—City of Los Angeles[S]. 2008.

英国伦敦《街景设计指南》

伦敦《街景设计指南》

英国伦敦交通局于2004年颁布了城市街道设计导则——《街景设计指南》，并于2009年修订。《街景设计指南》内容分为引言、政策和愿景、设计流程、核心设计原则、材料面板、街道景观特征、技术指导——人行道和车道表面、技术指导——街道家具、技术指导——第三类街道家具、维护和管理、街道指导细节，共十一章；通过街道的区位和用地属性对街道进行分类，包括市区商业、市区住宅、郊区商业及工业、郊区住宅、边缘乡村街道等；并将设计理念总结为六大设计原则：安全性、可达性、宜居性、开放性、持久性和可持续性。[11]从当前伦敦街道特点来看，车道整体较为宽敞，对于人行道的建设较好，公共设施能够满足不

11 Transport for London, Streetscape Guidance 2009: A Guide to Better London Streets[S].
 2009.

《日本街道设计导则》

同年龄段人群的使用需求，街道整体的通行环境较好。可见伦敦的街道设计以人为核心，致力于打造宜居的特色街道，目前建设实施较好，对于我国的街道建设有着重要的借鉴作用。

<p style="text-align:center">《日本街道设计导则》</p>

《日本街道设计导则》于2019年首次推出，2021年推出2.0版。该导则以人为中心，强调优先建设街道中的步行区，为市民提供更为舒适的漫步空间，同时积极推进自行车和公共交通的使用，营造慢速交通的交通环境。设计原则及理念整体侧重安全性、可达性、环境协调性、可持续性、多功能性、城市文脉、绿色等多个方面。[12]

12　国土交通省都市局，国土交通省道路局. ストリートデザイ ンガイドライン 2.0[R]. 东京：国土交通省，2021.

巴黎街道设计导则

巴黎作为同样拥有深厚历史底蕴的城市，对于历史的挖掘与展现也是街道建设的重要一环。从巴黎街道的设计导则来看，整体的设计原则和理念强调公共空间的多功能化及高效利用，如广场与地下停车场的结合等；注重人性化设计，整体侧重安全性、可达性、多功能性。同时，巴黎街道设计导则通过街道的用地性质和空间特点对街道进行分类，将其主要分为居住、生态、垂直或斜向、紧凑型街道等几大类。由此可见，巴黎的街道设计对于多功能性较为重视。从当前的街道建设来看，依托于整体城市历史风貌与街道的规范建设，巴黎整体呈现较好的通行环境，但除了历史建筑，能够彰显城市特色风貌的设施与设计还较为缺乏，在未来需要进一步完善。

街道应该在保证功能的基础上，突出本土特色，保持城市历史和文化底蕴的多元化并呈现给当地居民和游客，以期更好地传承地域特色。同时，通过营造街道空间的多样性与丰富性，能够促进人与街道良性互动，为人提供一个亲切、安全、充满独特韵味的复合空间。

活化：街道规划六则

街道，是物理空间，承载城市交通运输功能，建构城市空间；也是社会空间，反映城市面貌，容纳市井日常。在城市更新背景下，如何兼容多样化价值观，保持人文关怀，重塑具有活力的"街道生活"，是摆在我们面前的课题。

在本篇中，四位设计师讲述了自己细致观察或亲身参与过的街道规划案例，展开街道活化的理论与实践探索。北京城建设计发展集团设计师徐骏欧根据自己在新加坡留学和在哥本哈根工作的经历，为我们解读乌节路与斯特勒格大街如何通过新陈代谢，实现生命力再造。香港建筑专栏作家许允恒将为我们剖析香港旺角商业街与东京表参道的内涵，发掘街道的历史、空间和商业价值。四川美术学院硕士生导师李卉团队在尊重现有巷道肌理与风貌的基础上，实现了重庆万州吉祥街传统面貌与新兴业态的融合共生。规划师王琦团队通过增加公共空间与配套设施，提升了深圳坪山道路交通安全和空间品质，让城中村的街巷更为宜居。

积极寻求街道活力提升，吸引人们重新走上街头，正如阿兰·B. 雅各布斯所说："我们被吸引到那些最好的街道上，不是因为我们必须去，而是因为我们希望去。"

哥本哈根斯特勒格大街

徐骏欧

新加坡国立大学建筑系硕士，
北京城建设计发展集团设计师，
城市空间的观察者，
环境塑造的实践者

"二战"后的欧洲，传统城市生活空间开始被车辆挤占。对于那时的哥本哈根来说，在18世纪大火中幸存下来的市中心传统街区最难适应汽车的普及。中世纪狭窄的街道越发拥堵，造成商业环境质量下降，公共开放空间也不断受到侵蚀，街道的城市生活逐渐消逝。

20世纪60年代，哥本哈根中心区街道开始重新思考步行与车行的共存关系。哥本哈根面临着在已经形成的以机动交通为主导的现实条件下，如何实现转向以人行交通为主导的巨大挑战。市政府和城市建设者率先对市中心拥堵的斯特勒格大街进行步行化改造。由于没有先例，当时主要的质疑在于限制车辆会影响商业。但城市决策者坚持限制机动交通，认为行人优先的原则将给城市发展带来新的机会。最终这条步行街道在1962年建成，大受欢迎。

斯特勒格大街的步行化改造贯通了哥本哈根城市中心区域，作为东西向的主要公共通道连接了多个广场，总长度超过1公里。步行街从车站开始一直延续到市政厅广场，途经哥本哈根许多古老的建筑和景点。作为试验品，这条步行街无论是从公共社会效

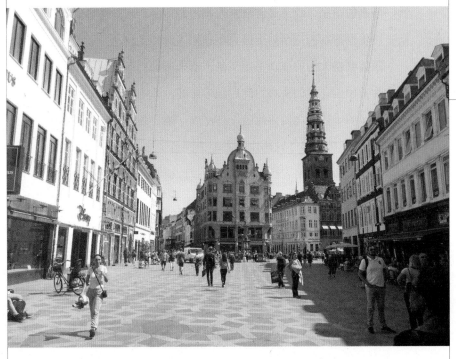

图1　斯特勒格大街广场（作者自摄）

益角度来讲，还是从商业角度来讲，都是一个巨大的成功（图1）。

　　当街道的重心回到人身上时，街道生活再次被唤醒：购物、骑车、散步、坐在长椅上闲聊……市中心的居住品质得到提升，吸引周边的居民来此漫步和消费，城市中心重新凝聚活力。

　　在商业层面，步行环境的提升有助于营业额增长。今天，这条步行街上不仅有香奈儿、路易威登、范思哲、劳力士等奢侈品牌的店铺，还分布着爱步、乐高、皇家哥本哈根等本土品牌商店。街道上开设了露天咖啡厅，人们在购物之余可以坐下来休息，欣

赏广场上的喷泉。改造是北欧"人本思想"的一次具体显现，也是人性化设计在街道格局上最直接和根本的体现。

斯特勒格大街的成功坚定了哥本哈根市政府减少城市中心交通、改善使用环境的决心。此后数十年间，政府每年都对城市中心闹市区的步行环境做出改进。1962年，第一条南北向的步行街建立起来；1973年，另外几条主要道路也完成了改造。到1990年，包括与斯特勒格大街平行的施特拉德街在内的多条步行街串联起了历史街区中的多个广场（图2）。

一个有机的步行街网络在哥本哈根逐步发展起来，进而构成一个庞大而舒适的公共网络，从时间和空间两个维度不断延续公共活力。

AGE: 1962. AREA: 15800m²

AGE: 1973. AREA: 49200m²

AGE: 2000. AREA: 99780m²

图2　1962—2000年，哥本哈根城市中心地区的无机动车交
　　通道路网与广场逐步扩展 （作者自绘）

新加坡乌节路

徐骏欧

作为亚洲著名的购物天堂，新加坡乌节路在近半个世纪的时间里始终保持着对国际游客的吸引力。（图3）繁华的背后，乌节路在不同的历史时期也曾发生过很多问题。面对其他城市购物街的激烈竞争，乌节路在规划层面的强势干预下，不断主动蜕变升级，自发适应着快速变化的零售潮流。

作为新加坡第一家百货商场的诞生地，2.2公里长的乌节路在20世纪70年代被新加坡政府定位为旅游和购物区，电影院、保龄球馆、高级餐厅、购物中心、酒店等如雨后春笋般涌现。1974年，乌节路改为机动车单行道，容纳了更多的购物中心。大型商

图3　新加坡乌节路（作者自绘）

本文图片除标注外均来自 wikipedia 网站

业体的聚集让乌节路成为世界级消费目的地。但是，经过一段时间的繁荣后，同类购物中心扎堆导致同质化竞争加剧，乌节路在21世纪初进入了发展瓶颈期。

对此，新加坡政府对乌节路采取了创新的弹性管控模式，以集人气为目标对街道更新修补。主要的街道更新策略和公共政策包含如下几点。

一是私营开发地块的创新激励机制。新加坡通过奖励建筑面积（Gross Floor Area，简称GFA）和现金激励两种机制，激励开发商在艺术装置、建筑照明、高层建筑绿化景观补偿和建筑间地下连廊四个方面进行更多的创新，并详细规定了奖励建筑面积管理办法。以奖励建筑面积方式中的生态性奖励计划为例：达到绿标铂金评级的开发地块最高可增加2%的GFA，且最高不超过5000平方米；绿标金+评级的开发地块最高可增加1%的GFA，且最高不超过2500平方米。四项奖励可提高私人开发地块总计不超过10%的建筑面积。

在这种创新性的奖励机制下，开发商更愿意承担相关联的公共义务，让城市和街道以刚柔并济的方式控制私人地块开发行为，有利于街道整体利益提升，促进区域商业活力的持久繁荣。

二是重塑街道活动与界面。注重街道上场所氛围的营造，以及景观与路人的互动，使公共空间成为娱乐、聚集、交往、休憩、艺术行为、表演、节庆等活动发生的活力场所。在此思路下，对露天茶座、零售商铺、活力激发、街头标志、艺术装置等户外设施提出弹性设计要求（图4、图5）。

为创造充满活力的区域和有吸引力的步行商街，政府鼓励将

图4　乌节路户外设施（作者自摄）

图5　乌节路户外设施（作者自摄）

图6　消费活跃的店铺面向主要步行街、相连的分支道路的首层布置 (作者自摄)

零售、食品饮料以及其他消费活跃的店铺面向主要步行街、相连的分支道路的首层布置，形成公共空间的商业界面。特别是在毗邻公共步行网络地块的庭院和开放广场内，设立户外茶点区、户外用餐区和自助售卖商亭。(图6)

　　三是提升街道公共空间的连续性与舒适性。引导建筑与建筑之间的联系与协调，形成连续丰富的商业空间。界定街道的公共空间，提升和加强整体购物体验与环境。在重要商场建设前预留公共空间，提供行人在公共空间活动的多样性，鼓励建筑空间外向开放，并增强建筑与公共空间的联系 (图7)。

　　乌节路标志性的宽阔热带林荫大道，是两侧树木和建筑经过统一的退线要求共同强化的意象。沿线的建筑从道路红线后退

图7　鼓励建筑空间外向开放，并增强建筑与公共空间的联系 (作者自绘)

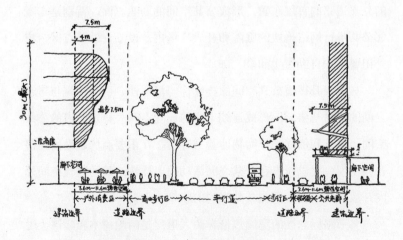

图8　沿线建筑从道路红线后退，以保护车道两侧宽敞的步行区 (作者自绘)

7.6米，以保护车道两侧宽敞的步行区。（图8）这些步行区域已成为户外餐饮等活动的活力空间，为四季炎热的新加坡提供了一片林荫之下、郁郁葱葱的户外舒适区。

乌节路对一些早期建成商城面向主街面的停车场进行了比较强势的规划干预，以创建一个对行人友好的无缝商业活力界面，并要求这些更新的地块提供地下停车场。（图9、图10）为保持消费主界面的吸引力，要避免地面停车场和服务区，包括垃圾箱中心和装卸区设置在主步行街一面。

四是注重步行系统的整体性与便捷度。以奖励建筑面积的方式，鼓励业主增强地下空间、地面建筑、高空步行空间的连通性，使其与公共空间、公交站点、地铁站点之间密切联系，以加强商业街步行系统的整体性与便捷度。同时，鼓励将联接空间用于户外餐饮和商业活动区。规划引导精细地划定了鼓励不同地块建筑

图9　原文华酒店沿街面停车区（作者自摄）

图10 改造更新后的建筑主沿街面〔作者自摄〕

相互连接廊桥的区域和形式，通过容积率奖励的方式促进立体、友好的街道步行系统逐渐成网。因为多雨的气候，这些廊桥也被规定为有屋顶的形式，最小宽度为5米或3.6米（图11、图12）。

2003年起，乌节路从建筑层面到公共空间层面进行了丰富的规划干预，以提高街道的公共活力和消费吸引力。这一轮规划引导的许多政策一直延续到今天，乌节路不再只是购物天堂，也是衔接城市休闲、公众活动、文化生活的重要商业走廊，对当地居民与外来旅客兼具吸引与凝聚的功能。这一系列措施实施八年后，乌节路的国际竞争力大幅提升。对于一条已经繁荣了近半个世纪的街道来说，精细的规划干预和灵活的城市管理像剪刀和肥料一样，始终维护着乌节路的活力之树。未来，在一个更加"不确定"的时代，保持韧性和灵活性的规划干预和动态管理将是延续街道生命周期的重要手段。

图11 立体、友好的街道步行系统 (作者自绘)

图12 有屋顶的廊桥 (作者自摄)

香港旺角商业街

许允恒（笔名：建筑游人）

香港及英国注册建筑师，建筑专栏作家
现职高级项目经理，
毕业于英国纽卡斯尔大学建筑系、
英国东伦敦大学建筑系，
英国曼彻斯特大学工商管理硕士

旺角位于香港九龙半岛中北部，这里长期人山人海、车水马龙，入夜后更是游人如织，各式霓虹招牌闪烁耀眼，被称为九龙的"不夜天"。（图1）以弥敦道为界，购物中心集中在东面，住宅区在西面，现代和传统并行，摩登与市井同体，香港这座城市的精气神就如此游走在旺角街头。

尽管这里充斥着残旧的大厦甚至危楼，但是商人懂得利用旺区中的硬件去创造商业价值极高的街道。旺角的核心商业区在西洋菜街、通菜街、花园街一带，这几条街两旁尽是没有电梯的7至9层旧式大厦。这样的组合成就了香港多条成功的商业街，包括女人街、波鞋街、金鱼街、花墟、雀仔街、电气街等等。这些街道里的小型商场亦成了独具特色的商场，各自以照相机、男装西装、音响、玩具、电脑等为主营项目。这些街道大都地处老旧大楼之间的夹缝空间（图2），建筑物设计都以善用土地为首要条件，没有考虑到商业运营。由于地皮面积很小，所以只适合以单幢物业的方式来设计。再加上当年的地契和规划法例比较宽松，对商业楼宇和住宅楼宇的用地条款没有太大限制，因此旺角区内出现

图1　游人如织的旺角街头（作者自摄）

图2　女人街（作者自绘）

了很多商住两用大厦。

　　另外，由于旺角核心商业区的业权分散，尽管地段优秀，但是发展商都不容易大规模收购该区地皮并进行重建，因此旺角区内留下了很多老旧大厦。这些大厦由于年久失修、空间较小，尽管位于香港交通枢纽，人流畅旺，却无法吸引国际级大品牌进驻，这也使得区内的旧式商铺得以保留。再者，由于入场门槛和经营成本不高，所以很多小型个体户能长期留守该区，并成为商业发展的主线，为该区提供物美价廉的产品或服务。有几家老字号长期在这里营业，也吸引了其他新店在这里开业，呈现出一幅成行成市的景象，更成为相应行业的龙头地段，使区内的街道成为特色街道。这些店铺表面上是竞争对手，实则互惠互利，共同强化特色商业街的品牌效应。

　　这些商户虽然出售同类型的产品，但是各有特色，例如，金鱼街里的店铺有的卖金鱼，有的卖水草，有的卖热带鱼，有的卖锦鲤，互补不足。各色各样的店铺都在这里出现，形成了一个具有叫座力的商业网络，使一个旧区拥有了超高商业价值，并在社区内形成了独一无二的商业空间。而这些商业的档次以平民店铺为主，无形中使旺角成为全球人口密度最高的地方。

　　在这样的背景下，建筑物本身价值几乎没有提高，充其量提升了首两层的商铺价值，最大的受益者是建筑物之间的夹缝空间，而整个小区的特色亦在这夹缝空间之内体现，最终体现为这条街道的价值。其实亦可以说，因为有这样残旧的硬件，才促成了这样的特色商街。

东京表参道

许允恒（笔名：建筑游人）

　　每个城市都有一条街，名店林立，吸引了一群高消费顾客来此购物。这些由商店集腋成裘而创造出来的价值并不罕见，但是日本有一条名店街不因其软件闻名，反因其硬件设施扬名于世，这便是有"建筑博物馆"之称的东京表参道。

　　广义的表参道，一般是指从表参道地铁站开始，经表参道道路和原宿站至明治神宫，全长约1.1公里的区域，以及沿线周边的商业空间。作为城市的一条主干道，表参道宽约36米，与两侧的小高层形成1.2∶1的宽高比，给行人提供了广阔的视野和良好的步行体验。（图3）

图3　东京表参道（作者自绘）

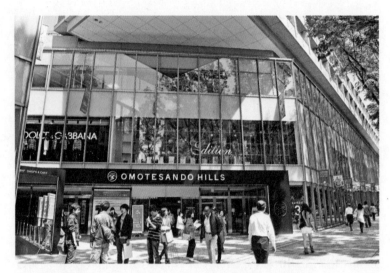

图4　表参道街头

　　从原宿站开始，整条街聚集了丹下健三、安藤忠雄、隈研吾、青木淳、妹岛和世和西泽立卫等建筑大师的建筑作品，几乎涵盖了获得过普利兹克奖的日本建筑师；此外还有赫尔佐格和德梅隆建筑事务所（Herzog & de Meuron）等世界顶级建筑设计机构的杰作。

　　表参道是东京的传统名店街，很多大品牌都乐意招聘国际级建筑师来设计自己的旗舰店。这里不仅是大师们明里暗里角力的擂台，也是建筑界及时装界在东京的殿堂级街道。品牌和建筑师们以"品牌＋建筑师"的模式在这短短千余米的街道上进行建筑实践，包罗万象的建筑风格吸引了大量建筑爱好者和观光客（图4）。

　　2010年，西泽立卫与妹岛和世获得建筑界最高荣誉普利兹克奖。由两位设计师采以简约风格设计的迪奥旗舰店，有着静谧、朦

胧而通透的立面，随着光线的变化呈现出不同的效果。建筑用横向线条模糊了楼板和墙壁的概念，仿佛脱离重力的束缚，呈现出轻薄、飘逸的姿态。采用特制的丙烯板和外墙的玻璃形成双层表皮，通过把丙烯板加工弯曲成一种类似裙摆形状的半透明板，整栋大楼打扮得像是迪奥的立体裁剪带褶女装，在装饰、窗帘、照明与切割方式的设计上，又强调了裙摆般垂坠的质感。妹岛解释说："迪奥的产品资料中有非常漂亮的带褶女装照片，由此就联想到了像布一样柔软的设计。"（图5）

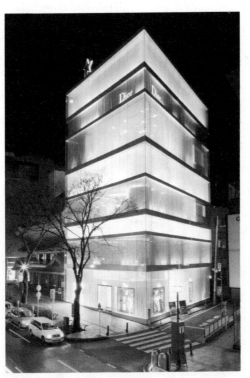

图5 迪奥表参道店由妹岛和世与西泽立卫于2001、
2002年设计，2003年底完成（作者自摄）

　　善用精妙结构来创造特色的伊东丰雄以表参道的榉树为托德斯（Tod's）旗舰店的表皮概念，树影覆盖建筑周身，建筑与榉树相得益彰。为了让外墙的玻璃边隐藏起来，伊东丰雄把玻璃直接镶嵌在30厘米厚的混凝土柱外墙，七层楼高的室内空间没有任何柱子，开放感十足，也达到了商业空间的最大化利用。

　　荷兰新锐建筑团队MVRDV和日本的竹中工务店共同设计了GYRE商场，建筑设计概念为"旋转"（swirl），建筑的每层都旋转了一定的角度，确保商铺外立面朝着街道开放最大面积的同时，也让建筑造型和道路旁连排的榉树相互配合。安藤忠雄利用不同坡道来连接各层的表参道之丘，全长约250米，地上3层、地下3层，进驻了国内外知名名牌的服饰精品店（图6）。

图6　2006年，安藤忠雄设计的"表参道之丘"竣工（作者自绘）

最特别的是由青木淳创作的路易威登旗舰店，他利用不同的铁丝网创造了层次分明的外立面（图7）。该建筑由多个宽25.5米、深20.8米、高31.9米的长方体组成。堆叠的体块既表达了模块化的建筑概念，又呼应了路易威登的品牌形象，形似路易威登的手提箱。

表参道浓缩了现代主义建筑发展史，在这里你可以看到现代主义之初人们对混凝土的崇拜，后来建筑师对混凝土框架体系的反思和突破，乃至新文化、新消费以及互联网对于建筑实体的冲击。在这条短短的街道上，旅客可以集中体验简约、浮夸、平实、突出的建筑。品牌与建筑形成协同效应，内外各自精彩。

图7 路易威登表参道店由青木淳设计，2002年建成
（作者自摄）

重庆万州吉祥街

李 卉

WTD纬图设计创始合伙人，设计总裁，
四川美术学院建筑与环境艺术学院硕士生导师，
注册城市规划师

万州是典型的山地地区，老城区里面存在很多地势很窄、很高，生活界面破败杂乱的老街巷。这些老街巷空间正在失去它原本的生活氛围，变得死寂沉闷，居民也在逐渐流失（图1、图2）。政府迫切希望找到一个街巷更新的切入口，为打开万州城市旧改更新的局面提供一个有效的示范。而本次改造的场地，正是一个很好的对象。它处在城市新与旧空间的交界面上，前靠新商业，背靠老旧的街巷居民区，对于整个老城区来说，它是一个很小的点，但这个点式街巷微空间，联系着上下半城（图3），联系着现代街区与老旧生活区，联系着母城的过往，我们希望尊重现有巷道肌理与风貌，实现传统与新兴业态融合共生。通过点式街巷的改造，促进城市的有机微更新，产生网络化触发效应，促使社会资源共同参与主动改造（图4）。用时尚的元素，在老旧的街区上搭建起与年轻人互动的桥梁，同时保留场地的时间属性，让新与旧、时尚与复古在这里碰撞、交织，让每一位外来者与原有居民都能找到恰当的归属，形成一种更好的生活状态。

吉祥街是进入万州母城的一个通道空间，从万州港至万达广场，向前连接着繁华热闹的万达金街，背后是一片老旧的半山居

图1　万州街巷旧貌（作者自摄）

图2　万州街巷旧貌（作者自摄）

图3 联系着上下半城的街巷空间（作者自摄）

图4 点式街巷更新，激活面式城市更新（作者自摄）

住区，狭窄的巷道向上连接着承载母城历史记忆的行署大院(图5)。
而项目的中心场地是一个附属于老旧社区的边缘背景生活空间，
被围合成一个三角形区域，两端通过窄长的甬道与外面的万达广
场连接。中心场地空间日渐老旧破败，景观风貌形象差，引入段
甬道空间车辆堆积、环境脏乱，街道的视觉主立面为万达商业建
筑的背立面，挂满了空调机，管线杂乱，并且场地存在高差复杂、
居住界面混乱等一系列问题。设计旨在将破旧消极的老城街巷，
改造成为一个连接新生活与老文化，且充满记忆纽带的空间，复
苏万州市井的烟火生活。

对于场地的使用，既要服务周边居民，而又不仅限于服务周
边的居民。在更新中，如何既能满足周边居民对场地的生活需求，
还能让空间得到提升？同时，如何让年轻的群体愿意走进这个原
本消极的空间？需要进行多维度的文化叠加，解决和提升本地市
民的生活需求，并且适当引入网红业态，吸引时尚年轻消费群体。
城市更新首先要立足于场地本身，尽可能地保留场地基地，服务
于本地市民生活活动，并且要有合理适当的商业运营，引进更多
年轻载体和鲜活的力量，才能从根本上活络老街。

设计基于现状出发，保留了大量老的基底，对场地原有结
构、树木予以保留，进行重新解读与包装，围绕现有的黄葛树打
造月光剧场、城市书屋和览书一隅等空间，对原本杂乱、消极的
空间进行新的诠释。不仅满足原有居民必需的生活功能，服务于
本地市民生活活动，还增加有更多可能性的场地功能，以吧台和
坐凳的形式，呈现室外书吧这样的小空间及外摆空间，提高空间
的利用率，为人们提供停留、交谈、活动的休闲平台。本地居民

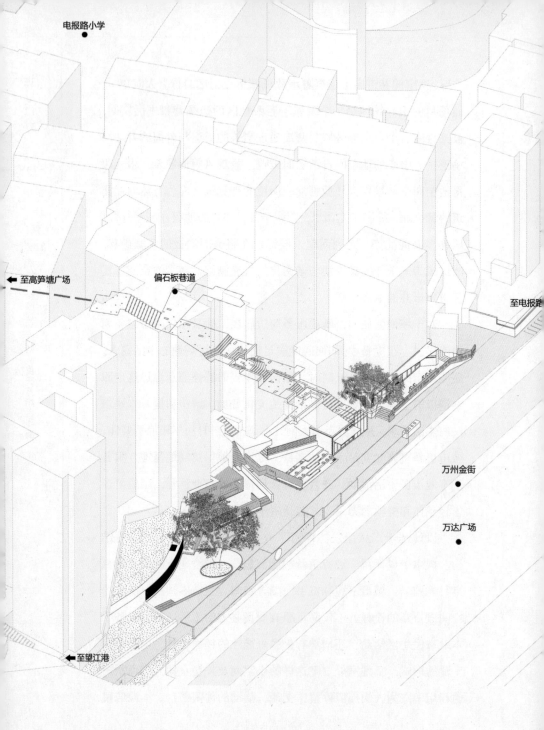

电报路小学

至高笋塘广场

偏石板巷道

至电报路

万州金街

万达广场

至望江港

图5　吉祥街周边分析（作者自绘）

可以在这个空间里唤起记忆，延续他们原有的生活方式，更多年轻人的审美喜好同时得到满足。通过设计手法进行升级后，整个空间更富有层次，变成一个积极、包容、多元化的空间，并在原有的、不能动的防滑桩和用混凝土浇筑的沼气池，以及很多杂乱管线的立面上采用铝板包的手法，使其变成形似穿孔板的剧场文化墙。咖啡店与外部的阶梯区域被整体打造成览书一隅的休闲生活空间。水磨石打造的大阶梯，解决原有的场地高差，局部点缀着黄色钢板的图形，形成丰富的阶梯式坐凳空间。

旧城改造成功与否，招商运营起着很大作用。改造可以解决一些问题，但只有合理的商业运营与植入，才能真正使改造过后的空间不再死寂，才能让整体的空间体系变得活灵活现，才能有更多的人群参与进来。项目有别于常见的老街商业形式，以点状存在的商业业态代替片状的底商模式，对场地进行整体的梳理，对部分临街建筑进行改造与重建，打造网红咖啡店，引入更多年轻载体，推动地摊儿经济等，为街区注入鲜活的力量，带动老街氛围，从而吸引年轻群体进入空间，激发社区活力，活络老街。结合场地打造灵活市集，预留足量空间，满足特定时节的市集、营销展示等活动需求。(图6)。

除了延续当地居民本身的生活文化，设计力求把场地本身承载的记忆完整保留下来。在场地置入城市记忆，通过景观的手法，将万州过去的记忆文化载体演变成景观墙体、景观装置等景观元素，让居民和游客走进这个空间的时候可以借由这连接生活和文化的记忆纽带，跟场地产生共鸣。在入口空间用虚影的格网设计了拱门，作为进入老街的起点。梭影门(图7)由30万根钢丝组成，

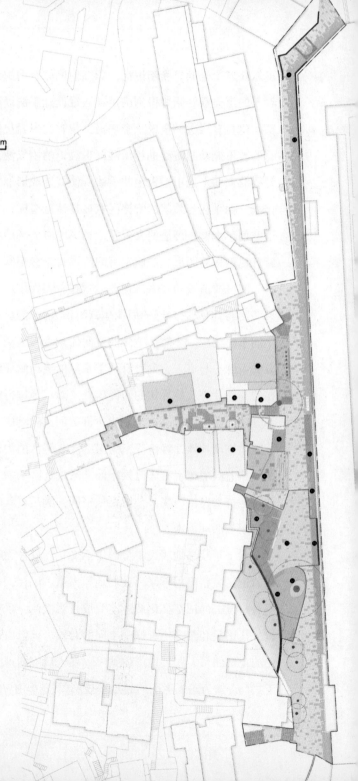

万巷里
业态策划

艺术策展 | 阅读一座城
1 巷馆—多功能艺术跨界空间
2 时光博物馆
3 城市书屋
4 览书一隅

市井生活 | 品烟火万州
5 大树咖啡吧
6 早餐万州
7 深夜食堂
8 TG刺绣坊
9 剃头匠
10 小卖部
11 万巷集市

社区公园 | 拾邻里时光
12 月光剧场
13 月光广场
14 月影Bar
15 月影墙
16 万巷记忆
17 停车场

图6 万巷里业态分析图 (作者自绘)

选用纯洁、超脱凡尘的白色，以包容的姿态、轻盈的形式凝集居民与游客。作为上下半城的联系入口，越过这时空门洞，可以回望"那些年"万州区的文化轨迹，窥见母城过往的生活百态。

在空间狭长局促的引入段，设计对原有杂乱的停车空间做了位移和调整。通过全新的半包裹和侧立面植入文化的手法，形成一个全新的、半包裹的U形空间 (图8)。

围墙四周，青灰与橘黄、米白的色彩碰撞，让整条巷子极具现代感。以多重文化记忆的载体、参数化的形式与镂空钢板景墙进行设计，利用反射可以看到过去老城的风貌，以前的万州港、西山钟楼的繁荣景象，增加了文化底蕴，唤起人们对万州过去的

图7 由30万根钢丝组成的
梭影门 (作者自摄)

图8　月影墙上月亮的阴晴圆缺 （作者自摄）

记忆。这原本是条很消极的甬道，夜晚时没有灯光，很昏暗，设计师结合文化景墙做了整体透光设计，使整个甬道空间更加安全，让人们能够安心地回到自己小区里面。

月影墙的设计灵感来源于万州本地人小时候对江面月影的记忆。把月亮倒影作为一个连接纽带，让本地居民在这里唤起过去的记忆 （图8）。月影墙还有科普功能，我们在景墙上做了上弦月、下弦月等月相。月亮也唤起人们的乡愁，对街巷的过去产生回忆与遐想。

巷道中随处可见的老基底文化，如青石、台阶等，是无法设计出来的历史痕迹。我们通过"留""改"甄别保留街巷肌理和人行尺度，以发光玻璃砖作为入口的引导。

首先，从空间和界面上去规避和提升环境脏乱差的视觉形象。临街老旧的危房，基于成本考虑做了拆除，在同面积、同位置改

建成一个小体量的商业建筑；并对临街的其他居民住宅进行代建，尊重原有居民的生活方式，最大程度保留建筑外立面，局部做饰面改造。通过对建筑切角，延续古树的生长路径。因建筑与一侧的大树枝丫交错，为避免建筑对原有大树的破坏，将原本四方体的建筑刻意切除一角，把大树和建筑的关系保留下来（图9），形成了现在的咖啡吧。

对部分临街居民建筑底商进行饰面代建更新，改造原有建筑一层立面，植入文创休闲业态，延伸外摆空间，塑造场地调性。对万达商业建筑的背街立面，设计保留大部分原有墙体，且延用本土化的砖，这些材料体现了时间的流逝、与地方的联系，以及生活的真实性；同时引入现代玻璃与钢材料，形成传统语言与现代工艺的对比，更具时代冲击感，体现文脉的延续性。

图9　保留场地的大树，在立面上保留居民建筑的肌理（作者自摄）

深圳坪山城中村街道

王　琦

毕业于东南大学交通运输工程专业，
现任北大国土空间规划设计研究院（北京）
有限责任公司规划师

深圳于 1979 年 3 月建市，1980 年 8 月建立经济特区，已由落后县城发展为国际化大都市。到 2004 年 9 月，经历了 25 年的快速城市化之后，深圳成为中国第一座没有农村的城市，农村的行政建制和管理制度彻底消失。原来的村庄耕地被纳入城市建设规划，村民在剩下的宅基地上自行加盖住房，逐渐形成一种独特的城市居住社区，即"城中村"。

20 世纪八九十年代，深圳经济特区主要承接转移自台湾和香港的劳动密集型轻工业产业。源源不断的外来劳动力涌入深圳，急需大量廉价住房满足自身居住需求。在巨大租房市场需求和拆迁利益的刺激下，深圳城中村形成了大规模"抢建""加建"的浪潮。村民往往以原有宅基地为基底，采取"水平方向尽量占地扩张，竖直方向尽量增加建筑层数"的方式，最大限度提高建设空间规模，以获取更多利益。由于无用地审批、无规划许可、无建筑设计、无建设监管，"握手楼""房上房"到处可见。据 2015 年深圳市建筑物普查和住房调查统计，深圳实际人口的 80% 居住在租赁住房中，而占比 61.3% 的租赁住房在城中村。

近十年来，坪山区由大工业区、坪山新区、行政区发展为深

本文图片来源均为作者自摄

圳东部中心，在城市功能定位上实现了大幅提升和调整，城市规划和开发建设发生了巨大的变化。坪山区内存在大量老城区、城中村，往往道路空间狭窄，人口密度高，采用步行、驾电动车等交通出行方式的比例高。由于规划调整和开发建设时序不一致，辖区内交通特征复杂，交通基础设施需求和供给不匹配等问题较为突出。

城中村的街巷空间不仅承载着较大的交通人流量，还分布着类型丰富的商业店面。路两侧的小店铺密密匝匝，显眼的霓虹店招发出热情的邀请：来自天南海北不同省份的家常菜可慰藉游子乡愁，便利店、水果生鲜店、生活超市、厨具五金店、理发美容店、诊所药店、照相打印店、棋牌桌游室等可满足附近人群的日常生活娱乐需求（图1—图4）。而公共空间和绿地的缺乏，使得城中村街巷还需要承担居民休憩、交流的功能。

图1

图2

图3

图4

图1—图4 城中村里丰富多样的沿街店铺

在寸土寸金的城市中心，城中村以相对低廉的房租和物价为有需要的人提供了临时落脚的空间。囊中羞涩的"深漂"初到深圳，往往选择住在公司附近的城中村，待工作稳定、略有积蓄后再找机会搬出去；在深圳打拼的年轻夫妇，不愿忍受骨肉分离的痛苦，多半会选择将家中老人接来深圳帮忙带娃，在城中村里租一处小窝安家，忙碌工作之余享受柴米油盐平淡生活里的天伦之乐。(图5、图6)

城中村深刻、生动地记录了"深漂"忍耐蓄力、扎根向上的坚韧力量。在这里，过道虽然狭窄破旧，却干净整洁，欣欣向荣的绿植见缝插针地摆放在房屋四周。环境的破败没有消磨人们对生活的热爱，拥挤逼仄之中也自有另一种生命力，满怀蓬勃向上的希望。但是，人总有向往更好生活的本能。站在城中村的主街上，望着不远处灯火通明的写字楼和配有宽敞阳台的小区商品房，谁都难免生出期待：城中村，更好一点吧。

2019年颁布的《深圳市城中村（旧村）综合整治总体规划（2019—2025）》明确反对"大拆大建"，全面鼓励城中村由"拆"变"治"，以城市更新下的综合整治、综合治理作为主要模式，保留城中村建筑和空间，不再推倒重建。通过增加公共空间与配套设施，提升道路交通安全和空间品质，让城中村的街巷更加安全舒适。

城中村的交通安全治理是一个系统复杂的工程，降低当前城中村人车混杂、停车无序带来的交通安全风险是提升城中村交通安全水平的重点。深圳围绕城中村交通安全改善需求，采取了一系列措施。

图5 城中村里玩耍的儿童

图6 人们在城中村的街巷里活动

图7

图8

图9

图7—图9　不同宽度的城中村街巷

老旧小区城中村路网多为"窄马路、密路网"的棋盘式分布，道路宽度基本在6~7米。(图7—图9)一旦路侧单边停放车辆，道路宽度将不满足双向通行条件。但现有公共停车场、划线停车位又难以满足居民停车需求，导致经常出现乱停车、占用消防通道等问题，且居民夜间停车需求较大，难以满足。

为改善居民停车问题，通过"错时共享停车资源，设置潮汐车位"等方式从时间上释放停车资源，提高空间使用效率；通过"单向交通、增加标志标线"等交通管理措施规范行车秩序，缓解乱停车问题。

潮汐车位是一种在不影响道路交通和车辆正常通行前提下，定时定点开放的临时停车位。利用居民停车时空错峰这一"潮汐"特性，让车主错峰"共享"停车位，盘活资源，缓解停车难题。比如在通行需求不大的道路上，结合步行空间设置潮汐车位：晚上人流较少时让给汽车停放，白天人流较大时让行人通行。潮汐车位只能夜停晨走，停放时间一般为每日晚8点至次日早7点半，节假日、双休日全天可停。其他时段属于违停，如果超出规定时间使用潮汐车位，属于违法停车 (图10—图13)。

另外，对于有条件的城中村，鼓励其在内部空间或自有用地上解决停车问题，结合人防工程、边角地、地面停车场、简易或破旧建筑物等，建设或改造增加立体停车设施 (图14)。

针对非机动车乱停乱放的问题，一般利用机动车停车位的边角空间供非机动车停放；或结合城中村出入口增设非机动车停车点，以规范车辆有序停放。停车设施设计上，应结合非机动车停车点布设电动车充电桩，并划定隔离区，避免引起大面积火灾。

图10 坪山沙坣新村交通环境整改前

图11 坪山沙坣新村交通环境整改后（路侧增加潮汐车位）

图12 坪山远香村交通环境整改前

图13 坪山远香村交通环境整改后（路侧增加潮汐车位）

图14　坪山太阳村试点改造（挖潜闲置土地资源，建成太阳居民小组机械式立体停车库）

为了加强非机动车停车空间的标识引导功能，可使用不同颜色或材料区分（图15、图16）。

针对城中村路面破损、缺少交通安全设施的问题，在城中村道路上重点增加路面标线、限速标志、禁停标线等增强提示，规范车行和人行秩序。在部分视距不良的路口处增加凸面镜改善视距，从而保证不同方向的车和行人在通过路口时能够互相看到，留出充足时间以做出反应（图17—图23）。

针对儿童、老人在道路上活动存在安全风险的问题，结合这一群体的日常活动特点，从城中村内广场、绿地、街角、学校周边等地寻找可改造的公共活动空间。

为了从根源上减少风险，场地选址时需要避开主要交通道路及车流量较大的道路。通过在场地周围栽种树木绿植，造成隔断，形成活动空间的边界感。在路面增加减速带、安全标志等，提醒机动车驾驶者减速慢行，注意路边奔走玩耍的儿童。为提升活动

图15 坪山石井村非机动车停车架

图16 坪山石井村道路非机动车停车场设计（将非机动车道喷涂为蓝色，明确路权，实现人车分流）

空间的吸引力，可在场地内设置雨蓬、儿童游乐设施、休闲座椅和桌台等。

在空间设计上，公共活动空间的地面要采用有一定弹性和缓冲性的材质，尽量避免大面积的硬质铺装，以减轻儿童摔倒后的磕碰擦伤。活动场地内至少要有一条连接出入口的无障碍通道，避免路缘石、台阶、车止石等设施阻碍行动障碍人士进入活动场地（图24、图25）。

城中村作为深圳最大的存量房源地，是不少新市民、青年人来深的首个落脚地。为了让他们"安好家"，站在新的起点上，深圳把城中村的改造提升到了新的高度。

图17　坪山石井围道路改造前

图18 坪山石井围道路改造后（翻新路面，完善车行道标线及消防通道提示标线）

图19 坪山沙梨园村道路改造前

图20 坪山沙梨园村道路改造后（路侧施划停车位，路面完善车行道标线及导向箭头）

图21　坪山沙梨园村交通环境改善后（增加限速标志、配合交通组织在地面车道上增加单行导向箭头）

图22　坪山沙梨园村交通环境改善后（路口设禁停标线及凸面镜改善视距）

图23　坪山曾屋村交通环境改善后（翻新路面，出入口前增加禁停标线，保证畅通）

图24　城中村内部公共空间改造前

图25　城中村内部公共空间改造后（健身器材安装就位，闲置土地
　　　得到利用，被整理为社区小公园，供居民休闲使用）

全天候的活力：《清明上河图》中的街道与时代风俗

王成芳

华南理工大学建筑学院副教授，工学博士，
国家注册城市规划师。毕业于武汉大学，
从教 20 年，教学科研之余，钟爱历史与文学

宋朝是中国城市空间发展史上的大变革时期，手工业和商业的繁荣程度达到中国封建社会的高峰。北宋晚期天才画家张择端所作的《清明上河图》，对北宋城市街道的活力做出了生动、直观的诠释。

《清明上河图》（现藏于故宫博物院）整个画幅长 528 厘米，高 24.8 厘米，从右向左分为郊外、城郊与城内三个片段 _{（图 1- 图 3）}，依次描绘了郊外小道、城郊码头商街和城内繁华街道商市的生动场景。画家精心布局画面、选择素材，采用高超缜密的写实手法，将当时东京东水门内外完整的城乡场景落于纸上，包括河道、城

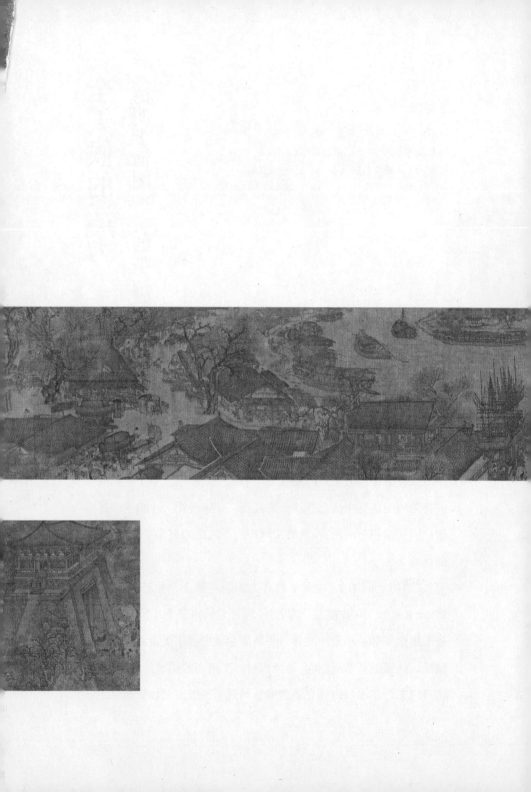

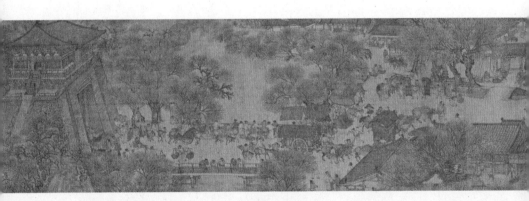

图2　张择端《清明上河图》分段示意（城郊）

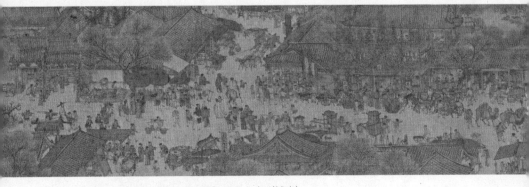

图3　张择端《清明上河图》分段示意（城内）

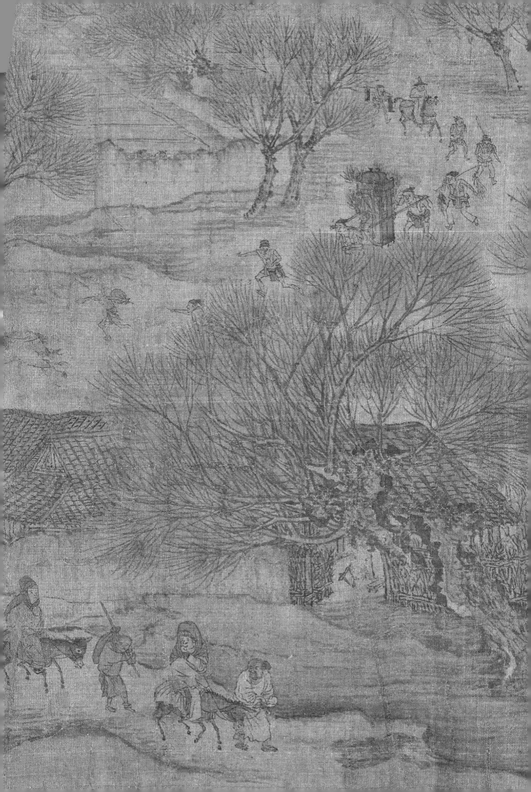

图4　《清明上河图》城内片段（①"赵太丞家"医铺②刘家香铺③杨家应诊）

门、树林、远近山水，还有人物835个[1]、牲畜94匹、树木170多株、房屋122座、商业店铺20多家等，高度还原了北宋都城开封的实况。《清明上河图》中描绘的宋代街市特征、市井场景等也在《宋史》《东京梦华录》等古籍中得到印证，多年来一直受到海内外专家学者高度关注，其本身也成为研究宋代街市场景和民俗风情的绝佳素材。

　　街道作为城市重要的公共空间，在古代，除了供人、车轿和畜力通行，更重要的是为人们提供活动、交易、交往的户外空间。《清明上河图》中不同的街道场景"展示了中国一千年以前的北宋已经懂得城市应如何发展才可以令生活更美好"[2]。

一、沿街建筑"住改商"和宋代开放式街巷

　　《清明上河图》城内部分描绘了一段繁华的街道景象，通过

1　画中人物数目采用清明上河图研究会2022年公布的数据。

2　薛凤旋.《清明上河图》: 北宋繁华记忆[M]. 北京: 中华书局, 2017.

图1　张择端《清明上河图》分段示意（郊外）

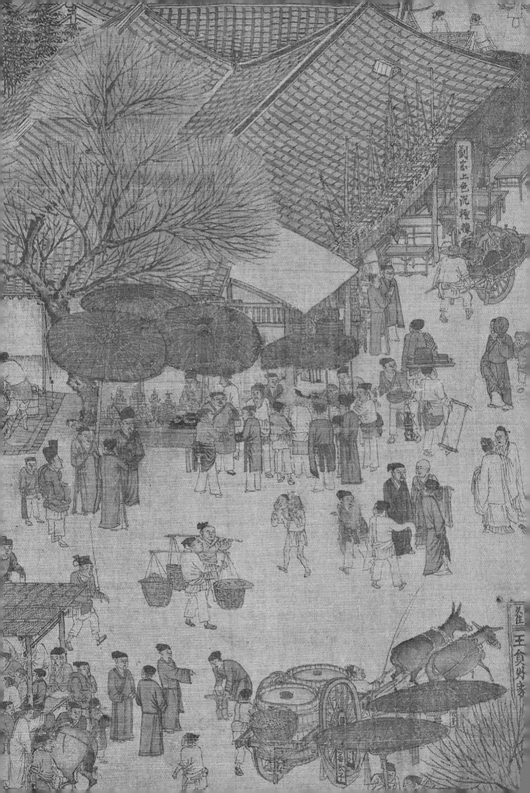

十字交叉口将城内片区的建筑群划分为四个街区，我们可以清楚看到画中所描绘的场景不再有坊墙，建筑面向街道开口并设置店铺的现象当时非常普遍，大部分原居住建筑均有不同程度的改建（图4）。位于西北街角的"赵太丞家"医铺和其西侧的府邸格局明显不同，店铺后面树荫遮蔽的院落格局较好地保留了居住空间的相对私密性，与沿街店铺共同形成"前店后居"的形式。推测赵太丞原为御医，卸职后将府邸改造，开了这家诊所悬壶济世，画中大夫正在为一妇人抱着的小儿医治。离这家医铺不远处，东面另有一家"香药铺"，隐约可见其招牌"刘家上色沉檀拣香……"（"铺"字疑被车挡住）。沉檀龙麝是中国古代四大香材，这家售卖最好的沉香和檀香，从门前的车水马龙看，估计是一家规模较大且批零兼营的香药铺。这两家店铺的建筑格局和屋顶形制都明显呈现由早期沿街住宅改建为商铺的痕迹。

顺便一提，北宋熙宁九年（1076年），首设集造药、卖药、管药于一体的熟药所（或卖药所）并配有医官兼给患者诊断开方，是世界上最早的官药局。《东京梦华录》共十卷，涉及医药的有六卷，尤以前五卷居多。卷三"马行街北诸医铺"中出现多家有名有姓的药铺、医馆："马行北去，乃小货行，时楼，大骨传药铺，直抵正系旧封丘门，两行金紫医官药铺，如杜金钩家；曹家，独胜元；山水李家，口齿咽喉药；石鱼儿、班防御、银孩儿、柏郎中家，医小儿；大鞋任家，产科。"[3]《清明上河图》中出现多处诊所（如图4③"杨家应诊"）或摆摊售药的场景，从中也可窥见我国北宋

3　金紫医官指宫中医官；独胜元指卖丸药的药店；班防御指班姓行医者，或祖上有任防御使，以此命名。

时期中医发展的盛况和药品交易的繁荣。

东南街角靠近城门一带有不少立式广告招牌，如"久住王员外家"、"久住曹三……"（图5、图6）等，推测为宋代民宿。《东京梦华录》卷三"大内前州桥东街巷"中也有记载："东去沿城皆客店，南方官员商贾兵级，皆于此安泊。""久住王员外家"的阁楼里，有一位士子正靠窗埋头苦读，从画中可以窥知宋代居室的摆

图5　《清明上河图》中的邸店——久住王员外家

图6　《清明上河图》中的邸店——久住曹三（家）

设装饰;"久住曹三……"店外骑马的男子估计是赴京赶考的学子,正计划入住。居住建筑原有功能虽然转变,但具有良好的空间使用弹性,既鼓励长住,也兼顾屋主自家居住需求,通过提供富余居住空间带来家庭额外收入。这种商住混合形式和当时开放包容、活力十足的街道也融为有机的整体。不管是坊的形态,还是建筑使用功能,都明显可以看出宋代街巷制度更具开放性和外向性。

二、街头服饰百态与宋代社会风尚

宋代衣服式样有着等级差别,不同的服饰代表着各人不同的身份。《东京梦华录》卷五"民俗"中写道:"其士农工商,诸行百户,衣装各有本色,不敢越外。谓如香铺裹香人,即顶帽披背;质库掌事,即着皂衫角带,不顶帽之类。街市行人,便认得是何色目。""谓如"一句是说,香铺卖香的人必须戴圆顶便帽,典当行管事的要穿黑色短袖单衣之类的庶民服饰。这反映了封建社会等级制度森严,服饰规格皆有严格规定。因此,通过《清明上河图》中人物不同的服饰,也可以推测他们的身份地位或行业。

如图7所示,从城内十字街口典型场景可洞窥若干不同行业人物。如赵太丞家门前一行人中,头戴斗笠的男子身着白色圆领长襦服,手持马鞭,骑着白马,神情悠然,前后一行九人则推测是其仆人,各司其职,统一头戴幞头,圆领或对领衫及膝且下摆掖到腰间,显示了主人的尊贵地位。画中另有取井水的人(服饰统一,说明有专门的送水机构)、卖货郎、轿夫、车夫、和尚、道士、儒生、官吏等,服饰各有区别。一般官吏、员外及有身份的

图7　《清明上河图》城内场景中的典型人群之一
　　　（主仆十人一行与专业挑水工）

图8　《清明上河图》城内场景中的典型人群之二
　　　（说书人吸引各色人群聚集，儒释道和谐共处）

男子多戴幞头，官员幞头隆起，穿团领公服；员外幞头有四条带，二带系于脑后并下垂，内衬中单，外套襦服，腰系革带，脚着步履；劳作百姓则一般头戴裹巾，着对领短衫齐膝，脚着草鞋或麻鞋，软带或麻绳系腰。借由《清明上河图》中各色人物的服饰百态，可以侧面了解当时各阶层的真实生活和社会风尚。

在这个繁华的十字路口东北角，除了孙羊正店的豪华装修引人注目之外，路口街角的说书人也值得关注。一群人围着一个长髯老者听书，有大有小。僧人、道士等聚在一起，面对面攀谈（图8）。说书当时被称作"说话"。宋代城市生活发达，市民精神需求更加多样，说话艺术应运而生。《东京梦华录》卷五"京瓦伎艺"中记载了多位说话艺人："崇、观以来，在京瓦肆伎艺……孙宽、孙十五、曾无党、高恕、李孝详，讲史。李慥、杨中立、张十一、徐明、赵世亨、贾九，小说……毛详、霍伯丑，商谜……张山人，说诨话……孙三神鬼，霍四究说'三分'，尹常卖'五代史'……"宋代瓦子勾栏的兴起是城市平民化的一个重要标志[4]，街头艺人、说书人广受大众欢迎，也从侧面反映了城市的开放和包容。这样的城市蕴含着无穷活力和无限魅力。

商业发达、开放包容的社会，崇尚"三百六十五行，行行出状元"，百工勤勉，街道上随处可见的商铺和街边摊贩，共同营造行业百态。《东京梦华录》卷五"民俗"中提到商民重"人情高谊"，若见外地人为京都人凌欺，"众必救护之"；遇有官府接手处理民事纠纷，众商民也"横身劝救"，甚至有人愿出酒食请官

4　田银生.走向开放的城市：宋代东京街市研究[M].北京：生活·读书·新知三联书店，2011：185.

方出面调解；外地商人刚至京城租住，邻居会过来帮衬，送上汤茶，指引怎么做买卖；凡有红白喜事之家，"人皆盈门"，都是前来帮忙的。商民百姓之间互帮互助的团结氛围和街道市井浓厚的人情味足可见之。

三、店面装饰与广告招牌体现街道全天活力

《东京梦华录》卷三"马行街铺席子"中有描述："夜市直至三更尽，才五更又复开张。如要闹去处，通晓不绝。"《清明上河图》中的细节也流露出北宋时期汴京城夜生活的繁荣。

北宋时期，酒店和饭店门前流行用"彩楼欢门"做店面装饰。一般彩楼高大显眼，用彩帛、彩纸之类及木质杆件绑缚扎成门楼的形状立于店门口，大量采用斜撑、X形支撑、三角支撑以及绳索拉结等方式；欢门则多在建筑廊间做成半月形状并带有繁复雕饰，其中《清明上河图》出现彩楼欢门多达七处，除了刘家香铺外，其余皆为酒店。由于店家规模不一，彩楼欢门高度、大小和装饰程度也有差异，有字号可见的如"孙记正店""十千脚店"等，无字号的酒店从其门前绣旗酒招亦可辨认。其中，虹桥段是《清明上河图》最高潮的部分 (图9)，虹桥两侧和桥上更为热闹喧嚣，桥上众多的小贩和摊档营造了"桥市"，与现代社会的门户广场、户外摊档非常相似。虹桥上，除了穿行而过的人流和围观桥下河道货船的人群，还有众多摆着各类商品售卖的小贩、流动商贩、坐轿的官人小姐、来往的商人百姓等，形形色色的人在这座桥上南北穿梭。画中规模最大的三层楼高的"彩楼欢门"也选址在虹桥南侧，门口精美的"十千脚店"灯箱招牌则提示了这家酒

图9 《清明上河图》城郊典型场景
（虹桥"桥市"、彩楼欢门及门口"十千脚店"灯箱广告）

店夜晚也是坚持营业的。城内"孙羊正店"彩楼欢门正门和旁侧也有类似灯箱招牌（图10、图11），虽然画中只出现几处，但可以想象出当时街道已经突破宵禁制度，宋代东京百姓夜间商业活动非常丰富。

缘何宋代的街道边、河岸、桥上会出现如此多商业活动，而且还有夜间营业的场景？追溯原因，要从唐里坊制到宋街巷制的更替去解读。《班门·线》中曾述及北宋开封城的街巷制度，在此不再赘述。

值得一提的是，宋代京师之街道规制受后周影响很大。据《五代会要·城郭》记载，后周世宗柴荣公元于955年下令扩建都城，规定"其标识内，候宫中擘画，定军营、街巷、仓场、诸司公廨院，务了，即任百姓营造"[5]，即先划定官衙、仓库、街道等的

5　王溥. 五代会要：卷二十六［M］. 上海：上海古籍出版社，1978：417-418.

图10　城内彩楼欢门旁"孙羊正店"灯　　　图11　城内彩楼欢门旁 "香汤" 灯箱
箱招牌　　　　　　　　　　　　　　　　招牌

范围，其余地域给予百姓自由建造房屋。面对城市安全问题，宋
朝逐步完善治安管理措施，开放式厢坊制是其中重要一项。《东京
梦华录》卷三"防火"中有相关描述："每坊巷三百步许，有军巡
铺屋一所，铺兵五人，夜间巡警，收领公事。"宋朝军巡铺和厢坊
制相互配合，对当时坊墙瓦解后京城的治安起到积极作用，也对
后世街道治安管理影响深远。针对"拆迁难"问题，宋神宗时期
的李稷首创征收"侵街钱"[6]，征收对象既涉及侵占街道的商铺与房
屋，还涉及各种流动商贩。"侵街钱"正式征收意味着侵街活动的
合法化，与之相似的还有"侵河钱"。

6　　完颜绍元. 古代拆迁轶事：违章建筑与 "侵街钱"[J]. 人民论坛, 2010（28）: 74 – 76.

古代的夜市由来已久，其开放始于唐朝中后期，于宋朝正式完全开放。夜市开放经历了政府打压、控制失效到政府参与管理的过程。宋以后，随着市坊逐步放开，商业活动时间逐步延长，夜市越来越平民化与娱乐化，规模大、经营方式灵活多样，各种茶楼酒肆通宵达旦。在宋代夜市经济发展过程中，官府通过直接或间接干预与管理发挥了引导和推动的积极作用[7]。直接措施包括调整及取消宵禁制度；倡导节日活动，刺激夜间经济（节日庆典、节日商贸、节日娱乐、节日休闲等大多延续到夜晚），具体动作有规定节假、减免商铺租金、特许节日博彩类活动、官办公共大型商贸文化活动（如各类灯会、花会、药市、蚕市）等；各级官府大量涉足商业、服务业等。对夜市间接的管理措施包括征收市租商税、通过行会协助征收商税、外地商贩和雇工管理、治安军巡、防火管理等。

综上可以看出，《清明上河图》所展现出的北宋晚期繁华景象，展示了世界城市文明史的重要部分，值得世人深入研读、欣赏和思考。城乡街道活力与繁华场景背后包含的城市经济、管理思维和体制的创新，对于现代街道的管理和治理也具有相当重要的借鉴和参考意义。

富有活力的街道非一日形成，往往需要长时间的逐步演变，而最重要的正是街道上人的活动和交往。故而应该尤其重视自下而上的市场力量，引导发展多元包容的商业业态，走向更开放的街市。《清明上河图》描绘的宋代街道有诸多弹性使用空间，包

7　张金花.宋朝政府对夜市的干预与管理[J].首都师范大学学报(社会科学),2016(02):10-18.

括流动或半流动的摊贩、说书艺人、手工艺品售卖等街头文化，这类行为往往是街道最有人气的节点。因此，非正规街市的适应性管理需要体现对人的多元活动的包容和鼓励，如何实现更精细化、更人性化的管理，如何在街道的"活"与"乱"之间把握平衡，也是对政府管理能力的考量和检验。现代街道的功能要复杂得多，需要体现对人们日常生活的最大尊重，在鼓励街道全天候保持活力的同时，也要对不合适的扰民行为进行科学合理的规范引导。如何实现不同区域街道商业经营时间的精细化管控，也是现代化商业街道高质量发展所面临的挑战。

认得这条街：
街道上的文字景观

宋壮壮

设计师，帝都绘联合创始人，
毕业于哈佛大学和清华大学，
曾就职于建筑设计与文物保护领域

文字，作为城市的流动载体，以各种形式游走于城市的大街小巷，它们从日常生活中来，又在艺术设计中汲取养分，记录城市变迁，已然成为城市文化的代言。头顶的招牌、街边的告示、墙角的涂鸦……都沉淀着城市的人文历史气息，街头的文字景观造就了城市新的风景线，演绎着城市的街头文化，也承载了诸多功能。

信息的传递与互动

在我看来，街道中人与文字的交流与互动，是一种信息的传达与交互。帝都绘工作室的北京线下运营空间（图1）位于德胜门。这一空间除了是办公室，还是一个向公众开放的城市探索中心。

本文图片除标注外均为作者自摄

图1　帝都绘工作室北京线下运营空间

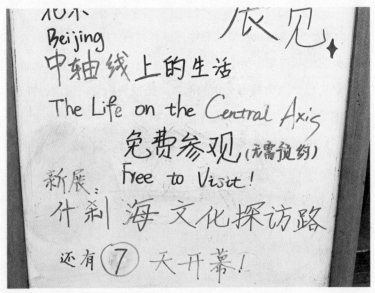

图2　免费参观告示

由于空间比较小，所以存在一个痛点：大家走过路过，不会进门。为了让这里更加开放亲切，大家想尽办法进行设计，比如安装红色的醒目布帘，或者是在门口张贴各种各样的图案等，但效果都很有限。

后来，门口放了一块白板，上书四个大字：免费参观 (图2)。写了这四个字之后，访客一下就变多了。事实证明，设计师之前所做的比较隐晦的，或者说属于形式语言、视觉语言的设计，都不如这四个字有效果。

有时候我会反思自己做的设计工作。很多信息最直接的传递形式就是文字。它是一套统一的符号语言，可以非常直接、清晰、简洁、准确地传递信息。在这个案例中，"免费参观"四个字似乎可以胜过所有设计。在读图时代，我会反复思考文字在信息传递中的力量，这在街头表现得尤其明显。

在一些特殊场景下，字体的选择涉及更严峻的安全问题。比如随处可见的道路交通标志 (图3)。交通标志以颜色、形状、字符、

图3　高速公路标志牌 (https://www.thetype.com/2009/11/1655/)

The Quick Brown Fox Jumps Over The Lazy Dog.

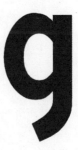

图 4　美国联邦公路管理局早期专用字体 (https://en.wikipedia.org/wiki/Highway_Gothic)

图 5　美国联邦公路管理局新开发的 Clearview 字体与 Highway Gothic 字体的测试对比 (https://www.clearviewhwy.com/home/research/)

图形等构成，为了向道路使用者传递信息，它的字体选择、色彩、排版、字号大小、字间距都值得关注。其中，合适的字体设计会让交通标志更加醒目，易于辨识，容易记忆。

　　这套英文字体 (图4) 来自美国，沿用了美国联邦公路管理局专用字体，联邦公路字体 [Highway Gothic，或称为公路标识标准

字母〔Standard Alphabets for Highway Signs〕是一套无衬线字体，由美国交通部下属的联邦公路管理局（FHWA）开发，这款字体在美国有非常悠久的历史，其设计初衷是在有一定距离和高速行驶的条件下最大限度地保证易认性。然而其功能性却一直为人所诟病，为此，美国使用了不同字体跟这套字体对比。

仔细观看早期字体和新研发的字体（图5），就能发现 g 和 e 这两个字母在字体设计上有非常明显的区别。官方想要通过这种方式改善新字体的可识别度。

夜里用灯照射上述两个字体，识别度区别非常大（图6）。实验发现，新字体在72公里的时速下，能够比之前的字体给人多1.2秒的反应时间。

城市中的字体是一种多元化表达，像一个森林生态系统。在收集城市文字的过程中，能够听见一些声音，发现一些需求。这些需求可能是关于隐私的，可能是关于安全的，或者是关于其他方面的。它们以涂鸦式等比较随意的方式出现在城市各处。这类似于一种数据库，可以帮助人们去感知城市中来自个体的具体的、多元化的需求。比如涂鸦艺术，其本身就是一种非常重要的表现手法。街头涂鸦来源于最直接的内心的声音，涂鸦者没有传统的包袱，可以按照自己的喜好与思想自由创作，直接传达情绪，鲜

图6　夜里用灯来照射，两个字体的识别度区别非常大

(https://www.thetype.com/2007/04/16/)

图7　涂鸦帮助人们了解城市新的标高

明地表达个性与主张。我一直比较关注城市涂鸦领域，也认识一些涂鸦者，在跟他们交流的过程中，我会发现全新的理解城市的方式。涂鸦者对于城市的理解可能跟我们的关注点截然不同。比如这张（图7），如果没有这样的涂鸦，我们可能不会留意到这里还有一个可以爬上去的新的标高。正是因为有了这样的涂鸦，我才了解到这个标高是人可以到达并且跟城市发生互动的地方。

　　而城市的可能性正是被这样的文字传递出来的。在我看来，这是从不同身份、不同背景、不同职业、不同立场出发，最后凝练在文字上的表达。另外，这些文字让我们意识到身边人的存在，每一个字的背后都是真正的人在表达，人和人之间构建起来，联系起来，才能真正成为城市的基础。如今的涂鸦艺术常常被定义为"活在博物馆与画廊外的艺术"，而对大部分涂鸦创作者来说，涂鸦最大魅力就是能够让所有人更平等地创作和享受艺术，每一代涂鸦艺术家都有意无意地用贴近生活和时代的语言表达自己，投射一代人的生活面貌（图8）。

图8　街头涂鸦"没有过去，没有未来"，表达了注重当下的时间观念

情感的联结与共鸣

　　人在参与活动的过程中，会感受到一种空间的氛围，人们从感知上、精神上与所处的空间发生共鸣，从而对所处空间萌生出归属感或认同感。这不仅是建筑空间构建的理论，更是对空间氛围的一种诠释。

　　香港设计师谭智恒说："霓虹招牌塑造着香港的城市经验：不单透过视觉语言，而且也与建筑、城市肌理和人们的生活互动。它就像一个视觉符号一样扎根于香港这座城市，勾勒出香港的街道和社区，为城市注入动力。"(图9) 香港街头招牌，各式各样，字体包括北魏楷书、粗楷、隶书、榜书等等，遍布整个香港的大街小巷，其中使用最多的还是楷书，只是稍微有点区别。楷书有不

图9　香港的霓虹招牌《城市字海－香港城市景观研究》

少类型，在香港，北魏体一直是最流行的，常用于霓虹和其他类型的招牌。北魏体能在招牌上大行其道，已故本地著名书法家、书法老师与招牌书法家区建公功不可没。跟唐楷比较，北魏楷书的结构稍微不对称，笔触较重且笔画的粗细对比较少，收笔和转折处较夸张，远距离观看时，笔画突出，令字形容易辨认，有碑刻的影子。北魏楷书虽然欠缺唐代正楷的秀丽，却豪迈奔放，古意盎然，同时又讲究实际，因而广泛用作商铺店招。

街头招牌数量上增多的过程，也是招牌样式设计丰富多样的变化过程。在狭小稠密的空间里，霓虹店招构成了字海一般的城市风景。如今，霓虹灯已成为香港的城市记忆。霓虹灯因为本身容易损坏，且安全性有问题，这两年被大量拆除。"探索霓虹"项目应运而生。这个项目收藏了大量的霓虹灯，希望能够抢救香港人的集体记忆。同时，网上也开展了全民一起开霓虹灯的活动

（图10）。其目的都是强化香港的共同文化基础和集体记忆。"探索霓虹"的策展人陈伯康在这场网络展览的前言中强调："虽然这个快消逝于香港街头的都市景观确实会令人产生怀旧情结，但展览并非为了怀旧，而是出于它本身的意义。"霓虹店招作为香港的文化符号，随法例和时代逐渐走向落寞，引起了香港民众的强烈共鸣，也诱发了大众对以往喜忧参半或伤感的憧憬与怀念。大家都希望让历史文脉得以延续，而不是割裂它，抹去它的一切，导致时间维度的缺失。为《重庆森林》和《堕落天使》掌镜的杜可风，也为展览创作了一部名为"霓虹光影"的视频短片，以此纪念曾经在他的镜头下诉说港岛故事的彩色光源。不过，杜可风乐观地表示："霓虹灯还会回潮，就像宝丽来照片和电影胶片一样。"

图10 "探索霓虹"项目（https://www.neonsigns.hk/?lang=ch）

城市的记忆文脉

再来看一个上海的案例，在过去的几十年里，上海推动了快速的大面积的城市更新。在城市更新过程中，一些老建筑被拆除、改造。这时候，一个有趣的现象发生了。有的老建筑的招牌撤掉之后，露出了这些招牌背后掩藏的更早期的文字。20世纪20年代南京路美商公司店招、三四十年代公共租界犹太人商铺店招、40至60年代楷体字店招、70年代新魏体和行楷体标语及行楷体招牌、80年代美术字商标、90年代综艺体，以及这些字体从手写到铁皮凿字、水泥浮雕、即时贴，直至涂鸦、金属立体字技艺、电脑打印招牌的变化……诞生于不同时代、处处可见的"招牌"承载了城市历史的痕迹，蕴含着非常丰富的历史信息。花样繁多的

图11　上海老招牌《隐字上海》

图12 北京店招

字体设计、图形和制作的方式、招牌选用的材质，则无一不透露出时代的审美，透露出都市的商业文化和市井管理的面貌。

楷书是商家招牌的灵魂和基础，以其严谨的结构，便于认读的亲和力，占据了传统招牌文字的绝大部分。但有些商铺希望用标新立异的美术字作为自家店招，进行个性化表达。上海某商铺的"泳镜泳装"店招（图11）就是一种美术字，反映出上海城市发展阶段的特征。北京同时期意图类似的字体，可见于东四北大街和东四南大街的店铺招牌（图12）。在最近几年的改造过程中，后装的门头被去掉，原有立面上的文字被清洗干净，加上保护罩进行展示。这是城市文字对传统记忆和城市文化的重现，为历史街区里各个时代的商业和经济体系留下痕迹。这些旧的店招文字和字体，同建筑物一起，形成了城市中一种独特的文字地景。北京的美术字在某些时期受到打压，被更加简洁的功能性字体所替代，比如黑体或宋体。这种字体间的区别其实也反映了上海和北京这

两座城市在特定历史时期不同的风格和取向。

为了探讨街道的字体与街道的定位之间的关系，我们选择了
北京的八个街区作为参照，包括篁街、南锣鼓巷、大栅栏、798、
三里屯等，风格迥然不同。然后把这八个街区里能看到的所有文
字都摘录下来，保留字体大小的区别，仔细誊写 (图13)。最后发
现，只看字体就能判断这是北京哪条街道。可以看出，街道字体
与街道定位之间有着密切的关系。

图13　大栅栏街道文字

城市的性格名片

20世纪90年代以后，随着电脑字体日益普及，传统的招牌书写和设计渐行渐远。近年来的城市环境综合治理及街区"微更新"也悄然影响着招牌的变化。有一段时间，街道改造流行起统一街道字体和店招。充满个性的店招慢慢隐退，它们从大道退至小巷，从店铺招牌退至街边小摊，从有设计感退至单一粗暴。(图14)

北京新出的条文已经明确规定，需要更加注重每条街道自身的性格，引导店招标牌设置在遵循商业规律的同时体现人文精神，彰显文化底蕴和城市活力。这几年有机构开始尝试制定街区招牌的制作规则，并引来几位字体爱好者跃跃欲试，他们的书写和设计

图14　统一的店招和字体(微博@人民日报)

正渐渐表露街头。其中既有弥漫着烟火气的"野生"字体，也有充满装饰韵味的中西美术字体。期待更多字体爱好者拿起笔刷，传承技艺并加入新意，为城市留下特别的字迹。

　　北京市海淀区高中一年级统考出过一道试题 (图15)：城市街道应不应该由政府统一规划管理？把这样一个细节的议题带给更多人，特别是年轻人去探讨，是很有意义的。年轻人是城市的未来，他们要肩负起让城市更有特色的职责和使命。

35. 字如其街。在我们身边一段200多米的街道上，大约写有800个汉字。按照人的平均阅读速度——每分钟300字计算，专注地读完这些文字需要近3分钟，而这也恰好是你走过这段街道的时间。

当然，我们在逛街时，并不会产生"一边在走路一边在读文章"的感觉，但这些文字在很多情况下仍然可能影响一条街的美丑，甚至反映出一条街的性格。最近，某公众号在北京选择了几条特色街道，分别提取出了它们在200米左右距离范围内的文字。

（1）连线题：参照示例，将上图的序号与其所对应的街区名称正确连线。（3分）

图①———————南锣鼓巷

图②　　　　　　颐和园路

图③　　　　　　大栅栏街

图④　　　　　　798街区

甲认为："城市街道应该由政府统一规范字体，这样便于政府统一规划管理。"

乙认为："政府不应该规定城市街道字体，应该充分体现各个街道特色。"

（2）你支持哪个观点，结合所学说明理由。（3分）

图15　2018年北京市海淀区高中一年级统考试题

市井烟火处，
校外美食街

孙靖宇

黑龙江哈尔滨人，90后双子座，
8年城乡规划专业学生生活，4年
设计公司与设计院成长磨练。对
城市很热爱，对专业，迷茫徘徊
中在前行

校外美食街的特点

城市内的街道分很多种，有喧闹的宽马路，有现代的商业街，有可漫步的林荫道，有家门口的细细小巷。还有一种与我们的学生时代紧密关联，记录着青葱岁月象牙塔以外的时光，即几乎每所高校附近都有的"美食街"，一条满是烟火气的街巷。

步行可达距离

美食街和我们的日常生活联系十分紧密，紧密到划入大学生十分钟生活圈，最好还是步行的，除非楼下实在没有饭吃，不然没人愿意日常坐车或者走上很远去吃饭。

可能跟大学设计时的功能布局相关，宏伟的主楼通常临近城

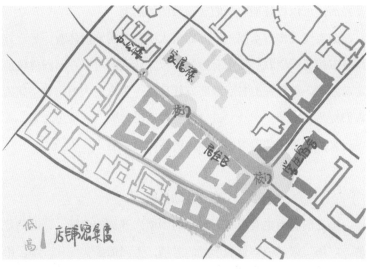

图1　美食街周边功能分区（作者自绘）

市主要道路，展现形象，里面依次有各学院教学楼、图书馆、食堂等功能建筑，最里面往往是学生的宿舍区、浴室，至此已多是城市的支路。临着学生生活区的就是校园外的家属区，便结合着学生的需求，将一楼改造一些店面，有的还会有外摆的摊位，一到晚上便十分热闹。最火爆的摊位往往紧邻校园的主要出入口，再逐步向周围延伸（图1）。

线性慢行空间

　　校外的美食街，首先必须是城市中可以慢行的空间。试想到处都是机动车快速行驶的地方，安全就存在巨大隐患，学生更是无法漫步其中，随心行走。而且慢行需要较为充分的空间，不然无法承载外摆的摊位与大量的学生。其次，线性延伸的空间有更

多界面，可以更好地向人们展示两侧的店铺。

这类线性慢行空间，一方面给人以行走游览的体验，另一方面可以用流线串联起各个有趣的节点，让人们可以在不同摊位前走走停停，可以在饱餐后跟朋友轧马路。美食街内的街巷空间给人们提供了逗留、交谈、进食等多种活动体验。活动多起来，人多起来，有一定的停留的时间，街巷的活力随之产生。

开放互动界面

街巷的界面也有很多。封闭的围墙，开放的商场，开阔的草地、广场，或是植物景观形成的遮挡，不同的虚实变化，都会给行走其中的人们以不同的体验。美食街两侧连续且开放的界面，外摆的桌椅、摊位，让建筑内部与外部的秩序相互渗透，边界更为模糊。人们因此有更多的参与体验，可以更为紧密地融入其中（图2）。

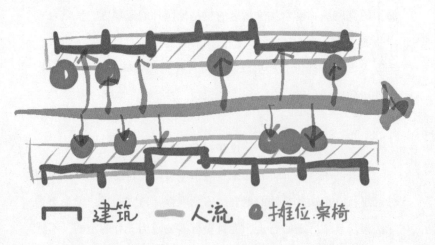

图2　开放界面对人群的吸引（作者自绘）

街巷界面上，除了建筑的围墙，还有很多影响因素，包括门窗的开口、大小、位置，墙面铺装，整体装修风格，五彩斑斓的牌匾与代表夜晚繁华的各式灯具。这一切装饰紧跟时代潮流，不仅是老板们广告宣传、招揽客人的关键，也帮助我们形成对某条街巷更为具体、细节化的记忆（图3—图6）。

美食街的进化与城市管理

东北师大夜市的进化

东北人一天三顿小烧烤的热情，让东北师大夜市这条美食街不仅在周边学生中有名，每天都有馋猫来此觅食，更是喜提地区美食榜，吸引本地非周边居民和外地游客慕名前来打卡。据统计，高峰时期，师大夜市有商户400余家，从业人员1000余名，日客流量10万余人，日销售额近百万。因此，无论从学生、市民的需求出发，还是考虑到这1000余名工作人员背后的家庭生计，这个夜市都很难被轻易取缔。

师大夜市自2000年诞生至今，成长过程并非一帆风顺。最初夜市规模较小，主要为满足学生与周边居民的需要，一度很受欢迎。可同所有美食街面临的问题一样，随着夜市规模不断扩张，私搭乱建现象愈演愈烈。满天横穿的电线、随处乱扔的垃圾、烟熏火燎的气味与喧闹的吵嚷声让很多人不堪其扰，居民、摊主与管理部门陷入一场混战。最后，政府出台了一系列改善举措，如对摊位区域进行划分，相对固定位置，健全登记制度，保障食品卫生安全，垃圾分类回收，定期安全巡检等。从空间规划到软性

图3

图4

图5

图6

图3—图6　建筑外立面的牌匾、门前装饰与摊位 (作者自摄)

治理，政府合理又人性化的管理方式慢慢提高了摊主的自觉性，夜市环境秩序不断改善，矛盾越来越少，生意也越做越好。

美食街的城市管理

校门外的美食街因大家的需求而诞生，服务学生的功能定位与商家利益最大化的目标之间产生了很多矛盾。城市更新进程中，总有人觉得脏乱的美食街是城市的灰色空间，想用整齐划一的的方式，让生机勃勃的区域变成循规蹈矩的模板。

精细化的管理要从矛盾本身出发，深入分析矛盾点，进而提

出统筹解决的方案。这不仅是根本解决问题的方式，更是城市前进发展的内在动力，是保持城市活力的重要组成部分。

人本身就是矛盾而复杂的，群体需求更会放大这种矛盾。人们有需要光鲜亮丽的时候，也有需要回到一个能放松的地方的时候，它或许没那么整齐，但温馨而治愈，给内心以温暖的力量，给心灵一个放松的场所，一个舒服的地带；人们会需要激励自己奋斗的大型商场，但日常生活消费还是想要经济实惠，好比当代年轻人的消费观念，该省省，该花花。这样复杂矛盾的需求扩大到城市，就既需要干净整洁的CBD，也需要市井气息的生活街巷，即使是大学生这个刚接触社会的群体，都可以在这样一条街巷内，在夜晚的霓虹里，感受到这座城市的温暖。

美食街中的记忆

关于我在美食街中最深刻的记忆，大概是我室友最爱麻辣烫，我最爱烤冷面。那时候的烤冷面还很便宜，普通的五毛，加蛋的一块。摊位上的阿姨手速超快，在烧热的铁板上码好八个冷面，大刷子一舞，各式酱料均匀蘸在被铁板炙烤而抖动的冷面上。灵活的手腕抖着糖与辣椒粉，等待的食客七嘴八舌地说"我要多糖""我不要辣"，阿姨竟也丝毫不错。摊均的鸡蛋倒在面上抹开，趁着蛋液没反应过来迅速翻面，撒上洋葱香菜。矿泉水瓶挤出的香醋在高温下呲呲作响。阿姨快速分割盛装，一群年轻的学生开开心心捧着刚出锅的烤冷面站在旁边吃。

对美食的记忆延展到对场景的记忆，而我们对某类空间有着相似的记忆，其实也是因为空间中有着很多相似的元素，这些元

素共同构成了空间的性格，可以简单理解为"特定人群的需求+空间特质+特定元素+场所中的集体共性活动"。

首先是特定人群对空间的需求。校门外的美食街，以各类小吃饭店为主，同时聚集各类经营休闲娱乐、日常所需的店铺，满足大学生的日常基本生活娱乐需求。其次是空间特质，主要是紧邻生活区，线性、慢行空间较为充分的街巷，两侧界面（店铺）连续开放。然后是特定元素，有熟悉的店铺种类，风格近似的装饰风格、桌椅、门窗、牌匾、灯饰，等等。最后，空间中的共性活动更多，每个这样的街巷都有学子们高兴时的庆祝，失意游荡时的落寞，点点滴滴早已融入成为习惯的日常。这类具有特定功能、特殊属性的空间变成一种有精神的场所，是当时发生故事的载体，是过去回忆的承载。

城市空间给人的体验往往在无意中形成，然后悄然进入我们的深层意识，形成我们对生活过很久的地方的印象。凯文·林奇和阿尔文·鲁卡肖克曾有一项研究，调查了人们对街道的儿时记忆，结论是铺装、围墙与树木；后续一系列的城市印象研究也支撑凯文·林奇提出了构成城市形象的著名五要素。这也对应着我们对校外美食街的记忆点：一条常走的路线、两侧连续商店或摊位形成的明确边缘、组成"校门口"的一片区域、你最喜欢去的那几个节点，还有一些"家喻户晓"的地标。

在古罗马的宗教与神话故事中，人们认为场所也有守护神，使场所具有自己的性格。古希腊人修建神庙，会选与神性格气质相符的地方。中国古代建城，也会相地看风水，认为环境本身便有着自己的气场，这体现了古代中国人对天人合一的追求。现代

建筑学家诺伯舒兹提出的场所精神中也讲到，主观意识与空间客观存在的融合，让人们在空间活动中感受到的一种场所氛围，最终形成归属感与认同感，与场所共鸣。这种人和空间发生的奇妙化学反应构成了我们与记忆中某个地点的牵绊，是人们对场所朴素却也普遍的认知。因此，即便毕业多年，我们也会对校门外的那条美食街念念不忘，怀念那条街独特的气质与味道。

很多时候我们还会回到校外美食街走一走，或许曾经的店铺早已不在，曾经的街巷也换了新颜，又或许还留下的小店的味道其实没变，但我们长大了。当年身边的同学朋友很难再聚，空间承载回忆，但过往的时光无法复原。好在总有人正年轻，正享受着美好的校园时光，也会形成他们与校外美食街的关联。

班
門

Door of
Architecture & Arts
———
Volume 4
NO.4

KALEIDOSCOPE

在坊上

鼠帝

大连人，画家
连续十余年前往关中地区
考察当地历史古迹和风土人情。
代表作《大陵三百里》《大连地理》等。
作品《大陵三百里》将由读库推出

公元582年，27岁的宇文恺受命担任隋朝营新都副监，负责大兴城的整体规划设计。大兴是西安的古称之一。此前一千多年间，先后有西周、秦、西汉等11个王朝在西安地区建都。宇文恺彻底撇弃了汉长安故城，选择在龙首原下营建新都。

三十多年后，唐长安城继承了隋代规划，除却公元634年在都城东北角的龙首原上新建大明宫，整座都城虽屡经修缮，却并未有大的变动。

唐长安城周长约36.7公里，面积约84平方公里，城墙高达五米多。城市北部是帝王居住的宫城；宫城以南是政府机构的所在地——皇城；宫城与皇城之外是占据城市绝大部分面积的外郭城，它像网格一样被划分成108个封闭的里坊——这些里坊密度

不一，有些直到唐亡依然未曾建设。站在大明宫的高处，祖先的陵寝在北方天际线上高挑峻拔，秦岭在南方天际线下轮廓清晰，棋盘状的城市更是历历在目。

唐末的战乱不但毁灭了大明宫，也使西安从此失去了再次成为都城的可能。到了明代，西安已不过是四级行政区划中的140个府之一。明代修建的西安城墙保存至今，它已成为西安最令人兴奋的文化遗址之一。其西墙和南墙都是利用原唐代皇城城墙增修加长，东墙和北墙则是新建的，城墙内面积却只有唐长安城的七分之一。

传统中国城池以钟鼓楼为中心，由此向四个方向在城市中辐射出以方位命名的四条街道。万历十年（1582年），西安钟楼从广济街口向东迁移到现址，从而形成了钟楼为中心的城市格局。数百年来，这里长期处于西安城政治、文化和经济的核心区。钟楼位于旧城的中心偏南的地方，所以西安的四条大街中，惟以南大街最短。

20世纪30年代，陇海铁路修通到西安，这座久已衰落的城市因此再度繁华。从这以后，钟楼两侧的东大街与西大街长期成为西安城市现代化的标志；因为与火车站外的解放路相交，所以东大街要更繁华一些。

东大街也曾是整个西北地区最为繁华的商业街，民谚曰："进了东大街，才算进了城。"可自从2008年对东大街开始改造后，这里却逐渐形成了"楼高无市，路宽无人"的局面。这种情况不仅发生在东大街，钟楼辐射出的四条大街先后不同程度地失去了昔日的活力。时逢电子商务勃兴之始，可见传统购物方式的剧变才

是东大街衰落的根本原因。

对西大街的改造要早于东大街，这使得西大街颇享受了一些改造产生的红利，但旧城空心化的问题仍不可避免地使得这种繁华显得后继乏力。西大街沿路那些敦实的仿唐建筑像城堡一样成为现代与传统之间的缓冲，紧贴着它们北侧的社区在保留着旧时城市肌理的同时，也成为这座城市繁华的象征。"坊上"是当地回族百姓对这片区域的称谓，因为主要居住着回民，所以亦称"回坊"。

坊即"里坊"。"坊市制"是中国非常古老的城市规划方式，它的本质是农业土地划分的延续。城市被以棋盘式分割成若干"坊"，而商业与手工业则限制在一些定时开闭的"市"中。每个坊的四面都建有围墙，成为相对封闭的街区。大一些的坊辟有东、西、南、北四座坊门，贯通坊门的十字街将坊划分成四个区域，之下还有曲巷将其继续切割成更小的单元。与坊市制相配套的是夜禁管理制度，入夜之后实行宵禁，坊内的人是不准许随意进出的。唐代是坊市制的高峰，而回坊则位于当时皇城的尚书省旧址之内，其半封闭性更给这里增添一层神秘色彩。

旧时，坊上有"七寺十三巷"之称。除了北院门、西羊市这几条名气极大的商业街外，多数人对坊上的范围总还是有些模糊的；这就好比中国诸省的省界是清晰可见的，而文化的界限则因彼此渗透而显得有些模糊。

坊上的大致范围在北院门以西、洒金桥以东、红埠街以南、西大街以北，是一块平面略呈正方形、周长约4千米的区域。在这里，南北走向的街道从东向西一字排开，分别是北院门、北广

济街、大学习巷、光明巷、麦苋街、洒金桥、大麦市街；东西走
向的街道从南到北分别是小学习巷、西羊市、庙后街 (图1)、大皮
院、小皮院、红埠街、教场门、劳武巷；此外还有一些不南不北、
绕来绕去的小巷子，包括西仓、化觉巷等等。因为西大街的重要
性，所以南北走向、最终汇入西大街的北院门、北广济街、大学
习巷成为重要的干道。

　　北院门位于钟楼以西、鼓楼以北，因其北端为清代陕西巡抚
驻地，而其西南方向一公里外是陕甘总督驻地，故依方位分别称
为"北院""南院"，它们各自所在的街道便称为"北院门""南院

图1　庙后街

门"。清代中期，南院因陕甘总督改驻兰州而有所荒废，晚清"二圣西狩"时，便以北院为行宫。1949年至2011年，西安市政府办公地设在北院，西安市委办公地则在南院。

因为是官道，北院门在历史上并非商业街，如今的步行街是改革开放以后政府为了打造旅游而专门规划的，起先经营品种比较多元，后来因为靠近回坊，所以逐渐演变为民族特色饮食一条街。

在纪录片《新丝绸之路》"永远的长安"一集中，日本演员堺雅人扮作遣唐使井真成的模样，悠悠地穿过鼓楼那昏暗的门洞。待他站在北院门的石板路时，四下里已是灯火通明的夜市，烤肉师傅不时将孜然和辣子撒向滋滋冒油的肉串。头戴幞头、一袭绿衣、背手缓行的"井真成"随口诵起"五陵年少金市东，银鞍白马度春风"的名句来，镜头摇过，坐在他身后的是一众饮酒消暑的壮汉。

像很多游客那样，我首次来西安的第一站去的便是北院门。那时的北院门很热闹，但并不过分夸张；店家和善，物价亲民，八宝甑糕才几毛钱一个。如今，鼓楼门洞早被铁栅栏封堵，进入步行街只能沿鼓楼两侧环形。商业仍以餐饮为主，但不断有陌生店铺涌现，招牌做得很大、竞争激烈且碎片化、同质化：泡馍、凉皮、biáng biáng面、绿豆糕、腊牛羊肉、老酸奶……其中以泡馍馆最多，行在其间有种"罗刹海市"般的不真实感。

西羊市是北院门向西开向坊上深处的一条巷子，元代就已形成羊只交易市场，故得名"羊市"，后为与东大街附近的羊市区别，改称"西羊市"。坊上大名鼎鼎的贾三灌汤包最早的店铺就在这里，后来发达了，才在北院门设了总店。

那时西羊市的过街牌坊很陈旧，走上不远就是安静的社区，路边只有面向居民的商业，几乎没什么游客往这里钻。我曾在一个厨具店买过几只大老碗，最小的也能盛下一只整鸡，最大的到今天也没用过几次。过了许多年，我再次走进这家店，它已不再是昏暗的模样；询价之后，才知道普通的厨具如今都已按作工艺品的价格出售。

西羊市与北广济街交叉的路口称作"麻家什字"(图2)——西北地区称十字路口为"什字"。麻家什字相当于旧时里坊中的十字街，它是回坊真正的地理中心，凡有些历史沉淀的食肆都集中在附近：刘纪孝腊牛羊肉、东南亚甑糕、马庚南糖，等等。头些

图2　麻家什字

年，这里并非旅游景点，常见街边的肉铺批发牛羊下水，巨大的牛肝摆在案上十分生猛壮观 (图3)。麻家什字是处风水宝地，它曾经代表着不同于北院门步行街的、更为"在地"的回坊美食。即便在理性消费的年代，这个地方逢年过节也会排起长龙。

纵贯麻家什字的北广济街 (图4) 是回坊内部重要的南北干道。

图3　街边肉铺

它北抵红埠街，南通西大街，长约800米，也是回坊最长的街巷。令人意想不到的是，这条宽不足10米，踩上去总有些油腻感的街道，竟然是建在唐代承天门街之上的。承天门街是连接宫城、皇城与外郭城，宽达150米的中轴线，也有"天街"之称；韩愈诗云"天街小雨润如酥"，说的便是这里。宋人在此修广济渠引浐河水后开始称为广济街，西大街将广济街一分为二，路北即坊上的北广济街。1986年，政府打穿南广济街尽头的明城墙，重新修建了"朱雀门"，算是对盛唐的遥远致敬。

我有一位开旅行社的朋友，公司就在西大街。他心思细腻，在以团餐填旅行团肚皮的时代，就会将客人引入坊上体验生活，北广济街的老白家水盆是目的地之一。平日，这也是他常常光顾的小店，他眼看着老掌柜退居二线，生意由儿子接手，而今第三代也登上前台。这家店里挂着华君武的漫画，我因此对这儿颇有好感。西安的食肆、酒店俱以书画装饰墙壁，这在外省是几乎见不到的，可以算是一种文化软实力。

图4　北广济街

图5　西仓鸟市

图6　西仓鸟市

麻家什字以北有两条东西平行走向的胡同，在明代皆以经营皮业闻名，故按长短分别叫作"大皮院"与"小皮院"。大皮院早就是与北院门、西羊市、北广济街并称的坊上四大美食街，就连昔日相对冷清的小皮院，如今也有多家民宿与食肆。两条巷子里各有一座清真寺，小皮院清真寺名气更大，是坊上三大寺中的北寺。

麻家什字以西是坊上长度仅次于北广济街的庙后街，随着距离麻家什字渐远，其繁华已回归常态。不单是庙后街，附近的小学习巷、大麦市街、洒金桥莫不如是。但其中也有例外，就在庙后街中段路北的西仓，每逢周四和周日总会热闹非凡，这就是兴起清末的西仓鸟市（图5、图6）。

Door of Architecture and Arts

Kaleidoscope

西仓是本是古代官府粮仓之一的永丰仓，因与和平路敬禄仓相对而被称为"西仓"。如今西仓的物理中心是陕西省粮食和物资储备局西仓家属院，而文化上的西仓则是围绕家属院的数条街巷的总称，它是一条周长1千米左右的环形巷道，并依据各自方位得名：西仓南巷、西仓东巷、西仓西巷、西仓北巷。除了西仓西巷有几家为社区提供服务的商铺，如果平时从这里经过，那是相当僻静的。

西仓鸟市一直保持每周四、周日开市的传统。虽然名为鸟市，但鸟市仅仅占据西仓北巷东段，而北巷西段则是观赏鱼市；西巷是鸽子市、三轮车市；东巷和南巷则以虫市和杂货居多，什么古玩字画、书籍光盘、皮衣大氅、干果草药、镶牙修脚……（图7、图8）贾平凹《废都》里说的"逛档子"就是在这里。在西仓，比货物更吸引我的是那里的形色各异的人，他们就那样兴高采烈、真实地生活着。

唐代以长安为都经营了将近300年，可惜的是，在明城墙内连一件唐代地面标志物也是寻不到的。论及坊上，最古老的就是紧贴着北院门、建于明太祖朱元璋洪武十三年（1380年）的鼓楼。

图7 镶牙

图8 修脚

除了鼓楼，在依坊而商、依寺而居的思维下，坊上最重要的文化遗址是俗称"东大寺"的化觉巷清真大寺。相比坊内其他重要街巷，化觉巷狭窄而隐蔽，它是环绕大清真寺周围数条巷子的总称，不单极具历史感，而且绝对是闹中取静的优雅之地。西安作为十三朝古都，本就是一座非常具有历史感的城市，但化觉巷清真寺仍是体验感很独特的一座历史建筑。它的历史信息相对完整，文化承袭也是连贯的，以这样的标准，西安城内只有碑林一类的文化景观可以比较。

化觉巷东侧是旅游纪念品一条街，比起北院门来要低调许多，却能勾连起西羊市和鼓楼。陕西是民艺大省，我曾几次专门下乡考察，所以从未在此买过任何工艺品。

自2005年春开始探访唐陵以来，西安一直是我长途旅行中的

第一站。我很少会将这座城市当作行程的重点，却也知道城市北方绵延三百余里的山陵无不指向这座曾经的世界级都市。每当阴雨连绵的日子，我总会从北山回到这座城市。在绵绵细雨下，博物馆中那些精美的器物可以不断引导我在地下与地上、古代与今天之间穿梭。

我不是个好凑热闹的人，但每次来西安总要去回坊看看，看着它越来越拥挤，心里虽然有些暗暗失落，可同时又在为这种热闹庆幸——西安可是北方不多见的具有市井烟火气的大都市啊！

坊上能够保持繁华，背后自然有政府为打造旅游的巨大投入，但也有其他各种复杂的历史原因，才使得这片城市肌理得以完整保存。我们一方面恼火街巷的狭窄、污浊，另一方面也在享受这种拥挤所带来的出其不意的快乐；试想，如果这里也是新区那种宽敞的马路和大型购物中心，游兴必然不会如此高。

那些年我常常取道西安前往关中地区大大小小的乡镇。清晨，出了西安站，我会先去附近的东立大厦买预售的车票，来到坊上时，多数商业尚未开张。钻进北院门路东的一家店里，要上一碗肉丸胡辣汤，再来一个坨坨馍，学着旁人的样子把馍掰开泡在汤中。这家店那时还只是社区居民的早餐店，我这个孤独的旅人坐在里面显得很是突兀。

离开西安的晚餐也常常被我放在坊上，我甚至还能记得其中几餐：酸菜炒米、涮牛肚、小炒泡馍、三合一菠菜面……窗外或是漫漫秋雨，或是夏蝉的鸣叫。吃罢，一抹嘴，就打火车站奔赴比西安更西的西北去了。

流动的剧场：文学作品中的近现代街道

李 芳

江西赣州人。中山大学文学博士
现任中国社会科学院文学研究所副研究员

巴黎的拱廊 (图1) 大部分形成于1822年后，通过在街道上搭设玻璃雨棚的方法，建立了三十多条步行购物街，被认为是百货商店和购物广场的先驱。拱廊的出现，打破了传统居所和街道的"内"与"外"的关系——街道本应代表外部空间，但在拱廊中，这种本来坚不可破的分割被模糊了，即使是在街道上，也有了身处室内的错觉，而街道两旁陈列的琳琅满目的商品，更是给了人们在街道上逗留的绝好动力。本雅明将这些在街道上闲逛、游荡的人称作为"都市漫游者"："街道成了游手好闲者的居所。他靠在房屋外的墙壁上，就像一般的市民在家中的四壁一样安然自得。对他来说，闪闪发光的珐琅商业招牌至少是墙壁上的点缀装饰，不亚于一个有资者的客厅里的一幅油画。墙壁就是他垫笔记本

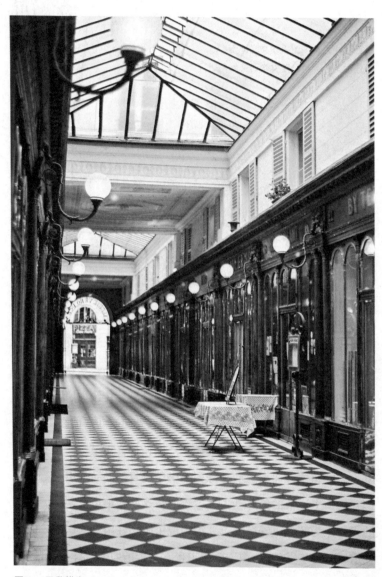

图1　巴黎拱廊

的书桌；书报亭是他的图书馆；咖啡店的阶梯是他工作之余向家里俯视的阳台。"[1]

尽管本雅明以拱廊为研究对象，但稍一推想即可知道，拱廊只是典型代表，巴黎有些繁华街道也许没有拱廊，但也有相似的功能与特征。在德国来客本雅明造访巴黎之前，法国文豪已经将对街道的感情倾注于笔端。巴尔扎克说："世界上唯有在巴黎才能看到这等景致，大街上就在连续不断的演这种义务戏，让法国人饱了眼福，给艺术家添了资料。"[2]普鲁斯特在《追忆似水年华》中描述："当我走在香榭丽舍大街上，首先可以面对我的爱情。"[3]左拉的《娜娜》则赤裸裸地描写了物欲横流的街道和在其中被异化的人。

左拉是法国的写实主义作家，《娜娜》是其系列作品《卢贡-马卡尔家族》的第九部。书中的娜娜是一个铁匠的女儿，因为酗酒的父亲对她施展暴力，她无法忍受，只能跟一名商人私奔，后来沦为流浪者，又被剧院老板发掘，通过极具肉欲的舞台魔力一跃成为巴黎最红的女演员（图2）。

左拉这样描写成名后的娜娜心中的街道：

> 她最欣赏全景廊街。她年轻时对巴黎的假首饰，假珠宝，镀金的锌制品，硬纸冒充的皮件十分爱好，到现在，这种爱好还保留着。现在每逢她经过一个店铺的橱窗面前，她总是

1　本雅明.波德莱尔：发达资本主义时代的抒情诗人[M].王涌，译.南京：译林出版社，2012:55.

2　巴尔扎克.邦斯舅舅[M].傅雷，译.北京：人民文学出版社，2021:78.

3　普鲁斯特.追忆似水年华[M].许渊冲，周克希，徐和瑾，李恒基，等译.南京：译林出版社，2012:959.

图2　《娜娜》

恋恋不舍地不肯离开，就像以前她还是一个流浪街头的女孩子时，总是站在巧克力店前面观看糖果看得入迷，或者倾听隔壁店里的风琴声而流连忘返；最能吸引她的是那些不值钱而式样刺眼的小摆设，比如核桃壳针线箱，放牙签的小饰物，圆形纪念碑式或方尖碑形的寒暑表，等等。[4]

全景廊街（Passage des Panoramas）是巴黎第一条全用钢铁和玻璃铸造的廊街（图3），全长132米，之所以叫全景，是因为曾

4　　左拉.娜娜[M].郑永慧，译.北京：人民文学出版社，2017：511.

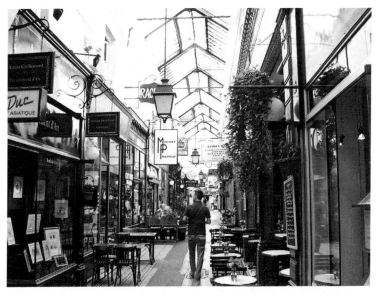

图3　巴黎全景廊街

经在入口处上方安装了巴黎代表性景观的全景图。这里至今是欧洲最大的邮票与明信片收藏集散中心之一，被法国列为历史古迹。

　　在这段文字中，娜娜无论是穷困时，还是发迹后，都是本雅明笔下最典型的漫游者：她无所事事，游手好闲，不管身无分文还是腰缠万贯，都对观赏橱窗商品有着浓厚的兴趣。书中还有另一处对全景廊街的描写，这段描写不是从娜娜视角出发，而是从男主角之一、娜娜的情人米法伯爵眼中看到的：

　　　　米法伯爵在全景廊街里漫步走着。那天夜里非常暖和，一阵骤雨把行人都驱赶到这条有遮荫的街道里来。廊街里，人山人海，店铺之间人头挤成一个行列，缓慢而艰难地向前行进。街上明亮如同白昼，两旁店铺的玻璃橱窗灯火通明。

亮光像水流似的，从白色的灯泡，红色的灯笼，蓝色的透明画，整排的煤气灯，巨大的钟表和扇子模型中放射出来，这些模型火光闪闪，在空中燃烧着。在橱窗反射镜的强光照射下，店铺里斑驳陆离的商品，珠宝店里的金饰，糖果店里的水晶盛器，时装店里的浅色丝绸，都透过洁净无垢的橱窗玻璃，放出光芒；而在这一片颜色鲜明杂乱无章的招牌中，有一个招牌是一只很大的深红手套，从远处看仿佛一只鲜血淋淋的手被砍了下来拴在黄色的袖口上。

慢慢地，米法伯爵踱到大马路上。他站在街口，向马路上望了一眼，又回过身来，沿着店铺慢慢地踱回去。一阵潮湿而闷热的空气，使狭窄的胡同里充满了明亮的雾气。雨伞的滴水沾湿了石板地，一路过去只听见川流不息的行人的脚步声，听不见有说话的声音。他那沉静的脸被煤气灯光照成灰白。行人每逢与他擦肩而过，都要对他仔细端详。为了逃避这些好奇的眼光，伯爵站在一家文具店门前，用心欣赏橱窗里的玻璃球镇纸，球里浮现着山水和花草。[5]

这段情节发生在娜娜告知米法伯爵他的夫人与其他男子有私情之后，伯爵此时正沉浸在巨大的震惊、痛苦和矛盾中。同样繁华的街道，在他眼中不再是昔日美景，只剩下声色的刺激。文中从各种角度铺陈拱廊里让夜晚如同白昼的灯光："亮光像水流"，"整排的煤气灯"，"火光闪闪"，"橱窗反射镜的强光照射"，在这里，白日与黑夜的界限变得模糊，现实和梦幻的区别也开始消散。

5　左拉.娜娜[M].郑永慧，译.北京：人民文学出版社，2017：497.

在强光的照射下，在玻璃的透射与反射中，曾经力求隐秘和体面的传统道德观开始崩塌，败在了资本主义强大的物质性和明目张胆的欲望面前。

除了贵族、富人和中产者，左拉还毫不讳言地以近乎白描的手法向我们展示了当时巴黎娼妓是如何在街道上活动的。在娜娜与上流社会决裂的一段时间内，她被迫与女友萨丹做过一段时间最低等的娼妓：

> 在洛雷特圣母街的人行道上，有两排卖笑的女人，匆匆走过两旁的商店。她们一个个撩起裙子，低着头，顾不上望一眼橱窗里面的陈设，急忙向环城林荫大道走去。娜娜同萨丹沿着洛雷特圣母教堂，向皮货街走去。等到她们离开富丽咖啡馆一百米左右，走到活动场所的时候，就把一直用手小心撩起的裙子放下来；然后，她们就任凭裙摆拂尘扫地，自己只顾扭着腰肢，慢慢吞吞地用细步走去。每当她们走过一家大咖啡馆，被里面射出来的强烈光线照耀着，她们越发放慢脚步……在树底下，沿着行人越来越稀疏，光线越来越暗的林荫大道，可以听见粗暴的讨价还价声，夹杂着粗话和打骂声……娜娜和萨丹就不得不固守在蒙马特尔大街的人行道上。在这里，直到深夜两点，饭店、酒吧间、肉食店，还是灯火辉煌，一大堆卖笑女人，依然固守在咖啡店门口，这里是夜巴黎的最后一个通亮和热闹的角落，也是做一夜销魂交易的最后一个市场。从街的一端到另一端，到处有一堆一堆的女人在进行这种肉的交易，她们直截了当地讨价还价，仿佛这里是一家妓院的露天走廊……洛雷特圣母街一直伸展到

黑暗中，一片凄凉，只有女人们的身影还在慢慢地拖着步子走，那些可怜的卖笑姑娘，不甘心空手而回，还在用沙哑的声音同几个她们在布雷达街角或者方丹街角偶然遇到的醉汉讲价钱。[6]

如果说前面对全景廊街的描写，是突出了资本主义社会里的商品崇拜和物质欲望，那么这段对街道的描写，则是在无声控诉社会对人的物化。在拱廊里，商品被展示和挑选，而在巴黎另外的街道，则是人的身体和灵魂被贩卖和出售。左拉特地强调女主角被路旁店铺的强光照射，卖笑女子们聚集在灯火通亮的店铺门口，正是直接将人等同于被陈列的商品。街道繁华、梦幻，但在这流光溢彩的幻梦之中，隐藏得最深的是血淋淋的本质。

左拉描写了腐朽残败的贵族和低微悲惨的底层，而他的好友福楼拜的《情感教育》则把目光放在了中产阶级和学生上。《情感教育》的主角是一名由外省来巴黎求学的男学生，爱上了巴黎一间工艺品商店店主的妻子，在单恋期间，他无数次徜徉在巴黎的街道上，希望与意中人有一次偶遇：

> 晴朗的日子，他一直漫步到香榭丽舍大街的尽头。一些女人懒洋洋地坐在敞篷四轮马车里，面纱随风飘拂，从他身边鱼贯而过。马步矫健，油光闪亮的皮鞍具随着轻微的摆动发出声响。车辆越来越多，从圆形广场开始放慢速度，占去了整条路。马鬃挨着马鬃，灯笼贴着灯笼。钢马镫、银马勒、铜扣环，在短套裤、白手套和垂在车门徽记上的皮裘中间，

6　左拉.娜娜[M].郑永慧，译.北京：人民文学出版社,2017:646.

疏疏落落地撒下一些光点。……车轮转得更快了，在沙石地面上嚓嚓地响。一辆辆马车贴近而过，你追我赶，互相躲让，急速地奔下林荫大道，然后在协和广场分道扬镳。杜依勒里公园后面，天空呈现出板岩的色调。公园的树木，形成两个庞大的树丛，树梢略带紫色。煤气灯亮了。塞纳河河面一片淡绿，在桥墩周围撕裂成银光闪烁的波纹。[7]

在没有堕落的年轻人眼里，街道有富贵气象，但不失秩序，景色精致，也掺杂着无望爱恋的忧伤。巴黎还是那个巴黎，街道也是一样的街道，但是在不同的人看来，却有着不同的观感，有一点相同的则是，在当时的巴黎，无论是贵族阶层，还是底层，抑或是中间阶层，逛街都成了他们最大的消遣之一。

对于一直活在时代前沿的巴黎人来说，接受变化后的街道也许是再自然不过的事，但是如果换成一个生活在小农经济与资本主义激烈碰撞的变革时代的守旧派，街道也许会给他带来最猛烈的冲击。1930年的中国，正处于这样一个时期，传统人士不离开乡村和小镇，也许还能像鲁迅先生说的那样"躲进小楼成一统"，但如果来到已经商品化的大城市，那份震动是难以言喻的。茅盾的《子夜》里，就描写了一个老乡绅被迫来到上海后所遭受到的精神上的震撼：

> 汽车发疯似的向前飞跑。吴老太爷向前看。天哪！几百个亮着灯光的窗洞像几百只怪眼睛，高耸碧霄的摩天建筑，排山倒海般地扑到吴老太爷眼前，忽地又没有了；光秃秃的

7　福楼拜.情感教育[M].王文融，译.北京：人民文学出版社，2021:76.

平地拔立的路灯杆，无穷无尽地，一杆接一杆地，向吴老太爷脸前打来，忽地又没有了；长蛇阵似的一串黑怪物，头上都有一对大眼睛放射出叫人目眩的强光，啵——啵——地吼着，闪电似的冲将过来，准对着吴老太爷坐的小箱子冲将过来！近了！近了！吴老太爷闭了眼睛，全身都抖了。他觉得他的头颅仿佛是在颈脖子上旋转；他眼前是红的，黄的，绿的，黑的，发光的，立方体的，圆锥形的，——混杂的一团，在那里跳，在那里转；他耳朵里灌满了轰，轰，轰！轧，轧，轧！啵，啵，啵！猛烈嘈杂的声浪会叫人心跳出腔子似的。[8]

吴老太爷是主人公民族资本家吴荪甫的父亲，是一位一辈子守在乡下足不出户，只会诵读《太上感应篇》的老朽地主。在来到光怪陆离的街道时，他的整个精神都被击垮了，然而，时代的变化终究无可逆转。

随着城市的进一步扩大与繁荣，城市公众空间的活动种类越来越丰富，街道也是同样。不仅是商业与经济的载体，在作家的笔下，街道散发出了独特的思考，它不再只是一个空间，更多是这个空间里所凝结的居民的集体记忆。

1978年，2014年度诺贝尔文学奖得主帕特里克·莫迪亚诺发表了他最重要的作品之一《暗店街》，并获得当年的龚古尔文学奖。书中的主人公是一个在"二战"期间试图偷越边境的人，但在过程中遭受了巨大刺激，从而失忆，变成了一个无名无姓、没有过往的人。整部书的内容讲述主人公在给一个私家侦探当了八

8 茅盾.子夜[M].北京：人民文学出版社,2018:37.

年助理后，决定用侦探技巧，在茫茫人海中找回自己真实的身世。主人公穿梭在巴黎的一个个街区里，孜孜不倦地寻访一切有可能知道真相的人，拼凑各种记忆的碎片，然而所有线索都戛然而止。小说结束在没有答案的谜题中，主人公决定到最后一个线索中提到的"罗马暗店街2号"去看看：

> 我一直走到窗前，俯视着蒙玛特尔缆索铁道、圣心花园和更远处的整个巴黎，它的万家灯火、房顶、暗影。在这迷宫般的大街小巷中，有一天，我和德妮丝·库德勒斯萍水相逢。在成千上万的人横穿巴黎的条条路线中，有两条互相交叉，正如在一张巨大的电动台球桌上，成千上万只小球中有时会有两只互相碰撞。但什么也没有留下，连黄萤飞过时的一道闪光也看不见了。[9]

《暗店街》中，莫迪亚诺让主人公穿行了将近50条街道，但是这些街道的模样和景观不再是重点，重点是街道中飘浮的看不见、摸不着，但又确实能被人感知的气息：

> 昨晚，我走遍了这些街道，我知道它们和从前一模一样，但我认不出来了。一栋栋楼房没有改变，人行道的宽度也没有改变，但当年的灯光不一样，空气中飘荡着别的东西……[10]

诺贝尔文学奖评审委员在给莫迪亚诺授奖时说："他用记忆的艺术，召唤最难把握的人类命运，揭露了占领时期的生活世界。"(for the art of memory with which he has evoked the most un-graspable human destinies and uncovered the life-world of the

9　莫迪亚诺.暗店街[M].王文融，译.北京：人民文学出版社,2015:220.

10　莫迪亚诺.暗店街[M].王文融，译.北京：人民文学出版社,2015:239.

图4　秘鲁首都利马

occupation.)《暗店街》看似是一个追寻记忆的侦探故事，实际上讲的是战后欧洲对于历史的追寻。在德国的占领下，为了生存，人们只能忘记自己的出身，编造一个又一个关于身份的谎言，活成了没有历史的存在。街道虽然忠实地一直矗立，但已经让人看不到来处。这里的街道，是记忆的保存者，是历史的记录者，它们沉默着不指责人类的罪行，但是它们的存在本身就会唤起人们心中对于那段最难堪的黑暗岁月的残留印记。

2010年度诺贝尔文学奖得主马里奥·巴尔加斯·略萨的《五个街角》表面上也似乎是个悬疑的破案故事：秘鲁藤森总统在任期间（1990—2000），一位八卦周刊的主编被发现死于首都利马(图4)最肮脏混乱的"五个街角"街区。而就在这之前，这名主编

在杂志上曝光了秘鲁最富有的资本家的性丑闻。事件将上至总统顾问、下至狗仔记者都牵扯其中，展示了秘鲁政治、阶级、资本、暴力、媒体和性的各种复杂乱象。

小说采用多线叙事：一条主线是资本家恩里克面对突如其来的丑闻和被卷入刑事案件时的反应；一条主线是恩里克的妻子玛丽萨与恩里克好友及妻子等四人的情感关系；还有一条主线是八卦周刊狗仔记者、绰号"扒皮女"的胡丽叶塔追踪被杀的主编，同时也是她的导师与发掘者罗兰多死因以及背后更大阴谋的故事。书名"五个街角"是罗兰多的身亡地，也是胡丽叶塔的居住地，这里是利马城最暴力的街区之一：胡安花了将近一个小时才来到巴里奥斯·阿尔托斯区中心位置的五个街角街区，这个五条街道交会的地方就像迷宫一样。胡安年轻的时候，这个区里还全都是克里奥尔人，有很多浪子、艺术家和音乐家住在这里，甚至圣伊西德罗和观花埠很多爱好克里奥尔音乐的白人都会来这里欣赏最好的歌手、吉他手和打击乐艺人的表演，然后还会和乔洛人、黑人一起跳舞。费利佩·宾格罗和其他伟大的克里奥尔音乐大师是巴里奥斯·阿尔托斯区鼎盛时期的代表。

现在，这个街区没落了，这里的街道变成了利马城最危险的地方。但是威利还是选择在这里开他的赌场。看上去他也赚了些钱，尽管胡安很担心不知道哪一天威利可能会被人捅死。他沿着又长又曲折、人还很多的胡宁大街慢慢走着，忍受着静脉曲张给他带来的痛苦。伴随着他的步伐，这座城市好像也在逐渐变老，路边有许多卖鲜花、食物、水果的摊位，还有许多流动小贩，殖民时期的旧房子看上去好像马上就要坍塌似的。衣着破烂的小孩、流

浪汉、乞丐蜷缩在街角或是路灯柱下。除了殖民时期的教堂，这里还有许多圣像和十字架，有时它们周围还会有虔诚的信徒为圣子和圣徒点上蜡烛，跪着，边抚摸圣像边祈祷。走过金塔·海伦住宅区的修道院之后，胡安拐进了一条小巷，"出租车司机"威利的赌场就在这里。[11]

"五个街角"是真实存在于利马的一个社区，澳大利亚、比利时、日本、法国和美国的使馆曾经都坐落于此，是利马城最繁华的街道区域之一。但是在衰落之后，它就成为了犯罪率最高的危险区域。《五个街角》的译者提到过关于书名由来的有趣故事。巴尔加斯·略萨有一个习惯，就是要在写小说之前先确定好书名，他认为这样有助于组织和串联故事。可是在写《五个街角》时，他却始终没有找到一个令他满意的书名，于是他决定走上街头去寻找灵感。在五个街角，一位大妈对他说："您肯定不是我们这儿的人，这个区里太危险了，只有一直住在这里、彼此认识的人才会安全。"这话并没有吓倒略萨，反而使他回想起了此地往日的繁华，再看着眼前一片衰败的景象，他突然觉得书中两位最主要的人物就应该生活在这里。在五个街角，五条街道从一个中心点上延伸出去、通向远方，就像书中人物、利马，或者说秘鲁的历史和命运一样，充满未知，让人琢磨不透。

在拉丁美洲作家笔下，国家、政府、社会的纷争与苦难是永远的灵感来源和关注对象。其中，略萨更是一个有些特殊的人物：除了是一名作家，他还参与过秘鲁的总统大选，正是被现实中的

11　略萨. 五个街角 [M]. 侯健，译. 北京: 人民文学出版社, 2021:308.

藤森击败，才遗憾落选。在小说中，总统顾问勾结官员和律师，任意践踏人命，有秘密警察为其所用，还掌握着媒体资源，或颠倒黑白，或打击对手。这已经不是影射，而几乎是纪实文学：略萨曾经的政敌藤森在辞职之后，就被秘鲁法院控诉贿赂、贪污、滥用职权。

作者让"扒皮女"记者胡丽叶塔居住在"五个街角"显然有其深意。胡丽叶塔居住在最低等的街区，是社会底层人士，职业也是主流不以为然的狗仔。她热爱爆料，对窥探隐私毫无心理负担，似乎是个道德观念有问题的人，但就是这样一个角色，坚持的却始终是事实和真相。当她与代表秘鲁最高权力的总统顾问正面交锋时，本被认为只是个容易屈服的小人物，却做了绝大部分当权者没有勇气做的决定。她就和"五个街角"街区一样，满是缺陷，为上层所不齿和惧怕，但有着旺盛的生命力和直面真实的胆量。

"街道是母体，是城市的房间，是丰沃的土壤，也是培育的温床。其生存能力就像人依靠人性一样，依靠于周围的建筑。完整的街道是协调的空间。"[12] 从另一方面说，我们生活的环境也无法与街道分开。即使在当下，人们已经越来越接受快递和外卖将商品送到家中，汽车与百货商场代替步行商业街区，街道所代表的群居社会的公共空间仍然有着无与伦比的重要意义。它在今后也许仍会继续改变，再继续由作家以不同的形象书写进作品之中。

12　芦原义信.街道的美学[M].尹培桐，译.天津：百花文艺出版社,2006:31.

街道的情绪：
电影中的漫游、探险与怀旧

杜天笑

青年编剧、导演、电影学者。
北京电影学院电影学博士在读，
国家艺术类人才特别培养计划公派留学生

　　留存在我们记忆中的电影，或许只是完整故事中并不起眼的一枚碎片，一个场景，一张面孔，一种感觉。大卫·汤姆森说："它们是存在于我记忆中的时刻，只要其片名被提及，这些时刻便立刻跃上我心灵的银幕。"[1]也是得益于这种影像的记忆，当我们渴望沉浸在某种情绪中时，飘忽模糊的思念、惆怅或是向往才有了具体的形状。因此，可以说电影是对记忆的记录和播放（德里达），也可以说是电影重塑了大脑，篡改了记忆（福柯）。

　　记忆中总有那么几条真实的街道，被附着上电影的滤镜，抑或说是电影的记忆与现实重叠，还原了某种理想化的情绪，如罗兰·巴特在《明室》中所说的"是两个时刻的重合，现实与过去的

1　　汤姆森.造就电影的时刻[M].兰若，译.长沙：湖南人民出版社，2019:2.

图1 《美国往事》中的纽约街道

图2 《雾中风景》中的街道雪景

重合",或斯蒂格勒所说的"影片流(flux)和意识流的重合,让具有电影特性的意识活动启动和释放"[2]。因此,那些能够让我们记住的电影里的街道,绝不仅仅是充当着线索与载体的背景,它们同时也是记忆本身,带着某种自足的情绪。譬如,251分钟的《美国往事》中那种厚重而杂陈的情绪,尽可定格在能望到曼哈顿大桥的纽约街头 (图1),影迷即使今天来到这里,依然可以在两侧汽车的鸣笛和游客的喧闹中,听到一个世纪前的枪声,看到面条一行五兄弟在这里走过的岁月。或是《雾中风景》中那条雪中的街道 (图2),以及街上奔跑着的姐弟俩和雕塑般的路人,在电影结束后的若干年依然在意识中深潜,形成关于萧索与荒芜的印记。还有《盗梦空间》里那条铺满天空的折叠街道,《午夜巴黎》里随着话语悄悄蔓延的夜路,《花样年华》里两边被昏黄路灯和遮挡物分割成一道道阴影的狭长路段,《阳光灿烂的日子》里马小军单车后座上载着米兰碾过的林荫道,如此之类,不胜枚举。

上　被选择的街道

　　20世纪最重要的电影理论家之一克拉考尔认为电影的本性是"物质现实的复原",意思是说,电影这一艺术的美学本质是基于其技术本质的,即照相术,而照相与历史上以往所有艺术相比,最大的特征就是还原物质现实的能力。再逼真的绘画也是画家用画笔和颜料对现实的"转译",而照相则是对自然的直接呈现。乍一听,摄影似乎成了一种没有门槛的艺术,好像人要做的事只是

2　李洋. 电影与记忆的工业化: 贝尔纳·斯蒂格勒的电影哲学[J]. 上海大学学报(社会科学版), 2017, 34(05):13-19.

按下快门，现实就自然地被机器记录下来了，这也是电影的艺术性受到质疑的原因。但这样的争议并没有持续太长的时间，因为物质现实所代表的某种永恒的真相本身就是艺术的终极使命。摄影机背后的人需要去找到最纯粹的自然，而不是让机器完成这一切，比如肉眼看不到的尘埃、不期而遇的阳光，被忽略的偶然的现实，含糊不清的现实，以及现实背后所暗示的人生之无涯[3]。

街道，作为克拉考尔所说的物质现实的藏匿之处，成了早期电影彰显记录本性的一种符号。换言之，将笨重的摄影机挪到街道上，选择的不仅是拍摄对象和场景，也是一种电影和艺术的观念。1897年，在电影诞生的第三个年头，伦敦的所有电影摄影机都用来拍摄维多利亚女王在位60周年的庆典（图3）。全英国大部分地区的老百姓第一次通过电影看到了女王的士兵在街上走过的真实的样子，也通过这一盛典认识了什么是电影。在这种记录现实的风格发展的同时，梅里爱在摄影棚里用电影造出了另一个魔术的世界，他通过人造的布景、演员的表演和技巧性的剪辑，让人们看到了三头六臂、月球旅行等现实中不可能出现的情景。

这两种风格都在电影诞生初期生根发芽，迅速发展。到了20世纪20年代，"街道电影"成为一个专有名词，因为街道不仅是一个画面的物质载体，也成了一种类型，所代表的是在摄影棚制作的、被称作"室内剧"的类型的反面。街道电影（Street Film）在电影史上专指20世纪在德国出现的以街道为主要背景，反映德国社会现实和平民日常生活的电影，代表作品有卡尔·格吕内的

3 克拉考尔. 电影的本性[M]. 邵牧君，译. 江苏：江苏教育出版社，2006:29.

图3　1897年维多利亚女王在位60周年庆典影像资料

《街道》（1923）⁽图4⁾、帕布斯特的《悲情花街》（1925）⁽图5⁾，以及布鲁诺·拉恩的《小镇罪人》（1927）。

　　街道电影摒除了德国电影一直擅长的表现主义的疯狂幻想，打破了室内剧的狭小世界，反映了德国电影在无声时代末期走向现实主义的努力，也是世界电影史的写实主义支脉中重要的一环。

　　这种来自现实的召唤在20世纪50年代成为"将摄影机扛到街上去"的意大利新现实主义运动。其中最重要的几部新现实主义影片，比如《偷自行车的人》《罗马，不设防的城市》《德意志零年》，重场戏都在街道上发生。如《德意志零年》中的街道所示⁽图6⁾，背景里残破的建筑本身提供了一种关于战争的叙事，他们和故事中的人一样，成为了记录与表现的主体。不仅是在意大利，欧洲各国都在战后把镜头对准了街道，开放的街道中随处都是罪恶的证据，废墟里的每一块砖石都具有比虚构更强烈的力量。战

图 4 　《街道》中的街道

图 5 　《悲情花街》中的街道

图6 《德意志零年》中的街道

后的重建工作似乎进展顺利，人心的建设却远没有那么迅速。当城市焕然一新、经济蓬勃发展、技术日新月异的60年代来临，原本生活无忧的青年却成了"迷惘的一代"和"愤怒的青年"。银幕上的街道不再是残垣，而是成为真正的摩登都市的血脉。

因此在街道上活跃的也不再是底层市民，而是穿着皮鞋和套装的年轻人。街道所具有的符号价值从苦难和市井，转向了城市的喧嚣与欲望。在英国电影《诀窍》中，一个农村女孩来到伦敦追寻梦想，她在废品市场捡来一张带轮子的床，和朋友们推着这张床穿梭在伦敦的大街小巷（图7），这成为全片的高光时刻。在这个场景序列中，四通八达的街道就像他们的生活一样，哪里都可以去，却不知道要去向哪里；自由，同时空无一物。在安东尼奥尼的电影中，街道的意象则更具符号性，如电影《蚀》（图8）的结尾，男女主角相约于某处见面，然而在这个模糊的约定后，导演展现了将近7分钟的画面，全部是关于罗马街道的空镜，主角再也没有出现。树叶，白墙，洒水车，以及浸润泥土的水，这些无

图7　《诀窍》中的街道

图8　《蚀》中的街道

生命的主角在取景框中，让观众从满怀期待，到失去耐心，最后进入一种"无所谓看什么"的状态。这种关于现代人精神世界的隐喻已经不仅是可供读解的概念，而是在观众坐立不安的切身体验中成为了具体的行为，米切尔·施瓦泽认为这是安东尼奥尼对这个时代"动荡、沉闷和崇高的伟大隐喻"[4]。

在这一场"街道在电影中"的影像之旅中，被选择的街道主要扮演了两种角色，一是物质现实的转喻，一是心理现实的外化。那么，为什么是街道，他与公园、广场或是别的城市空间相比，有什么独特的气质？借用列斐伏太的空间三元理论，银幕对街道的偏爱大致也可以从三个层面来看，首先是物质性的空间特性，其次是想象的和精神的空间，最后是一种符号化的抽象空间[5]。从物质空间特性来看，街道具有某种"中间性"——它既是静止的，也是流动的，属于公众，却又似乎只属于某一小范围（街区）的公众；它是一个整体，同时又方便切割为多样化的次场景，它不是目的地，而是两个目的地之间的过程。同时，它尤其具有"包容性"——在街道中的人可以暂时失去名字，而具有同样的身份，即路人，因为在街道中没有任何"必须要怎样"的限定，除了走路；而且大多数街道在时间轴上大体保留了历史最初的框架，巨变更多只在两侧的风貌，因此街道就成为了一种时空的综合体，一种可以在暮年回望儿时的场域。

基于这些物质特征，街道在"想象的空间"层面成了不确定

4 万萍.侯麦电影:性别与空间的叙事[J].贵州大学学报(艺术版),2010,24(02):65-68.
5 爱德华·W.索亚.第三空间:去往洛杉矶和其他真实和想象的地方[M].陆扬，等译.
 上海:上海教育出版社,2005:149.

性的隐喻，也是情绪发酵的温床。一方面，它的中间性可以成为叙事的天然过渡，而在这个过渡的间隙，情感的叙事得以恣意发展。因此，电影中的街道成为一种感受的空间，在戏剧冲突暂被搁置的过渡环境中，探索内心世界成为核心命题。无论是探索青春的马小军（《阳光灿烂的日子》），探索未来的小武（《小武》），探索婚姻的夏洛特（《迷失东京》），还是探索所有意义的艾薇和安妮（《安妮·霍尔》），街道都是他们最好的去处。另一方面，街道的包容性总是可以给偶然性留出机会，或者给模糊的道德边界让出空间，让暧昧和不可言说的情绪自由漂浮。比如侯麦的电影就很喜欢偶然的相遇，《面包店女孩》《冬天的故事》《苏珊的爱情经历》等就是建立在生活的机遇性和空间流动性基础上的依赖未知的邂逅。而在"爱在"三部曲、《世界上最糟糕的人》这类爱情题材的电影中，街道曾成为难以界定的关系某种悬置的借口。最后，列斐伏太所说的符号化的空间在电影中偏向某种更纯粹的形式，比如科幻电影和类型片中街道所具有的审美效果，包括《银翼杀手2049》中的赛博朋克街区，《盗梦空间》中倒转的街道，或是《速度与激情》中全面服务于追逐场面与感官刺激的街道景观，等等。

下 被赋形的情绪

在过去的半个世纪里，电影学科对于街道的讨论主要围绕着"街道与城市"的关系展开，沿着福柯对空间背后权力关系的分析，将银幕上的一切分割成意识形态的符码，暴露在阳光下。比如《阿甘正传》中，阿甘跑过的地方并不是沙漠、湖泊和街道，而

是美国历史的符号，阿甘奔跑的姿态则成了美国梦的名片。但我始终认为，电影的生命力总是源于"人"的个体本身，城市是人的城市，哪怕是意识形态机器，也只有基于人的共情才能起到作用。因此，下文将聚焦街道与人的情绪的关系，暂且放下对概念和符码的执着，只是感受"感受"本身。前面我们谈到，街道与电影的亲缘关系表现在中间性、过渡性、开放性、包容性、模糊性、暧昧性以及偶然性，所有这些似乎都具有某种"不确定性"。从"不确定性"出发，可以将萦绕街头的千头万绪大致分成三种情绪——在不确定中看不到尽头的漫游，试图冲突不确定的探险，以及尘埃落定后的怀旧。

　　首先是漫游。本雅明在《发达资本主义时代的抒情诗人》中首次提出了"都市漫游者"这一富有意味的形象，他们以轻松的步伐行进，观察着周围的一切，与人群保持着既密切又疏离的关系。[6]漫游者在现代生活中似乎越来越少见，取而代之的是匆忙的赶路人和低头族，但作为银幕形象始终鲜活，或许是因为人们可以借此完成精神的漫游，而不必劳驾疲惫的身躯。《在希尔维亚城中》无疑是一个关于漫游的绝佳例子（图9—图16），90分钟的电影讲了一个似乎过于简单的故事。法国某小镇的年轻画家在街头写生的时候，发现红裙子女孩很像自己曾经认识的希尔维亚，继而一路跟着女孩穿过城市的大街小巷。两人对上话后，女孩否认

6　又译作"游荡者"，见［德］本雅明《发达资本主义时代的抒情诗人》（修订译本），张旭东、魏文生译，生活·读书·新知三联书店2007年版；或"休闲逛街者"，见［德］瓦尔特·本雅明《发达资本主义时代的抒情诗人》，王才勇译，江苏人民出版社2005年版。

图9

图10

图11

图12

图13

图14

图15

图16

图9—图16 《在希尔维亚城中》

了画家的判断，留下他在街头怅然若失。电影的前30分钟是男孩在街头咖啡厅观察形形色色的人，直到看到玻璃窗后面的红衣女孩；中间30分钟是男孩跟在女孩背后，走在这个以希尔维亚命名的城市的街道上；最后30分钟则是两人终于在公车上相遇，短暂交谈后悻悻而别，男孩继续回到了影片前30分钟的状态。经此描述，爱好戏剧冲突的观众或许会担心电影无聊、沉闷和老套，包括我在内。但当你不以为然地开始注视男主角的眼睛，你就会毫无防备地走进他的目之所及，即使是在没有事件的街道上，也能从墙上的涂鸦、路边破碎的酒瓶、重复出现的路人中收获一种心照不宣的叙事。而且，随着观看时间的流逝，你会发现自己拥有了愈发敏感的触角，你可以识别出环境声中的只言片语，甚至脚步声中的男女老少，你可以从主角观看方式的变化中，达成与他的无言默契。

漫游者具体在做什么，或者说他的漫游意味着什么，以至于要用90分钟去铺陈一句话的经过？《在希尔维亚城中》的主角始终只是在做一件事，就是"看"。

当观众在看他"看什么"的时候，似乎比主人公更期待"找到些什么"，因为我们总是渴望凡事有答案和意义。于是，观众会理解为他在找灵感，找绘画的对象，找人群中最漂亮、最上镜的那张面孔。但如组图中图9所示，他没有在任何一张脸上停留太久的时间，就在观众以为某一个灵动的侧颜将会成为驻足的理由时，镜头里出现了另一张脸，一个新的空间和一段与前一个印象毫无关系的故事。在这样的凝视与切换的反复进行中，期待一直悬置在空中，酝酿出一种平静的情绪。观众开始理解并享受这个

游戏规则，"看"并不意味着"找"，看本身就是目的。正如本雅明所说，"漫游者跻身于人群中寻求陶醉的本质，向素不相识的过往者投注诗与博爱"[7]。这种感觉持续到男孩"跟踪"女孩的路程中（如组图所示），从叙事的角度，他的跟踪无非是出于这样的目的——确认这个女孩是不是希尔维亚，他大有机会当面询问，或者只需大喊一声"不好意思请留步"之类的话。但他没有，观众也不希望他这么做，因为观众和他都只是想"看一看"，就和我们日常生活中常说的"再看看吧"的看一样，没有下一步的计划。我认为这或许就是漫游的情绪，漫游是一种综合的感受，你很难找到某一种心情去概括它。比如所谓的期待，或者迷茫，都多少有点一厢情愿的意思，因为漫游更像一种瞬时的期待，非功利性的寻找，自我陶醉式的迷茫，带着惰性的思考，以及包容万象的空虚。

　　与之类似的，还有情绪悬浮在东京街头的《迷失东京》，淹没在现代科技与虚拟现实中的《她》，周游世界、治愈心灵的《食物、祈祷和爱》；还有伍迪·艾伦的《午夜巴黎》《安妮·霍尔》《曼哈顿》，伊桑·霍克与朱莉·德尔佩主演的"爱在"三部曲，只是漫游者由一个人变成了一对情侣，从一人足以完成的全情地"看"，变成了两人喋喋不休地"说"。他们用反复的语言、随意的话题与松散的逻辑在街道中兜着圈子，心甘情愿地走在一条不想回家的路上。

　　比漫游更主动的一种情绪来自走向街道的探险。在这里，街

7　　本雅明. 发达资本主义时代的抒情诗人 [M]. 张旭东，魏文生，译. 北京：生活·读书·新知三联书店，1989：74.

道是一个相对于家庭生活和封闭空间的存在，一个打开家门就可以进入的自由之地。其实早在20年代那部让"街道电影"得名的德国电影《街道》中，街道就具有强烈的挑逗性。电影讲述的是一个百无聊赖的小市民，被街道上的光影诱惑，然而当他抛下年老色衰的妻子冲向街道，却被街上的妓女、赌徒、小偷和穷凶极恶之人所吞噬。或者是在60年代的青年电影中，经常可以看到叛逆的青少年与父母发生争执后摔门而去后，往往会进入一段空旷的街道，在这里，少年恼羞成怒的神情渐渐舒展，似乎未来也会变得开阔，至少脚下还有一条路在前向延伸。可见街道在人们心中的想象，一直有着关于逃离的那一面。毕竟对于某个"不想待"的地方，任何不是它的目的地，都是一场不错的探险。

在2021年获得戛纳电影节金棕榈大奖的瑞典电影《世界上最糟糕的人》中（图17），30岁的朱莉有一段稳定的感情，男友优秀成熟，无微不至，两人唯一的冲突似乎只是朱莉暂时不想生孩子。在一场由孩子引发的争吵后，朱莉在生活里偶遇了另一个男

图17 《世界上最糟糕的人》中的街道

人，自我斗争后她决定离开男友，放弃这一段令旁人艳羡的关系。朱莉在男友眼里是糊涂的，"你说你想要改变，可你又说不清你到底要改什么"，"你只是暂时的情绪不稳定"。朱莉百口莫辩，"我在尝试与你坦白我的感受，而你在定义我的感受"，"我说不出我的感受，好像我就输了，但我的感受本身最重要，不是么？"。在无形的压力中，朱莉的大脑里出现了一个幻想中的场景——她毫无交代地冲出家门，轻松地在清晨的街道上一路小跑，路上的行人全部定格，没有人会对他说什么，问她去哪里，甚至看她一眼，只剩下她自己穿过若干个街区，站在了她想见的人面前。整部电影中，主角最快乐的时候恐怕就是这一路小跑了，因为探险的结果未必尽如人意，冲破舒适圈的勇气也会被时间和现实消耗殆尽，对被困住的人而言，冲向街道就是一场说走就走的旅行。有的人是跑着去的，比如朱莉，比如《一天》里在爱丁堡的街头转角狂

图18 《一天》中的街道

奔的安妮·海瑟薇 (图18)；有的人是跳着舞的，比如《爱乐之城》《西区故事》《跳出我天地》的主角们从室内走向街道，用舞步完成了自由宣言；还有的人在街口停了下来，心照不宣地点起一根烟，如《花样年华》里的苏丽珍和周慕云一样，搅动着平静生活之下的暗潮汹涌。

最后，当漫游者的闲情与探险者的激情都在生活的洪流中渐隐，街道成了怀旧的证据。《巫山云雨》的导演章明曾说："你脑海里面要创作一个东西的时候，肯定会浮现念念不忘的镜头，那些能触动你的视觉的因素，都是你那个年代留给你的。"他的《巫山云雨》中熙熙攘攘的小镇街道上，醒目的公示牌展现着三峡工程的进度表，冷峻地提醒着人们"这个地方要消失了，不存在了"，此刻你记住的景象或许就是这里最后的模样。街道是被两侧的建筑所成就的，人们会去"拆房子"，但不必拆街道，这一块空出来的空间反倒获得了某种永生。当两侧风景不再，人们说"时过境迁"，若一切照旧，站在街口的人又会感慨"物是人非"。街道成为了瞬时性与永恒性之间的一个点，促成了塔可夫斯基式的乡愁——一种时间和空间的独特感受，基于当下对过往的怀念，站在此地对彼处的思慕[8]。正如开头提到的《美国往事》中曼哈顿的街头，如同无言的历史被风吹起了书角，让人窥见了时光的深邃；或是《乡愁》(图19)中圣愚走过的氤氲的街道，影谶成精神涉渡的符码。国内的电影也充满着怀旧的街道意象，《站台》里一行人在街道上喊着"计划生育"的口号，主角去街边的"温州发廊"烫

8　　孟君.《小城之子》的乡愁书写：当代中国小城镇电影的一种空间叙事[J]. 文艺研究，2013(11): 92－100.

图19 《乡愁》中的街道

图20 《恋恋风尘》中的街道

头；《恋恋风尘》(图20)中阿远从未牵起过阿云的手，只是望着她白衣飘飘的背影越走越远，经过转角，再也不见。

　　电影《他们最好的》中，男主角说："人们为什么喜欢看电影？因为电影本身就是一个框架，这个框架里的任何事情都是有意义的，哪怕是出错了，也在计划之中，总归是有意义的。"《天堂电影院》里也有句话："生活不是电影，生活比电影苦"。但无论如何，感谢电影给予万物以形象，哪怕是最含糊不清、瞬息万变、各执一词的情感与情绪。

上海，1926

徐家宁

历史影像学者，
长期从事中国老照片的研究和收藏

上海开埠与租界形成

　　1842年8月29日，杭州将军耆英、署乍浦副都统伊里布和两江总督牛鉴代表清政府与英国驻华公使璞鼎查在停泊于南京下关江面的英国军舰"康华丽"号上签署了《中英南京条约》，其中第二条规定："自今以后，大皇帝恩准英国人民带同所属家眷，寄居大清沿海之广州、福州、厦门、宁波、上海等五处港口，贸易通商无碍；且大英国君主派设领事、管事等官住该五处城邑，专理商贾事宜，与各该地方官公文往来。"上海成为清朝最早开埠的五个口岸城市之一。1843年11月8日，巴富尔作为首任英国驻沪领事到达上海，9天后宣布正式开市。上海的命运自此改变，城市的面貌也因之改变。

1845年11月29日，苏松太兵备道宫慕久与英国领事巴富尔共同公布《上海土地章程》，确定了租界的地理范围：上海英租界划定黄浦江以西，洋泾浜（今延安东路）以北、李家厂（今北京东路）以南，界路（今河南中路）以东。后又扩展为北至苏州河，西至泥城浜（今西藏中路）的区域；法租界起初范围南至护城河，北至洋泾浜，西至关帝庙诸家桥，东至广东潮州会馆沿河至洋泾浜东角，1914年，法租界扩至北自长浜路（今延安中路），南到斜桥，东达麋鹿路（今方浜西路）、肇周路、斜桥，西至徐家汇（今华山路）一线；美租界在苏州河以北的虹口地带，其划定的大约范围为西起今西藏北路，东至杨树浦路。

1853年9月7日，小刀会占领上海县城，租界里的外国侨民决定共同应对可能发生的危险。1854年7月11日，上海英、法、美租界组建了"联合租界"，成立了市政性质的机构"上海工部局"，建立警察武装。1862年，法租界从联合租界中退出；次年，英、美租界正式合并为公共租界。上海租界区划自此形成。

外滩规划与道路建设

为了尽快在上海开展业务，开埠后来到上海的外国人争先在黄浦江边，即今外滩地区擅自向当地乡民租赁土地，准备建设洋行、货栈及居所。用"擅自"这个词形容当时的状态，是因为不论苏松太道还是英、法、美等国的领事，对于如何安置、管理外国侨民，设定怎样的法律法规都没有具体方案，一个有效的管理体系是在长时间的讨论与实践中逐渐形成的。

对于房屋建筑的样式，特别是私人住宅，人们往往依据自己

的发展需求、经济实力、社会地位、宗教信仰，以及各自在不同的社会经历中形成的不同文化概念、生活习俗以及兴趣爱好进行设计。1844年底登记来沪的外国人已经有50人，他们大多是来自广州的长期经营鸦片贸易的洋行大班或洋行从印度及香港派遣来上海的代理人，因此初期在外滩建设的洋房属于殖民地外廊式建筑，或按当时商界习惯，称为"南亚式"。1844年还是"中国式"的外滩，仅两年后就完全换了模样。当时目击外滩景观变化的施于民神父说，他看到"这里的房屋不是欧洲式的，而是各种式样的……"如果说从一开始外滩这片新兴社区就具有多元化、多层次特征的话，那么主要就是体现在房屋的建筑形态与建筑结构上。无论如何，这一切启动了传统社会的农村土地向近代国际商业化开发的历史进程。

19世纪60年代到90年代末，国际经济形势发生了巨大的变化：苏伊士运河的通航大大缩短了欧洲至远东的航程；电报电话的发明助力了国际通信事业的迅速发展；欧洲工业革命的一系列成果在大工业领域中成功应用；欧美各国冶金技术的提高带动了机器制造业、造船业、纺织业等迅速发展。这一切都直接或间接地推动了西方各国对华贸易的发展，上海经济的外部环境发生了变化。于内，因躲避太平天国运动涌入上海的人口急剧增长，推动了房地产业的发展。随人口而来的流动资本和技术从内部影响了上海的经济结构，金融业在这个城市的经济活动中占比越来越大。

具体说来，由于美国南北战争引发的棉花危机与国际棉花市场结构的变化，经由上海出口的原棉量急剧增长；1871年沪港间商业电报的开通，使商情的获得，以及汇兑、贷款较前大为方

便，因此众多中小资本得以流入上海市场；传统的鸦片贸易逐渐式微，除了开埠以来就占比很高的大宗棉毛制品进口和大宗丝茶出口，一批非传统贸易领域的中小商人来沪投资，他们在开放的外滩社区内迅速建立起一大批门类众多的中小工商企业。贸易地区的拓展和商品种类的增多，都推动了贸易额的增长。加上太平天国运动以后，整个中国处于相对安定的政治环境当中，上海的经济发展得以进入较为迅速的阶段，为上海确立中外贸易中心的地位创造了条件。

外因和内因的共同作用改变了上海的经济结构，贸易和金融如同鸟之双翼，外资、中资以及合资银行都开始在外滩布局。对于银行等金融机构来说，对外需要营造稳定、安全、可靠的企业形象，反映在建筑样式上就是大量采用复古风格和元素，用厚重的石材装饰立面，这样的建筑越来越多地出现在上海，特别是外滩，也确立了现在外滩建筑的风貌。

道路作为社会公共设施，其形式、规格、资金筹措方式，以及推举代表建立主持公共工程的机构等议题，开埠之初便在外侨社会中达成共识。开埠之前，从苏州河到上海县城之间这片后来成为租界的区域，只有几条"公路"从乡村通往黄浦江。那时，秋冬农闲季节，外滩地区的乡民会在今九江路南侧靠近黄浦江的位置斗鸡取乐，民间俗称那里为"斗鸡场"。1844年，为迎合迅速崛起的船舶修造市场，一批外国商人在原先斗鸡场一带的空地上架设简易的绞绳机械，生产销售船用缆绳，不久这里便成为外国船主、水手和各类商人集中的营生场所。于是，斗鸡场北侧的道路率先被拓宽至"海关量度二丈五尺"，并被命名为"打绳路"，

即后来的九江路。

据1845年《土地章程》中道路拓建的条款，"出浦大路四条，自东至西，公同行走。一在新关之北，一在打绳旧路，一在四分地之南，一在建馆之地南……"。这四条路从南至北分别对应今汉口路、九江路、南京东路和北京东路，其中南京路又被称为"大马路"、九江路被称为"二马路"、汉口路被称为"三马路"、福州路被称为"四马路"。1851年，"四分地"以南的道路，即大马路，以"泥土拌和黄沙、石子"铺筑了一条新路，这条路往西一直通到刚建成不久的"抛球场"（The Park），因此命名为"Park Lane"，当地人称之为"花园弄"，也就是现在的南京西路。1864年，工部局觉得有必要改变混乱的路名状况，使之变得有规律可循，于是决定租界内凡东西向道路皆以中国的城市命名，南北向道路以中国的省份命名。

1848年，有组织、有规划地城市道路建设在外滩展开。这一年拓建了原有的黄浦江纤道，工程按标准的"海关量度二丈五尺"宽度修筑成正规的城市道路。1862—1866年间，工部局又在这条滨江大道上种植了草坪和树木，大大优化了外滩的环境。

虽然自1843年上海开埠后外滩的面貌一直在改变，但最初阶段还是缓慢的、局部的，或者说是渐进的。进入20世纪20年代以后的十年，这一进程突然加快了，并最终奠定了今天外滩建筑轮廓的大致面貌。因此也有人称20世纪20、30年代是上海历史上的黄金时代。

接下来，就跟随老照片游走一番1926年正值黄金时代的上海的两处最具代表性的街道：南京路和外滩。

南京路

南京路是上海最有历史的商业街道之一。上海开埠之初，南京路只是一条从乡村通往黄浦江的"公路"，1848年辟筑，称花园弄。随着路西端抛球场的修建而在1851年拓宽，两年后西绅跑马场（今人民广场所在地）的修建使这条路继续西延，由于经常有赛马通过这条路，因此花园弄又被称为"大马路"，中文的"马路"一词也来源于此。1864年，工部局对租界内的道路进行统一规划，将这条路命名为"南京路"。南京路拥有中国近代城市化的多个"第一"，比如1882年7月南京路最早在道旁安设了电力路灯，1906年中国第一条电车线路是从外滩沿南京路到抛球场，等等。随着公共租界人口的增加，以及浙江、江苏、安徽一带的手工业者因为太平天国运动涌向上海，上海商业的发展被带动，加之这条重要交通干道自带人流量，南京路两侧的商业蓬勃发展，这条商业街道的崛起就是上海整个商业环境的缩影。上海本地的老字号大都曾在南京路设店。比如，1848年创办的老凤祥银楼就曾在南京路和山西路路口西北角开店。在中国人传统的价值观里，金银首饰不仅是一种装饰和身份的象征，更重要的是一种财务保险，特别是在战乱的时候，往往一枚金戒指就能拯救生命，因此金店的生意无论什么时候总是充满活力。还有1870年开始在南京路设店的邵万生南货店，其老板"邵六百头"是1852年从宁波去上海黄浦江边摆摊卖糟醉食品的渔民，经过多年的努力，最终在南京路扎根，如今已经成为上海的老字号之一。还有在1860年前后成立的老九章绸缎庄，其创始人严信厚是清末商界"宁波帮"的创始人之一，开办过多种实业。(图1、图2)

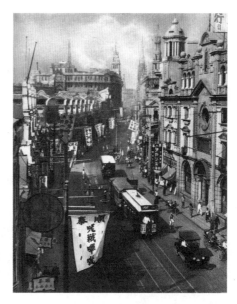

图1　自东向西望南京路，远处可见永安、先施等公司，1926年

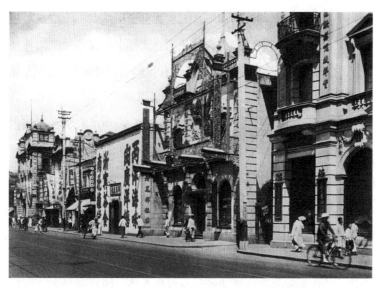

图2　从右至左分别是南京路上的老九章绸布店、老凤祥银楼和邵万生南货店，1926年

上海租界内人口和商业的发展速度远超当时划定边界的外国人的想象。以南京路为例，西洋式外观、主要面向外国人的商铺集中在界路，即河南路以东；而此界限以西更多是中式二层商铺，店家、顾客主要是中国人，出售的商品也主要面向中国人，直到20世纪20年代出现了华人开办、销售"环球百货"的永安、先施、新新、大新四家公司，才打破这种局面。他们不仅修建了体量巨大的商场，而且提供细致入微的服务，把上海零售业的声誉又带上一个台阶。这种影响直到20世纪80年代仍然存在，外地人出差去上海，必去南京路，南京路上百货公司售卖的商品就是质量的保证。

先施百货由澳洲华侨马应彪等12人集资创办，1914年在上海设立先施公司，1917年在南京路与浙江路口西北角建成先施百货大楼。大楼一至四层为商场，五层为办公区，六、七层是游乐场，屋顶则建造了可举行派对的花园。大楼北部设茶室，南部开设"东亚饭店"。另外，大楼内还设有保险部，经营人寿、水火保险及房地产业务。

永安百货由澳洲华侨郭乐、郭泉兄弟于1907年创办。1918年在南京路与浙江路口西南角建成永安大楼并营业，大楼内同样设有多种设施。大楼靠南京路一侧顶部有一座名为"绮云阁"的塔楼，是上海解放时南京路第一面红旗升起的地方。

曾经在先施百货工作的黄焕南和刘锡基，与澳洲华侨李敏周共同筹集资金，取"苟日新，日日新，又日新"之意创办了新新百货，并在先施公司西侧建设新新百货大楼，1923年动工，1926年落成。新新综合了先施和永安两大百货公司的特点，集百货和

餐饮于一身。新新百货成立时的20世纪20年代初期，正值全国性抵制日货、支持国货运动的高潮，因此一改先施、永安主要经营国外货物的做法，打出倡用国货的旗号，将公司的经营宗旨定位在推销国货精品上，最后同永安、先施形成三足鼎立之势。(图3—图7)

大新百货是南京路上四大百货成立最晚的一个，1929年由广东人蔡昌创立。蔡昌之前在先施公司工作10年，把学到的经营理念带到了自己的公司。大新公司的大厦位于南京路和西藏中路路口的东北角，距离东边的新新百货仅一个街区，这座大楼高10层，历时7年建成。1936年1月10日，大新百货正式开业，从此形成了南京路四大百货的局面。

跑马场经济的崛起也带动了周边地区的发展，南京路往西，连接到跑马场北边的道路称"涌泉路"，即现在的静安寺路，以静安寺前曾经的涌泉得名。1945年抗日战争胜利后，南京路更名为南京东路，涌泉路更名为南京西路。南京西路上最早建设的摩天大楼是1924年由华安合群人寿保险公司投资的华安大楼(图8)，其中不仅有办公用房，还有供居住的客房，历时两年建成，即现在的金门饭店。此后南京西路上才相继建设了"远东第一高楼"国际饭店和"远东第一电影院"大光明电影院。

外滩

相较于上海城内的发展，外滩的形象更像是这座城市的名片，从建筑角度来说，这里最富上海特征，既看得到上海曾经的历史，也有经济发展中东西方文化碰撞的一面。1912年初，一位游历上海的西方记者写道："上海公共租界给游客的印象如同被移植到

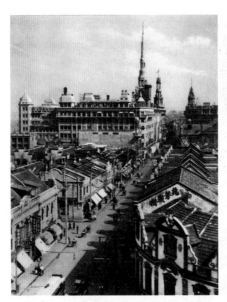

图3　自西向东望南京路，最高的建筑是还未
完工的新新百货，与其紧邻的是先施百
货，右边稍矮的是永安百货，1926年

图4　在南京路上看新新百货的大门，远处有
尖塔的建筑是先施百货，1926年

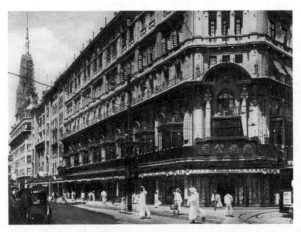

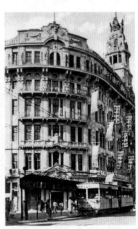

图5　位于南京路和浙江路路口的先施公司大门，远处可见还未
完工的新新百货高塔，1926年

图6　靠近南京路一侧的永
安公司大门，1926年

图7　与图1在同一位置、同一方向拍摄的夜景，可见几大百货公司灯火辉煌，1926年

图8　自东向西远眺华安大楼，左边围墙内即跑马场，1926年

东方的西方大都市中的某一块，其现代建筑可为任何西方城市增光添彩，临黄浦江的外滩上，一幢幢宏伟的建筑构成一幅引人注目的图画。"上海租界划定之初，英国租界与法国租界以洋泾浜为界，从后来的历史看，公共租界的外滩规划与建设都好于法租界，这里介绍的外滩也是公共租界的外滩部分。以下从法租界外滩最北端的气象信号台开始，由南往北，直至苏州河口。

　　1884年，由徐家汇天文台提供气象信息的气象信号台在法租界外滩北端靠近江边一侧竖立。最初的信号台由一座工作人员活动小屋和一根长木桅杆组成，桅杆顶端有表示不同天气的信号旗和用来校对时间的子午时辰球。因为木桅杆在恶劣天气下容易损坏，法租界公董局最终在1907年开始建设新的信号台，不仅以钢筋水泥来兴建，还添设了风速计、信号灯等设备（图9）。

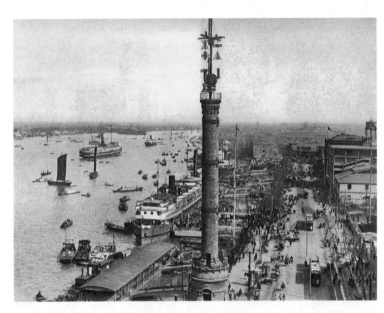

图9　自北向南望外滩边的气象信号塔，1926年

图10　自南向北望外滩边的欧
　　　战胜利纪念碑，1926年

洋泾浜本是黄浦江的一条支流，在上海租界划定后成为英租界和法租界的界河，后来由于河道淤积及城市发展，1915年公共租界工部局和法租界公董局一致同意将其填平筑路，以当时英国国王爱德华七世的名字命名为"爱多亚路"，即现在的延安东路。1924年，为纪念在第一次世界大战中阵亡的协约国将士，公共租界在外滩边正对爱多亚路的位置修建了一座纪念碑，大理石基座上端放着铜铸的胜利女神像 (图10)。1937年，日军占领上海，拆除并熔毁了这座铜像。

从信号台往北，过了爱多亚路就是公共租界，左手边第一座建筑即亚细亚大楼。1896年，麦边洋行买下了位于洋泾浜河口的丰裕洋行姊妹楼，于1913年拆除，并建设麦边大楼，1916年竣工。大楼落成后，壳牌石油下属的亚细亚火油公司等机构进驻办公，因此人们逐渐不再用原来的名字称呼这座建筑，而改称"亚细亚大楼"。(图11)

亚细亚大楼北侧是1911年落成的第二代上海总会，这个会员只面向在沪英侨的俱乐部成立于1862年，在1941年太平洋战争爆发之前一直是上海档次最高的俱乐部。1864年第一代上海总会的建筑在这个位置落成，高三层，周以围廊。新上海总会的建筑更加高大辉煌。其中一楼的酒吧里有当时号称"远东最长的吧台"，长110英尺7英寸，楼内还有弹子房、图书室和吸烟室，三楼和四楼设有客房。

上海总会北侧的建筑原属于英商天祥洋行，最初只是一座低矮的小楼。1914年，天祥洋行联合多家机构共同出资在这里修建了一座大楼，是中国境内的第一幢钢结构大楼。因其投资源自多

图11　亚细亚大楼，左边的道路即爱多亚路，1926年

图12　自南向北望外滩，左边的建筑由近及远分别是亚细亚大楼、上海总
　　　会、有利大楼、中国通商银行、大北电报、轮船招商局、汇丰银行
　　　等，1926年

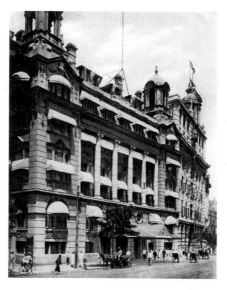

图13 自南向北望上海总会，远处的建筑是有
利大楼，1926年

家企业，故命名为"联合大楼"（Union Building）。1936年，英
国有利银行购得这座大楼的产权，将其更名为"有利大楼"。设计
这座大楼以及同期位于江西路电话交换大厦的香港巴马丹拿公司
因此在上海建筑业名声鹊起，以"公和"为中文名正式在上海营
业，其办公地点就设在有利大楼上。（图12、图13）

有利大楼北侧隔广东路相望的是日清大楼。为了能从长江航
运业务上分一杯羹，总部设在日本东京的日清汽船公司与日本邮
船会社、大阪商船会社、大东汽船会社合并组成名为"日清轮船
株式会社"的新公司，于1921年修建了这座大楼。

日清大楼北侧是中国通商银行大楼。这座建筑是美国旗昌洋
行于19世纪末投资兴建的房产，后来因其投资失败，由轮船招商

局接手，1897年改作刚成立的中国人自己创办的第一家银行——中国通商银行的办公楼。

中国通商银行北侧同样曾是旗昌洋行的产业，丹麦的大北电报公司于1882年买下这块地皮上的房子，1906年在原址翻建了新的办公楼。大北电报公司由丹挪英、丹俄及英挪三家电报公司于1854年联合成立，早年架设并经营从西伯利亚到阿拉斯加的电报线，1871年正式开通上海到香港之间各口岸的电报业务，是中国最早的商业电报。

大北电报大楼北侧最早也是属于旗昌洋行的地产，1877年旗昌洋行退出中国的航运市场，将其在中国各地的码头、栈房、船只以及这处地产都转让给了由李鸿章创办的轮船招商局，1901年，这座外滩边的建筑被翻建为一座有外廊的三层红砖建筑。

轮船招商局北侧是由公和洋行设计，外滩建筑群中占地面积最大的汇丰银行大楼。19世纪60年代初，上海的大宗原棉出口急剧增加，吸引了欧洲的很多资本，随之而来的是各种规模的外资银行。面对这种局面，上海本地的几家老牌洋行，包括英商宝顺、沙逊、公易和美商琼记、德商禅臣在大英轮船公司监事托马斯·苏石兰的倡导下成立了一家"本地"银行，即汇丰银行。最初这家银行仅是租用了汇中饭店的房间办公；1873年买下江海北关南侧的地皮，建设了第一代汇丰银行大楼；1920年又买下了其南侧紧邻的两块地皮，于1921年开始建设新的汇丰银行大楼。正是这三块连续的地皮才保证汇丰银行大楼成为外滩占地面积最大的建筑。

汇丰银行北侧是江海北关大楼。最初这里只是上海道台宫慕

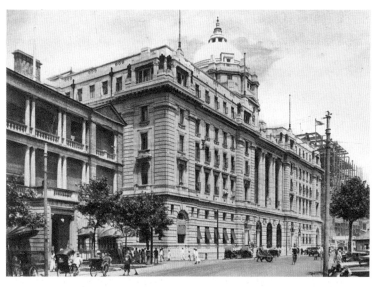

图14 汇丰银行大楼，左边的建筑是轮船招商局所在地，右边正在兴建的是江海北关大楼，1926年

九设立的西洋商船盘验所，第一代建筑外观似中式衙署；1891年开始建设第二代海关大楼；1925年又开始修建第三代海关大楼，1927年底方才落成。因此，1926年在外滩只能看到海关大楼的工地。(图14)

江海北关大楼北侧是1917年入驻的交通银行办公场所。这座大楼此前是德华银行1889年买下的产业，并在1902年对建筑的西部进行了扩建。随着第一次世界大战德国战败，该银行也终止了在华业务，转手于交通银行。1928年交通银行总行搬到这处建筑办公后，很快发觉空间不敷使用，原计划在1937年建设新大楼，但由于日本侵华战争爆发，拖延至1948年才竣工。

交通银行北侧是华俄道胜银行大楼。这家银行成立于1895

年，是有清政府入资的一家合资银行。1896年上海分行在外滩边开设，1902年在原址建设了新的大楼。1917年俄国十月革命后，这家银行在中国的业务萎缩，各地分行和机构最终于1926年9月26日同时停业。

华俄道胜银行北侧是台湾银行。甲午战争后，这家银行由日本在其施行殖民统治的台湾地区开设，1911年在上海设立分行。这座银行大楼1926年底才竣工，因此这个时间点还未完工。

台湾银行大楼北侧是在曾经在中国出版的最有影响力的英文报纸，也是英国人在中国出版的历史最悠久的英文报纸《字林西报》的办公楼及印刷、发行部门。1921年德和洋行设计这座建筑时，其高度雄踞外滩各建筑之首，但1924年落成的时候，这一桂冠已经被汇丰银行大楼抢去。

字林西报大楼北侧是麦加利银行大楼。这座建筑由公和洋行设计，1923年落成。麦加利银行即现在通称的渣打银行，因其最初的办公地点在四川路麦加里而得名。外滩边麦加利银行大楼的原址是1847年来沪的英国丽如银行，这也是上海的第一家银行，1892年倒闭后由麦加利银行接手了这块地产，并在1922年翻建。

麦加利银行大楼北侧是汇中饭店。这座高级饭店在上海历史悠久，自1865年就已经在这个位置经营。1907年，正在经营中的汇中饭店突然失火，整幢建筑几乎被完全烧毁，因此重建；1908年新楼落成。(图15、16)

汇中饭店北侧，过了南京路就是沙逊洋行的新姊妹楼，1926年沙逊洋行将这两栋楼进行翻建，于1929年落成了沙逊大厦，成为外滩建筑群的新高度，也就是现在的和平饭店南楼。

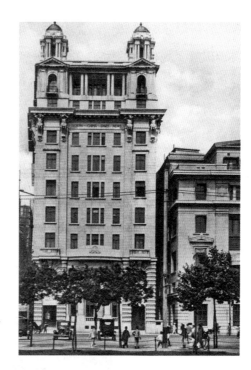

图15 字林西报大楼，右边
露出一半的是麦加利
银行，1926年

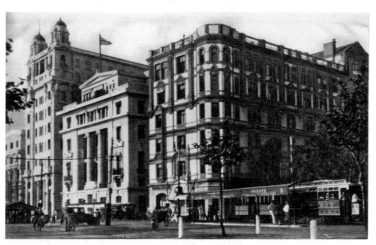

图16 从左至右分别是台湾银行大楼（未竣工）和字林西报大楼、麦加利银行、
汇中饭店，1926年

　　沙逊洋行新姊妹楼的北侧是1907年落成的康科迪亚总会，也称德国总会，是在沪德侨社团的俱乐部，因此无论从建筑外观还是内部装饰都充满了德式风情。1917年，中国加入协约国一方，正式对德、奥宣战，因此康科迪亚总会也在同年被关闭，由中国银行买下。1937年，新的中国银行大楼在这里落成，但彼时正值抗日战争，因此直到1946年才正式启用。

　　1911年，日资横滨正金银行买下康科迪亚总会北侧沙逊洋行的旧姊妹楼，并于1924年建成横滨正金银行上海分公司大楼。

　　横滨正金银行北侧是扬子保险公司大楼。扬子水火保险公司原是旗昌洋行的下属企业，旗昌洋行退出中国市场后，扬子保险

图17　从左至右分别是露出一角的康科迪亚总会、横滨正金银行和扬子保险大楼，1926年

独立经营，1918—1920年间在外滩建成这座大楼。

扬子保险大楼北侧是自19世纪60年代初期即在此地的怡和洋行，这家老牌洋行以向中国贩运鸦片起家，几乎见证了整个中国近代史，是少数几个在外滩没有变更过位置的土地使用者。1920年，怡和洋行拆除原有建筑，建起了新的办公楼。(图17、图18)

怡和洋行北侧是格林邮船大楼，也称怡泰大楼。这块地最初是德商鲁麟洋行的所在，第一次世界大战后，随着德国的战败，这座建筑被英资格林邮船公司收购，并由公和洋行设计，于1922年建成新楼。(图19)

怡泰大楼北侧是法资东方汇理银行。这块地皮上最初是1864年入驻的英资利生银行，后来由法资法兰西银行作为行址。1896年法兰西银行被华俄道胜银行收并后，直到1911年，这块地产才被东方汇理银行买下，并在1912—1913年间翻建为新的银行大楼。(图20)

再往北，就到了当时英国驻沪领事馆，即外滩的最北端。

图18 从左至右分别是康科迪亚总会、横滨正金银行、扬子保险大楼、怡和洋行和怡泰大楼，1926年

图19 怡和洋行大楼，1926年

图20 怡泰大楼，1926年

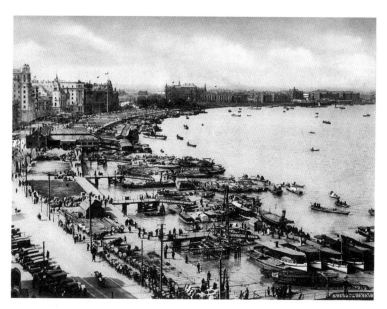

图21 自南向北远眺外滩及虹口区的黄浦江沿岸，1926年

告别云中之城

杜 冬

文旅开发者，作者
曾任《西藏人文地理》主笔及《孤独星球》
中文指南作者。曾任理塘县文旅体投资发展
有限公司总经理，参与丁真IP打造

你的城

对于一座熟悉的城市，每个人都有自己熟悉的版本。

位于四川省甘孜州理塘县的老城区（勒通古镇）也不能例外，尽管这里海拔4000米上下，距离最近的高速公路也要近300公里。

我去拜访过一位理塘的活佛，活佛展开了他所绘制的一幅古代理塘地图，地图中有四条泉水、八部天龙，溪流纵横。"以前没有318国道，人们都是骑马从山上来，早上的时候雾气重，理塘又多生灌木，只见雾气之中，寺院的金顶和高大的官寨，如同仙境。"这位理塘籍的僧人抚摸地图喃喃道，如同叹息，他的墙头有一枝桃花伸入屋内。

图1　2018年，时近赛马节，骑手们在街头遛马（作者自摄）

　　骑士则另外有一个版本。夏季到来时，勒通古镇各村的骑士会盛装打扮自己和马匹，驭马冲上理塘四周的四座神山，煨桑祈福；这四座神山如同擎天四柱，按照最起码可以上溯至明代的契约，保护理塘。骑士们认为，自己和骏马的英姿，对于理塘和神山的契约至关重要。（图1）

　　理塘人诅咒发誓的时候说，"理塘寺院闪金光"，意思是以最庄严的理塘寺来起誓。的确，曾经从理塘城的任何角落，都能看见寺院的金顶。寺院坐落于一座据说类似于大象鼻子的高地上，两边的两条河水如同象牙，分别是莲花生大师甘露泉和无量寿佛甘露泉。当地的学者带我来到这片高地上，给我讲述这里曾经的清代粮台、关帝庙和山陕会馆，讲关帝庙里的关公和周仓，还有一座1945年修的抗战纪念碑。

八部天龙、四方天柱、金色寺院、甘露河水、关帝庙和山陕会馆，这是僧人、骑士、学者心中的理塘，坚不可摧，每天夜里熠熠发光。

但是作为一个外地人，我看到的理塘并不如此。

我看到的理塘是这样：318国道穿县城而过，把一些被高反折磨得呼吸沉重的家伙带到这座六七万人口的小城；卡车司机和川菜馆子师傅这些最活跃的人，都集中在新318沿线，那里是理塘流动最快的地方。远方的草原即将修建川藏铁路。在老城区的勒通古镇，无量寿佛溪水两边的老房子已经被拆除了大半，水泥房挤挤挨挨，和内地毫无区别；大象鼻子高地上历史悠久的村落基本已经人去屋空。土司的官寨早已无存，抗战纪念碑更是不知去向。

但这与我何干呢？

我只在夏天最美好的季节来到这里，打开啤酒，看骑士赛马、姑娘跳舞，临行前去市场买点牦牛肉和巴塘苹果干，去寺院里向时轮金刚的壁画告个别。我热爱如今理塘的喧闹和杂乱（图2），我喜欢这里莽莽撞撞的人，远胜过喜欢神圣的图景。我的确知道人们在古镇里建造景区，但这和我毫不相干。

然而，到了2018年冬天，等我自己成为建设和运营这个景区的人，这一切的烦琐、热烈和麻烦，便都和我相关了。有作家说，和真实比例一样大的地图是没有意义的，于是这座古镇在我这里就没有了地图，只有具体的人群、动物、街道和问题，如同在面前高高隆起，时刻发生变化的台风，呈现在我的面前。（图3）

图2　古街锅庄。摄于2020年（作者自摄）

围墙、房屋和厕所

我的一个首要工作是拆围墙。

古镇缺乏公共空间和区域，街道也格外狭小，但是庭院和建筑却非常宽大。这有原因。大庭院极为必要：里面可能要养马，还要圈养几头小牦牛，种土豆，还有安置蔬菜大棚。如果是农村，还要把收割机和拖拉机开进院子里来。热爱生活的家庭甚至会打理自己的苹果树林，在漫长的下午躲在树荫下朗诵佛经。但这一切庄园的美景，都被高墙所阻隔。

图 3 理塘勒通古镇（姜曦摄）

高大的房屋和高大的院墙，是一套家庭堡垒的标配，彰显着一个家族的财富、地位和权势。传统上，理塘人并没有姓氏，取而代之的是家族名，或者说房名。一个家族是以其古老豪华的家宅来界定的，从这个高大的房子里，走出来许多官员、僧人、富商，或许还有美人，一代一代谱写着家族的传奇，是子孙后代信心的依托。

游客则不然，他们一路上已经对藏地产生了好奇和畏惧，高墙让人生畏，何况墙里面还有藏狗的吠声。2019年，来理塘勒通古镇的游客在古镇核心区所能看到的就是一条窄窄的街道，通向寺院，这显然是不利于游客和当地人互动的。但当地人似乎并没有意识到这个问题，他们开设藏餐厅，极尽可能地对房屋进行华丽的装修，然后坐在二楼等待客人上门。他们下意识地认为，游客和他们一样，会对这些房子的辉煌历史心知肚明。

于是，和商家以及居民漫长沟通后，拆墙就成了我和古镇的一道非常直接的关系。

拆墙进行得并不算特别顺利。我最开始的想法是把墙全部拆掉，打破原先的界限，让人群成为水流，房屋成为海浪中的礁石。商户们将信将疑，何况还触及了一些敏感的神经，比如家族的边界不容触犯。很快，理塘人想出了理塘的办法，把院墙拆到齐腰的位置，前面铺上木板，成为座椅。

效果是立竿见影的。院子内的苹果花园和马匹展现在好奇的游客眼前，很快这里就变成了咖啡厅、酒吧的室外坐席。家家户户在拆墙的同时，也开始将自己的生活立体呈现在游客的面前，许多人自信地用自己完全不熟练的汉语和游客交流。这就是一个奇

妙之点，破除围墙是物理的行为，但它的效果却更多是心理上的。

很好，第一步解决了，现在要进入房屋的大门。

如同许多古典的城市，藏地的社交是发生在屋内的，因此客厅非常华丽、壮观和庞大。客厅是全家人社交、过节和举办仪式的所在。一个标准的理塘客厅可以容纳近百人在里面大吃大喝，活像是古代北欧人的宴会厅。客厅有大量彩绘，有些慷慨的家族甚至安排二三十个画工在里面画上个半年时间，让自己的客厅看起来仿佛一个色彩迷宫和珍宝盒子。随着古镇的开发，有一些本地和外地的商家敲响本地住户的门，希望在这里开设藏餐厅、咖啡馆、民宿和酒吧。这些外来商户坐在主人引以为傲的实木彩绘茶桌前，开展漫长的沟通。

四五万元一年的房租外带一个打扫的岗位，对许多居民来说很有诱惑力——许多人签约了。商家开始进场，藏房客厅的隔断虽然装饰非常华丽，但材料往往是薄薄的木板或者三合板，隔音效果可想而知，且传统藏房也并不具备供水和卫生设施。所以许多商家做的第一件事儿就是把这些装饰异常华丽的壁板小心地拆除，交给主人。家中的主人则在一旁，心情复杂地看着他们曾经无比熟悉的墙壁绘画被取下，裸露出岩石墙体和木头椽子。在这里居住了很多年的耗子疯狂逃窜，一栋房子的新生开始了。

很快房屋内就会出现新的主人，新的来客，品尝着烘焙点心和咖啡，抚摸着质感十足的岩石墙壁，聊着微博热搜的话题，完全没有注意到身边那个用力擦着地板的服务员原本就是这个家庭的女主人。

但这并不是全部，这里凡事都会有一个藏式解决方案。主人家往往还保留了一个自己的角落，这就是佛堂。佛堂才是一栋藏房真正的灵魂核心，是主人和神的沟通之所。佛堂空间虽然不大，却很洁净，里面挂着各位高僧和佛菩萨的唐卡。如果家里有僧人来做法事，一般就安置在佛堂居住。有些人家并没有把佛堂租给商家，而是保留着，女主人早上来打扫卫生时，还会供奉净水，再把佛堂门关好，让神仙悄悄享受咖啡和意大利面的香味，顺带显示谁才是这栋房屋的真正主人。

这很好，本地的藏式解决方案一直都很棒。

说完了佛堂，可我还要说一下厕所。

如今许多藏房都安装了水冲厕，传统藏房则是使用旱厕。具体而言是在二楼的墙外搭建一个高高的木质盒子，下面开槽，面对田地，不会让污秽留在屋内，上厕所时还可以欣赏风景。我有一次去一位同事家里聊工作，这个同事对于短视频媒体颇有心得，我们聊了市场、媒体，还有元宇宙。下午告别出来，我想抄个近路，于是来到房屋后面，赫然看到木质厕所就在头顶不远处，和我们整个下午所聊的任何内容都毫不相关，但异常自信地悬在高处，宣示一种生活方式。

这个厕所的智慧告诉了我什么呢？

在任何时候，不要因为这样传统的风貌，低估了当地人的时尚认知和渴望；同时，也不要因为这些飞速发展的理念、时尚和技术，就低估了传统对于当地的影响力。

要把元宇宙和木质厕所，同时融入思考。

人

那就说说藏戏团成员吧。

在理塘，有古镇的居民（主要是僧人）构成的藏戏团，也有来自乡下的农夫构成的甲洼藏戏团。藏戏传统剧目中有所谓"八大藏戏"，其中许多故事都发生在遥远的西藏甚至国外，也多和布施、忍辱、复仇、解脱、善恶有报相关。

理塘的藏戏团没有女人，全部由男人扮演。甲洼藏戏团的全体成员是二十多个来自甲洼乡下的农夫，他们要负责扮演王子、恶魔、魔女、高僧、仙女、渔夫、大象、牦牛和狗。

他们的家都在乡下，是一栋栋夯土的堡垒，但在理塘演出时，他们住在我们的藏戏传习所（原先的村民活动中心），和打工仔也没什么不同。藏戏团整个5月都要挖虫草、松茸和其他药材，播种和收割，7月才会来理塘，整个旺季几乎只有三四个月能演出。

2019年我们开始手将藏戏传习所改造成一个可随时开放的藏戏微博物馆，在里面陈列照片、档案、戏服、资料，还有脚本。设计师们日夜加班布展，小小的杂物间里悬挂着各种狰狞的面具和华丽的戏服，是农夫演员用硬纸板等制作的；有一些看起来很笨拙的刀具、船桨等，也由他们亲手制作。平日他们就在其中练习高亢的唱腔，有游客偶然进来，非常惊喜，甚至觉得他们的唱腔悲壮。但大多数时候，游客听了几分钟，就高高兴兴地离开了。

随着博物馆的建设，藏戏演员的照片最终取代他们本人成了这里的主人。他们迅速地从三楼搬迁到更狭窄的一楼，学习汉语，

学习经费来自人事局。

那段时间，我们才第一次有机会和甲洼藏戏团成员面对面沟通。

上课时，团长和副团长坐在最前面。团长同时还是剧本撰写人、唐卡画师和面具制作人，爱穿高领毛衣，肚皮滚圆；副团长则面孔红润，眼睑细。有一些人与化装后形象大为不同：唱女角的两个汉子，一个依然笑容可掬，另一个则烫了头发，环眼赤颊，眼见就是个暴躁的汉子；丑角坐在一边，侧起耳朵注意地听，毫无平时插科打诨的意思；有几个汉子似乎有些眼生——都是带着面具跳舞的家伙，他们戴着女魔、妖怪甚至狗的面具，总之伴随着一声呼啸上场，张开利爪——那都是用布缝出来的。

他们也在参加古镇的夜间演出，人群聚拢，看这些来自古印度、西藏江孜、天界的故事，看渔夫、杀手和王后从自己身边飞旋而过。为了挣钱，藏戏团的演员开始有了新的身份，即保安和交通疏导员。这些平日扮演王子和恶魔的家伙，如今得到了灰色的保安制服，开始在藏寨里维持交通，他们很高兴，制服某种意义上意味着身份，他们还学会了标准的敬礼。

这份工作只持续了可能不到两周，他们就毅然拒绝了。

长期以来习惯了爱怎么开车就怎么开的古镇居民拒绝服从王子和蓝面具的管理，还有几次在争执中轮胎轧上了王子的脚背，并且司机摇下车窗对他们怒吼。藏戏演员们觉得压力过大，集体辞去了保安这一岗位。

我的另一个诡计也同样被拒绝了——我提议他们提交简历，让我们了解他们各自的长处，以便综合利用。我们的想法是，多劳多得，形成竞争和激励。藏戏团思考了几天，明确地表示，不希望被看成技能不同的个人，导致工资有差别，只希望作为一个整体出现，由藏戏团排班工作，大家均分。

如今回忆起来，这个拒绝让我为他们感到异常自豪。

不明生物

除了人，古镇也属于不明生物。

"我看到德西三村有一片荒地，丢满了垃圾，旁边都是适合做民宿的石头藏房，那个地方拿来做停车场不是正合适？"我说。

"那个地方可能不行哦，杜老师，那片荒地上有一个鬼，如果在上面盖房子，鬼就会生气，然后——就会得病，会死。"我最能干最了解情况的一个小伙子说，他家里有十多匹马，如果没有换衣服，就会带上一股浓郁的马汗味。

他还给我描述了那鬼的样子：在雷雨的天气里，偶尔能看见一个矮个子，带着巨大的盘帽，坐在那片荒地上，这个形象很像是藏族民俗传说中的地方王或者土地，所谓"嘉波"。

盖房子不行，丢垃圾却可以，看来也不是什么厉害角色。但这个有点搞笑和忧伤的画面，的确让这片土地继续抛荒在寸土寸金的藏寨核心。我后来隐约感觉到，这就像是大地的一道伤口，用这种阴森的方式来标志记忆：或许这里曾经有一座废弃的堡垒，时间过去了很久，人们已经忘记了堡垒的存在，只有对这里的畏惧世代相传，久而久之，无人胆敢在这里盖房子，它只属于倒塌的城堡和威严。

我觉得藏寨应该出一本《神秘动物（神灵）在哪里》，而且我相信有这本书，因为这里还有龙，理塘话称为勒。其实称为龙也未必妥当，有的书把勒翻译成龙神，类似于水神，喜欢清静、自然、湿润的地方，例如大树下、水泉边。所以按照藏族传统，即便在野外，也不要对着大树和水泉扔脏东西，更别说是解手，否则龙神很可能会找上你。

藏寨最显赫的龙神位于正中心的仁康古屋旁，这里有一棵白杨树，还有一个小小的龙神祭坛，四周杂草丛生，是龙神钟爱的环境，没有人胆敢进去解手。(图4) 但这一小片草地的四周，则都是热闹的商业街区、人家的围墙，还有寺院。到了春季，这棵杨树就借着龙神的威严，开始作威作福，为祸一方。古镇上空杨絮飘飞，如同飞雪，让所有人都揉眼咳嗽。但是本地居民不敢去砍伐树枝，最后的解决方案是从消防队开进来一辆高压水车，用水枪冲掉杨絮。消防队的小伙子膀大腰圆，其中不少是汉族，并不畏惧龙神。水枪对着杨树猛冲一个下午，效果依然不好，藏寨居民旁观，结果龙神胜利。

整个春季，杨絮都随风飘落，小小的种子携带着龙神的密码，落在古镇方圆一里地所有人的头上，提醒他们这儿究竟谁说了算，还有，春天来了。

大王嘉波和龙神是这片古老土地上最早的居民，有了它们的保护，众多生物也和人一样在尽情地利用着藏寨。每天早晨，闭着眼就能听见牦牛群在冰冷的湿气中悠然走过街头，蹄子擦过水泥路面，放牧人在轻轻地打呼哨。还有一只小牦牛径直走到古镇

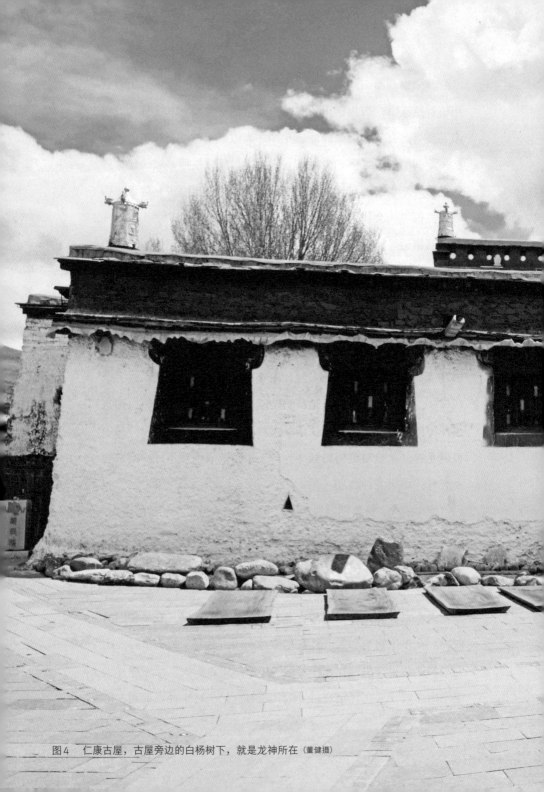

图4　仁康古屋，古屋旁边的白杨树下，就是龙神所在（董健摄）

里大嚼我们的景观草坪，留下大坨牛粪。它刚长出犄角，性格看起来比较执拗，盘踞着道路，让穿着漂亮藏装的内地游客小姐姐都不敢经过。

还有马，马是骄傲而敏感的生命，平时自由散漫。但是在8月1号赛马节前后，藏寨的居民把自家珍爱的马拉出来，脖子上挂上铜铃，梳理鬃毛并和彩色哈达绑在一块儿，尾巴打捆，嘴巴上的马嚼子装饰有锋利的羚羊角。康巴老汉钟爱这些高大的猛兽，抚摸个没完，结果这些马儿更加害怕，眼睛发红，后腿发抖。最后，在仁康古屋前的浓郁桑烟中，骑士欢呼着跳上马背，铁蹄踏地，马儿成群结队地赶紧离开藏寨，一路冲向草原。

更多的神奇生物，就在古镇里躲藏。

有老虎，画在彩色的门上，被蒙古装束的武士用铁链子紧紧地扯着脖子，象征着威严和降伏。

有龙，盘旋在家家户户佛堂的木柱上，守卫佛陀。

有不知名的生物，例如钻进白色海螺中，露出头的水神，海螺能够降服海水，水神和海螺本来是冤家，这两个死敌一块儿出现，象征着宗教的力量能够弥合冲突，和谐共存。

最后的最后，消灭人类痕迹的还有秃鹫。在有天葬的日子里，总会发现天空中盘旋着几百只鸟，最高处是秃鹫和鹰，低处是乌鸦，它们只是在草原的上空盘旋，并不会靠近古镇。

我也是一座小镇

我完成合同期工作的时间是 2021 年 11 月。

送我去机场的路上，那位我不认识的年轻司机和他的朋友在大力地讨论姑娘，他们如何用尽了办法也不能得到拉姆、卓玛或翁姆的青睐。窗外是荒野，一个牧民裹紧了藏袍，骑着马向前，前方是一座孤零零的小庙。这个年轻的牧民看来要去寺庙，但他也对这一段不远的距离和寒风没有什么办法，只有忍耐。

"每个姑娘都是一座庙。"我突然说道，然后笑起来，年轻的司机看着我。

"你得围着她一圈圈地转。"我说。

如今，我想说，如果房子是人，姑娘们是寺庙，我自己也何尝不是一座小镇。

和理塘的这座小镇一样，我也感受着四季的轮换，日晒让我快乐、寒冷让我颤抖；

我也会有些遗忘的角落，如同荒废的白地，夜半想起来会辗转难眠，那些记忆就如同头戴巨大帽子的嘉波，守卫着晦暗难明的想法；

我也有些阴暗的小巷通向童年、青年时代的往事和难以分辨的情绪；

我也需要降低和拆除我的围墙，敞开我内心的空间，拆掉挡板，来欢迎改造，虽然未免会有惶恐甚至抗拒；

那些神奇的动物盘踞在我内心小镇的某个角落，我知道叩响

图5 作者告别理塘前，与当地小朋友合影。
摄于2021年（作者自摄）

内心的哪一座门，会找到那些藏戏演员；

甚至，按照精神分析学的说法，在我的内心某处，也有丢失了踪迹的一座塔。

我离开这个我曾经无比熟悉的地方。这是一座小镇挥手告别另一座小镇。

这也是这件事情对我而言，最有意思的地方。（图5）

离开后，还发生了一件令人高兴的事情：遗失的抗战纪念碑被找到了。

那座小小的纪念碑压根就没有移动位置，当地老乡在那座纪念碑上又兴建了一座塔。

是的，纪念碑一直就在眼皮下面，在白塔的下面。

这不过是古镇藏式智慧的又一例而已。